艺术鉴赏

Art Appreciation

主编 黄绿欣 王 莹

河南科学技术出版社

·郑州·

图书在版编目（CIP）数据

艺术鉴赏/黄绿欣，王莹主编 . —郑州 : 河南科学技术出版社，2022.9
ISBN 978-7-5725-0971-1

Ⅰ.①艺…　Ⅱ.①黄…　②王…　Ⅲ.①艺术—鉴赏—教材　Ⅳ.① J05

中国版本图书馆 CIP 数据核字（2022）第 153924 号

出版发行：河南科学技术出版社
　　　　　地址：郑州市郑东新区祥盛街 27 号　　邮编：450016
　　　　　电话：（0371）65788639
　　　　　网址：www.hnstp.cn
责任编辑：王向阳　许　静
责任校对：牛艳春
封面设计：张　伟
责任印制：张艳芳
印　　刷：河南新华印刷集团有限公司
经　　销：全国新华书店
幅面尺寸：787 mm×1 092 mm　1/16　　印张：12　　字数：300 千字
版　　次：2022 年 9 月第 1 版　　2022 年 9 月第 1 次印刷
定　　价：49.00 元

| 前　言 |

　　面向人人，促进每一名学生健康成长，这是教育的题中之义，也是教育现代化的基本要求。人类对美的追求是天然的，学生对艺术的追求、对审美观的塑造，不仅仅是习得知识，更是在艺术教育中了解人生、了解生活。近年来，整个社会对艺术的重视程度明显提升。一方面，随着社会的发展、经济结构的转型升级、生活水平的提高，人们对"美"的需求越来越强烈；另一方面，社会各界对高校开展素质教育的呼声越来越高，国家对素质教育的重视程度也日益提升。应当说，大学开设公共艺术教育课程已成为大学生学习的必然要求。

　　本教材以帮助学生正确认识和辩证把握中华优秀传统文化、革命文化、社会主义先进文化和艺术经典教育为主要目标，从艺术鉴赏的普及性基础知识入手，介绍其主要门类和体裁中的经典作品，帮助学生认识中华民族艺术的魅力，理解我国艺术文化的内涵，增强民族认同感，加深对中华民族的独特品质的认识，学会"仰望"自己的文化。本教材通过提供有效的课内教学资源，使学生在潜移默化中提升艺术鉴赏能力与表达能力，进而领略艺术的真谛，体验和感悟美的情感能力。

　　本教材由黄绿欣、王莹担任主编，负责全书的统稿和定稿，陈湘辉、刘琦、豁曼、彭晗、冷月、曹璐担任副主编。

　　本教材由付永担任主审，在此向他们及其他在本教材的编写过程中给

予帮助的领导与老师表示衷心的感谢。本教材在编写过程中参考了部分相关研究资料，在此一并向相关作者致谢。

由于编者水平有限，恐有疏漏和不足之处，恳请广大读者批评指正。

编　者

2022 年 3 月

| 目 录 |

音乐和舞蹈部分

美术部分

音乐和舞蹈部分

第一章

音乐知多少

音乐是人们抒发感情、表现感情、寄托感情的艺术，不论是唱、奏或是听，都关联着人们千丝万缕的情感因素。音乐是对人类感情的直接模拟和升华，人们可以在音乐审美过程中，通过情感的抒发，感受道德的力量。

为什么音乐能表达人们的感情呢？因为音与音之间的连接或重叠，产生了高低、疏密、强弱、浓淡、明暗、刚柔、起伏、断连等，它与人的脉搏律动和感情起伏等有一定的关联，特别对人的心理会起到不能用言语所形容的作用。

广义地讲，音乐就是任何一种艺术的、令人愉快的、神圣的或其他方式排列起来的声音。音乐的准确定义仍存在着激烈的争议，但通常它可以解释为用有组织的乐音来表达思想感情、反映现实生活的一种艺术。音乐与人的生活情趣、审美情趣、言语、行为、人际关系等有一定的关联，是人类生活中最重要的艺术形式之一。

一、音和音符

自然界无时无处不充满着一种无形的存在——音，它是生活中常见的一种物理现象。物体振动时产生音波，音波被人的听觉器官感受，经过大脑的反射被感知为声音。

（一）音

1. 音的属性

不同物体振动时的振动方式、频率不同，就产生了不同的音波，音波通过不同的介质（固体、液体、气体）传播，作用于我们的听觉系统，于是我们就听到了声音——不同音响效果的声音，音有高低、长短、强弱和色彩等四种特性，即音高、音值、音量和音色。

（1）音高

音高即音的高低，是由物体在一定时间内的振动次数（频率）决定的。振动次数（赫兹）多，音则高；振动次数少，音则低。在音乐中，音的高低是整个音乐的灵魂，音高的变化往往会带来音乐形象的改变；如果在演唱、演奏中有音不准时，就会破坏整个音乐的表现。

（2）音值

音值即音的长短，是由音的延续时间的长短决定的。音的延续时间长，音则长；音的延续时间短，音则短。不同长短的音相互结合起来，就产生了音乐的节奏、节拍，被称为旋律的骨架。音的长短在音乐中十分重要，在演唱、演奏音乐时一定要掌握好音的时值。

（3）音量

音量即音的强弱，是由发声物体振动的振幅（大小范围）决定的。振幅大，音则强；振幅小，音则弱。一般来说，发声时用于振动的力量大，发声体振动的振幅就大，音就强；反之，音则弱。在音乐中，音的强弱会形成有规律的节奏、节拍重音，产生音乐的基本律动。不同音乐风格有不同的强弱规律，音乐情感的表达也同样离不开音乐强弱的变化。

（4）音色

音色即音的色彩，是音的感觉特性，由于发声体的性质、形状及其泛音的多少等不同而不同，是音乐形态中直接作用于人类听觉器官的最为感性的要素，是音乐中极为吸引人、能直接触动感官的重要表现手段。在音乐中，音色分为人声音色和乐器音色。人声音色有高、中、低音，并有男、女之分；乐器音色中主要分弦乐器音色和管乐器音色，各种打击乐器的音色也是各不相同。在音乐中，不同的音色有不同的音乐表现特性，把握好音色的运用，对于更好地表现音乐的魅力有着十分重要的作用。

音的以上四种性质，在音乐表现中都是非常重要的，但音的高低和长短则具有更为重大的意义。一首作品，不管是用人声来演唱还是用乐器来演奏，小声唱还是大声唱，虽然音的强弱及色彩都有了变化，然而仍然很容易辨认出这首作品。但是如果将这个作品的音高或音值加以改变，则音乐形象就会立即受到严重的破坏。可见在音乐的表现中，音的高低和长短是非常重要的。

2. 音的分类

音是由物体的振动而产生的。振动物体的材料和状态不同，会导致音的振动状态的

规则或不规则，由此音被分为乐音与噪音两类。

（1）乐音

乐音的振动比较有规律，听起来音高很明显。发音体有规律的周期性振动所产生的声音有确定高度，听起来悦耳。如各种带有固定音高的乐器——钢琴、小提琴、二胡、笛子、电子琴、吉他等所发出的声音就是乐音。

（2）噪音

噪音的振动比较杂乱，听起来音高不是很明显。发音体无规律的非周期性振动所产生的声音无确定高度，听起来刺耳。如各种没有固定音高的打击乐器——架子鼓、锣、鼓、钗、三角铁、响板、沙锤、木鱼等发出的声音就是噪音。

在自然界中能为我们的听觉器官所感受的音非常多，但并不是所有的音都可以作为音乐的材料。在音乐中所使用的音，是人们在长期的生活实践中为了表现自己的生活或思想感情而特意挑选出来的，这些音组成一个固定的体系，用来表现音乐思想和塑造音乐形象。

音乐中所使用的主要是乐音，但噪音也具备相当丰富的表现力，是音乐表现中不可缺少的组成部分。在我国民族音乐里，噪音的使用具有相当丰富的表现能力。例如，在戏曲音乐中，打击乐器在其他艺术表现手段的配合下，在塑造人物形象、表现各种思想情感方面作用异常明显，这是世界音乐文化中非常具有特色的一部分，值得我们认真研究和学习。

3. 乐音体系

在音乐中所有使用的乐音的总和，称为乐音体系。

4. 音列

乐音体系中的音按照高低次序上行或下行排列起来，称为音列。

5. 音级

乐音体系中的各音称为音级。音级和音不同，音级专指乐音而言，音则包括乐音和噪音。

6. 基本音级

乐音体系的众多音级中，有7个音级循环重复排列在音列里，这7个具有独立名称的音级称为基本音级。乐音体系中，相邻两个音级的距离称为半音；两个音的距离相当于两个半音的音级距离，称为全音。全音与半音，是指相邻两个音级之间的高低关系，不是指某一个单独音级。

7. 音名、唱名

如同人有名字一样，音乐中的每个音级也有它们各自的名称，这就是音名。唱名是人们在演唱音乐的谱子时所使用的名称。基本音级的名称用音名和唱名两种方式来标记。每个音级的音名用拉丁字母来标记，音名在不同的国家中有不同的标记，被广泛采用的是：C、D、E、F、G、A、B。唱名则采用七个读音（依次对应前面的音名）：do、re、mi、fa、sol、la、si。

8. 音的分组

在乐音体系中，7个基本音级循环重复排列，产生了许多名称相同而音高不同的音，也就是说，它们虽然音名（或唱名）相同但音高不一样。为了加以区别，一般将音列分为许多个组，这些组称为音组。为了区别清楚，在标记音名时分别采用大写、小写，或者是在字母后边加上数字（大写字母后加入下标、小写字母后加入上标）的方法加以区别。

在音列中央的一组称为小字一组，它的音级标记用小写字母并在右上方加数字1来表示。

小字一组：c^1、d^1、e^1、f^1、g^1、a^1、b^1。

比小字一组高的组依次定名为：小字二组、小字三组、小字四组、小字五组。小字二组的标记用小写字母并在右上方加数字2来表示，其他各组依此类推。

小字二组：c^2、d^2、e^2、f^2、g^2、a^2、b^2。

小字三组：c^3、d^3、e^3、f^3、g^3、a^3、b^3。

小字四组：c^4、d^4、e^4、f^4、g^4、a^4、b^4。

小字五组：c^5、d^5、e^5、f^5、g^5、a^5、b^5。

比小字一组低的组依次定名为：小字组、大字组、大字一组、大字二组。小字组各音的标记用不带数字的小写字母来表示，大字组用不带数字的大写字母来表示，大字一组用大写字母并在右下方加数字1来表示，大字二组用大写字母并在右下方加数字2来表示。

小字组：c、d、e、f、g、a、b。

大字组：C、D、E、F、G、A、B。

大字一组：C_1、D_1、E_1、F_1、G_1、A_1、B_1。

大字二组：C_2、D_2、E_2、F_2、G_2、A_2、B_2。

在音列中，两个相邻的、具有同样名称的音级间的音高距离称为八度或纯八度，如

F_2~F_1、A~a、C~c、c^1~c^2、c^4~c^5、c~c^1、g^4~g^5 等。

位于音列中央的C（小字一组的c^1）称为中央C。

9. 音域

音域有总的音域和个别的人声或乐器的音域之分。

总的音域是指音列的总范围。即从它的最低音到最高音间的范围。一般来说，钢琴上88个键的音（A_2~c^5）包括了音乐中可能用到的所有音级，所以这个音级范围也可以理解为总的音域。

个别的人声或乐器的音域指某一人声或乐器自身所能达到的最低音至最高音的范围，是总的音域中的某一部分。如钢琴的音域是A_2~c^5，小提琴的音域是g~a^3，女高音的音域通常为c^1~c^3，男高音的音域通常为c~c^2。

平常所说的某一首乐曲或歌曲的音域，是指这首歌曲或乐曲所包含的从最低音到最高音的范围。

（二）音符

音符为用来记录不同长短的音的进行符号。不同的音符表示不同的时值。通常，常用的音符有全音符、二分音符、四分音符、八分音符、十六分音符。其中二分音符、四分音符、八分音符、十六分音符所表示的时值分别是全音符的1/2、1/4、1/8和1/16。

二、音乐的基本要素

了解过音乐的基本概念后，我们再来具体认识一下构成音乐的一些基本要素。

（一）旋律

旋律是由许多高低不同、长短不同、强弱不同的音组成的音的线条，人们形象地称它为"旋律线"。旋律是音乐的灵魂，是塑造音乐形象的最重要的手段。旋律是欣赏者所能感受到的最明显、印象最深刻的要素。旋律是由各种音程的连续而构成的，可分为级进和跳进。旋律线的起伏有着重要的表情意义。一般来说，采取小音程上下起伏的旋律线通常表现微波荡漾一般的形象；水平式的旋律线通常表现庄严肃穆或坚定有力的情绪，且受节奏的影响较大；波动幅度较大的波浪式旋律线通常表现活跃、奔放或热烈、激动的情绪；连续上行的旋律线有紧张度增长、情绪高涨和兴奋的意味；连续下行的旋律线常用于表现情绪的低落和紧张度的松弛。旋律线的起伏不仅可以表现情绪的涨落，也体现了艺术上一张一弛、缓急相济的美学原则。

（二）节奏

节奏涉及与时间有关的所有因素，是指长短不同、强弱不同的各种音符的组合方

式。节奏是音乐的骨骼，有着重要的表现功能。节奏是自然与生命的律动，可以赋予音乐鲜明的性格特征，使音乐形象更加生动。例如，紧凑的节奏常常给音乐带来活泼、紧张、急促、兴奋、欢乐的情绪，像贺绿汀的《游击队歌》的节奏，恰到好处地塑造出游击队战士勇敢顽强、灵活机智的音乐形象。舒展的节奏会使音乐的旋律线因素变得明显起来，适合表现辽阔、平和、优美的情绪和意境，像小提琴协奏曲《梁山伯与祝英台》的爱情主题，用舒展的节奏尽情地抒发两人的缠绵爱意。再如，《红旗颂》采用了单主题贯穿发展手段，这一主题在不同的段落音乐形象对比鲜明，节奏的变化起着至关重要的作用。又如，《鸭子拌嘴》是一首抛开旋律的打击乐合奏，作品通过丰富的节奏变化和演奏人员高超的技巧，为人们讲述了一个生动的童话故事。

（三）节拍

谈节奏就离不开节拍，节拍是指有重音和无重音的同样长短的音乐片段按一定的周期交替出现。不同的节拍具有不同的表现力，二拍子强弱对比分明，节奏清晰明快，适宜表现刚劲有力或欢快活泼的情绪，如《电闪雷鸣波尔卡》所采用的波尔卡就是一种欢快的二拍子舞曲体裁；三拍子动感强，常用于舞曲和表达不平静的心情；四拍子往往给人以舒缓或稳健的感受，适于表现抒情性强的旋律。

（四）速度

速度是指乐曲在演奏或演唱时的快慢程度。快速通常和激情、兴奋、紧张、恐慌、欢快等情绪联系在一起，慢速则多与安详、宁静、沉思、忧愁等情绪相关。音乐作品的表现内容丰富多样，要求有多种不同的表演速度，即使同一个曲调，用不同的速度来表演也会产生不同的效果。如贺绿汀的管弦乐曲《森吉德玛》，开始时的民歌曲调速度缓慢，展现辽阔的草原景色，后面还是这个曲调，只是速度加快了一倍，其音乐形象也就变了，展现出草原人民的愉快生活。

（五）力度

力度是指音乐的强弱变化。较强的力度给音乐带来雄浑、磅礴的效果，较弱的力度则善于表现细腻的情感。力度的自弱而强、自强而弱常引起空间上自远而近、自近而远的联想，如俄罗斯民歌《伏尔加船夫曲》中的力度变化，似乎让听者感受到纤夫们渐渐走近又渐渐远去的身影。

（六）音色

音色是指不同人声、不同乐器及不同的音响组合，发出的不同的声音色彩。不同的音色会产生不同的艺术效果。例如，一个旋律，若用长笛演奏，会让人觉得明亮；若用

双簧管演奏，会令人感觉甜美；若用低音大提琴演奏，会令人感觉沉重；若用二胡演奏，则有几分悲凉。音乐心理学认为，音色之所以有表情功能，是因为它可以激发听众的联想。例如，号角的音色能令人想到战争和狩猎，弦乐音色有柔美温馨的意味，童声音色如天使般纯洁，大管的低音好似龙钟的老人……音乐家常常根据需要对乐曲"着色"，体现音乐的意境。各民族不同的乐器以及歌唱者的音色，也使得音色成为民族文化色彩的某种标志。庞大的管弦乐队演奏（图1-1）具有乐器音色和丰富的表现力。

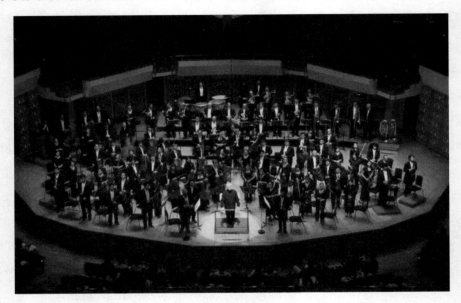

图1-1　管弦乐队演奏

（七）音区

音区是音域中的一部分，分为高音区、中音区和低音区三种。在整个音域中，小字组、小字一组和小字二组属于中音区，小字三组、小字四组和小字五组属于高音区，大字组、大字一组和大字二组属于低音区。

各种人声和各种乐器的音区也分为高音区、中音区和低音区三种，但这种划分是相对的，是相对于人声或乐器自身的音域而言的。例如，男低音的高音区是女低音的低音区。

各音区的特性音色在音乐表现中有着重大的作用。一般来说，高音区的音色一般具有清脆、嘹亮、尖锐的特性；而低音区的音色则往往给人以浑厚、笨重之感；中音区的音色饱满、响亮，是整个乐器或人声最优美的区域。在音乐表演中，音区的变化会带来音乐形象上的变化与对比。

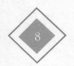

（八）和声

和声是指多声部音乐的音高组织形态。如果说旋律构成了音乐的横向方面，那么和声就构成了音乐的纵向方面。和声可以用作曲调的背景衬托，能为曲调做伴奏，还能使曲调变得浓厚起来。和声本身还能在表现音乐内容和情绪上起到色彩性作用，比如和谐的和声表现平和，不和谐的和声表现紧张等，具有较强的描绘性。

（九）调式

调式是按照一定关系结合在一起的许多音（一般不超过7个），以一个稳定的音（主音）为中心，而构成一个音的体系。不同的调式有不同的调式色彩和风格。常用的如：大小调体系中，大调式由"do、re、mi、fa、sol、la、si"构成，以"do"为主音，调式色彩明亮、宽阔；小调式由"la、si、do、re、mi、fa、sol"构成，以"la"为主音，调式色彩暗淡、柔和。我国传统的民族调式体系，是由宫（do）、商（re）、角（mi）、徵（sol）、羽（la）5个音组成，并在此基础上，加入清角（fa）、变宫（si）、变徵（$^{\#}$fa）、闰（$^{\flat}$si），构成六声、七声调式。

（十）曲式

曲式是音乐的结构形式。音乐中最小的单位"动机"或称"乐汇"，就像一篇文章是由字词、句子、段落组成一样，音乐是由两个以上的乐汇所组成的"乐节""乐句"和"乐段"组成的。乐曲由两个乐段组成的曲式称为"单二部曲式"，由三个乐段组成的曲式称为"单三部曲式"。此外，还有复二部曲式、复三部曲式、回旋曲式、奏鸣曲式、变奏曲式、回旋奏鸣曲式等。音乐家根据作品篇幅的大小、音乐发展的需要等来选择适宜作品的结构。

正如文学家用词句创作文学作品，画家用线条、色彩创作美术作品一样，音乐家采用音乐的语言来创造音乐作品。各种音乐语言的要素在创作者的精心组织下，以不同的形态出现在音乐中，为我们带来了浩如烟海却又各不相同的音乐作品。

三、如何欣赏音乐

音乐是通过有组织的音形成的艺术形象，表达人们的思想感情，反映社会现实生活的艺术。作家将乐谱写在纸上，只是完成创作过程的第一步。我们欣赏音乐的过程是一个审美的活动过程。美是客观的、有标准的，它是由一定的时代、民族、社会阶级和阶层的审美趣味决定。高尔基曾经说过："照天性来说，人人都是艺术家，他无论在什么地方，总是希望把美带到他的生活中去。"美分内在美和外在美，但是单有外在美是不

够的，还要有内在的美。欣赏音乐也是一样，仅仅满足悦耳好听是不够的，是比较肤浅的欣赏，还要上升到对曲式的了解和对作品内涵的理解等，才算达到全方位的欣赏，从而获得完美的艺术享受。所以，人们通常把音乐欣赏分为三个阶段：官能的欣赏、感情的欣赏和理智的欣赏。

第一层次为官能欣赏阶段，有人称之为美感阶段。在这个层次上听音乐，不需要任何方式的思考。比如当我们在做别的事情或在咖啡厅、舞厅时便情不自禁地沉浸在音乐中，这时单凭音乐的感染力及气氛就可以把我们带到一种无意识然而又富有魅力的心境中，进入一个虚幻的世界、一个理想的世界，在这个世界中人们无须思考日常生活的现实，当然他们也无须思考音乐。

第二层次为感情欣赏阶段，有人称之为表达阶段。在不同的时刻，音乐表达了安详或洋溢的情感、懊悔或胜利的心境、愤怒或喜悦的情绪，它以无数细节的判别和变化表达其中的每一种情绪以及许多别的情绪，它甚至可以表达一种在任何语言中都找不到适当言词来表达的含义。有些作品我们听了会流下泪水，这不是由于联想到什么悲伤事件，而是由于音乐本身的魅力，是作曲家将这种感情用音乐表达出来，经乐队演奏后被欣赏者接受，这是用任何语言也无法表达的，只有亲耳聆听才能感受到。

第三层次为理智欣赏阶段，有人称之为纯音乐阶段。音乐除了它的音乐和所表达的感情外，是作曲家使用音乐语言创作出来的，故欣赏者应有意识地去聆听旋律、节奏、和声、音色等。为了追随作曲家的思路，还必须懂得一些音乐的原理，只有这样才能对音乐作品进行全面理解，从而获得完美的艺术享受。

官能的欣赏主要是感到悦耳好听，是较低层次、比较肤浅的欣赏。要对一首作品进行全面的领略，从而达到完美的艺术享受，除了官能的欣赏外，还必须进入感情的欣赏和理智的欣赏。

（一）了解作品的时代背景

一部好的音乐作品，总是表现了作曲家现实生活的感受。因此，要比较深刻地领会作品的时代内涵，就必须了解作者所生活的时代及时代特点。例如，贝多芬的《第三交响曲》（《英雄》）、《第五钢琴协奏曲》等，这些作品极具英雄气概，是因为当时恰逢法国资产阶级大革命，人民希望通过斗争能推翻反动专制的暴君统治，所以作品中渗透着一股反抗精神；而贝多芬的《第五交响曲》（《命运》），是他在耳朵失聪、生活受挫、恋爱失败的情况下创作的，他要"扼住命运的咽喉"，"愿意活上一千次"，反映了他对命运的抗争；贝多芬的《第七交响曲》和《第九交响曲》（《合唱》）极富戏

剧性的辉煌乐章，则又分别表现了他处于民族解放战争和梅特涅反动统治时期的精神状态和思想境界。又如，我国著名作曲家冼星海创作的《黄河大合唱》是在中国遭受日本帝国主义侵略、人民处于水深火热的情况下，为号召民众反抗日本侵略而创作的，反映了中华民族坚强不屈的民族精神，展现了抗日必胜的光明前景，这部具有交响诗、写实性、气势磅礴的大合唱，既有中华民族的英伟气概，又有强烈的时代精神。可见，要欣赏好一部音乐作品，就应该首先了解作者创作的时代背景。

（二）了解作者的创作个性

作曲家由于生活时代、环境、素养、经历和艺术趣味的不同，表现为各不相同的创作个性。贝多芬的《第九交响曲》和舒伯特的b小调《第八交响曲》是同一时期的作品，虽然在同样的时代背景下，但因创作者创作个性各异，作品的风格也大不一样。另外，创作个性和风格也是在变化和发展的。同样是舒伯特的作品，从悲怆凄恻的b小调《第八交响曲》，到气势豪迈的C大调《第九交响曲》，标志着作者创作思想和创作风格的转变。

（三）了解音乐的民族性

民族音乐是值得继承和永远欣赏的，它的内容丰富而韵味无穷，只有民族的，才是世界的，一切好的音乐作品都根植于民族、民间音乐，因此都有各自的民族特征。有些作品概括地体现了民族音乐语言的某些特征，而另一些作品则和具体的民族音调有密切的联系。俄国作曲家格林卡说："创作音乐的是人民，作曲家只不过把它编成曲子而已。"就欧洲音乐而言，各民族都有它自己的特点：意大利音乐的热情、明朗，普鲁士音乐的庄严、古朴，俄罗斯音乐的伤感、柔和等，都体现了本民族音乐的特征。再看我们中华民族的音乐，更是天南地北，百花争艳，56个民族的音乐各有其长、各显其美。从地域上分，东北民歌热情、豪放；江南小调秀雅、恬静；西北高坡的大秦腔透着沙土的高亢和苍凉；西南山地的侗族大歌悠扬婉转、和声丰满；雪域高原的藏歌空旷激越；等等。民族音乐风格鲜明、迥异，要欣赏好一部音乐作品，一定要了解民族音乐的特征。

（四）了解音乐语言的功能

作曲家创作乐曲有着一整套表情达意的体系，那就是音乐语言。音乐语言包括很多要素：旋律、节奏、节拍、速度、力度、音色、音区、和声、调式等。一部音乐作品的思想内容和艺术美，要通过各种音乐要素才能表现出来。

（五）了解曲式、体裁和题材

要欣赏好一部音乐作品还要了解曲式、体裁和题材方面的知识。曲式专业性强，较难懂，简单来讲就是音乐材料排列的样式，也就是音乐的结构布局，有一段体、两段体、三段体、回旋式、奏鸣式等，如儿歌《上学歌》是一段体，《送别》是带再现的单三部曲式，《土耳其进行曲》是典型的回旋式等。体裁较好理解，就是音乐作品的种类，如歌曲、舞曲、进行曲、谐谑曲、叙事曲、夜曲、序曲、交响曲、组曲等。不同的体裁有不同的特点，适合于表现不同风格的作品，如柴可夫斯基的《四小天鹅舞曲》、舒曼的《军队进行曲》、肖邦的钢琴《谐谑曲》、比才的《卡门序曲》、海顿的 104 部交响曲等，浩瀚的艺术海洋有太多的艺术形式，不胜枚举。题材是音乐作品表现的内容，题材主要表现在歌曲和歌剧方面，歌曲方面，有歌颂祖国的《北京颂歌》、赞美生活的《我们的生活充满阳光》、歌颂爱情的《我爱你》、歌颂军旅的《咱当兵的人》、赞美家乡的《谁不说俺家乡好》等；歌剧方面，有神话题材的《魔笛》、爱情题材的《茶花女》、圣经题材的《尤丽迪茜》等，非常广泛。

此外，欣赏音乐，除了要了解上述相关的音乐知识外，还要提高文学修养，以确保更准确地理解作品的思想内涵。

第二章 走进歌唱艺术 唱响时代旋律

一、人声的类别

人的嗓子对于歌唱而言，是一种最富于表现力的"乐器"。在歌唱艺术中，由于演唱者年龄、性别的不同和音色的差异，人声通常被分为三类，即童声、女声和男声。

（一）童声

童声，一般指少年儿童变声以前的嗓音。童声的歌唱音域较窄，一般在a~f²（g²）之间，音色娇嫩、清脆、响亮，男女童声之间的音色差异不大，较为接近女童声。由乔羽作词、刘炽作曲的《让我们荡起双桨》，波兰的儿童歌曲《洋娃娃和小熊跳舞》等，均为童声演唱的歌曲。

（二）女声

按照演唱者音域的高低和音色的差异，女声可分为女高音、女中音和女低音三种，每一种女声的音域约为两个八度。

1. 女高音

女高音的音域通常是从小字一组的c到小字三组的c。由于演唱者的音域、音色和演唱技巧上的差别，女高音又可以分为抒情女高音、花腔女高音、戏剧女高音三类。

（1）抒情女高音

抒情女高音的音域宽广，音色明亮、优美，适宜演唱抒情性、歌唱性的曲调，能充分表达细腻而又富于诗意的情感。如瞿琮作词、郑秋枫作曲的故事片《海外赤子》中的插曲《我爱你，中国》，就是一首典型的抒情女高音独唱歌曲。这首歌以清新秀丽的歌词、自由舒展的节奏、起伏跌宕的旋律，对祖国的春华秋实、森林河川等做了形象而细

腻的描绘，倾诉了中华儿女一腔炽热的爱国之情，把人们引入百鸟凌空俯瞰中国大地而引吭高歌的艺术境地。

（2）花腔女高音

花腔女高音的音比一般女高音的音还要高（练声时一般要求达到g^3），它最大的特点是声音轻巧灵活、色彩丰富，音质有时和乐器中的长笛相似，适宜演唱快速的音阶、顿音和装饰性的华丽曲调。如意大利作曲家贝内狄克特写的声乐变奏曲《威尼斯狂欢节》，就是一首著名的花腔女高音独唱曲，歌曲以明快的旋律和跳跃的节奏表现了欢乐、热烈的情绪，抒发了心中的美好理想。

（3）戏剧女高音

戏剧女高音的音坚实有力，能够表现强烈、激动、复杂的情绪，适合演唱戏剧性的宣叙调。如意大利作曲家普契尼的歌剧《蝴蝶夫人》第二幕中的《晴明的一天》，就是一首典型的戏剧女高音独唱曲，在这首独唱曲中，作曲家运用了朗读式的抒情旋律，细致地揭示了蝴蝶夫人内心深处对幸福的强烈向往。

2. 女中音

女中音的音域和音色都介于女高音和女低音之间，音域通常从小字组的a到小字二组的f或a，高音区的音比女低音明亮，低音区的音比女高音深厚，很有表现力。如由瞿琮作词、施光南作曲的《吐鲁番的葡萄熟了》，就是一首典型的女中音独唱歌曲，它也是一首爱情歌曲，歌曲饶有情趣地借助葡萄的成长和成熟的自然过程表达了阿娜尔罕姑娘对守边战士克里本的纯真爱情。

3. 女低音

女低音是女声中最低的声部，音域通常从小字组的a到小字二组的e，音色不如女高音明亮，但比较丰满、坚实、浑厚。如由杜那耶夫斯基作曲的《红莓花儿开》（苏联影片《幸福生活》的插曲）中的女低音独唱部分是典型的女低音作品，这首歌曲以风趣而诙谐的口吻歌唱了集体农庄里富有个性的青年庄员之间纯真朴实的爱情。在这首曲子中，女低音领唱，含蓄内在；女声合唱的舒展旋律与领唱部分交织，充分表达了青春的欢乐与愉快的情感。

（三）男声

按照演唱者音域的高低和音色的差异，男声也可分为男高音、男中音、男低音三种。每一种男声的音域约为两个八度。

1. 男高音

男高音的音域通常从小字一组的c到小字二组的g或小字三组的c，按照音色的特点也可分为抒情男高音和戏剧男高音两种。

（1）抒情男高音

抒情男高音像抒情女高音一样，音色明亮、柔和而有光彩，富于诗意，适宜演唱抒情性的曲调。如晓光作词、徐沛东作曲的《乡音乡情》，就是一首典型的抒情男高音独唱曲。歌曲通过对伟大祖国各地风情各异的描述，展示了一幅优美动人的画卷，赞美了可爱的祖国，表达了中华儿女对祖国大地养育之恩的报答之心和对乡土人情的依恋之意。

（2）戏剧男高音

戏剧男高音的声音刚劲有力，富有英雄气概，适宜表达强烈的感情。如蒂·卡普阿作曲的《我的太阳》，就是一首比较典型的戏剧男高音独唱曲。这首意大利民歌以赞美太阳来表达真挚的爱情。歌曲的前半部分在中音区以富于歌唱性的曲调，赞美着灿烂的光和蓝色的天空；后半部分在高音区以热情奔放的旋律，倾诉对所爱之人的爱慕之情。其中在"啊，太阳，我的太阳"一句出现的和声大调的降六级音，更使音乐色彩一新，深情感人。

2. 男中音

男中音的音色和音域都介于男高音和男低音之间，在一定程度上兼有两者特性，音域通常在大字组的降A到小字一组的g或a之间。如冼星海《黄河大合唱》中的《黄河颂》，就是一首著名的男中音独唱曲。这首歌曲以宽广、高亢的旋律，雄浑豪放的气势，展现了一幅气象万千的黄河壮丽图景，咏唱出中华民族伟大而崇高的精神。

3. 男低音

男低音是男声中的最低声部，音域通常在大字组的E到小字一组的e之间，按音色的特点也可分为抒情男低音和浑厚男低音等。男低音的音色深沉浑厚，适宜表现庄严雄伟和苍劲沉着的情感。如马可等作曲的歌剧《白毛女》中杨白劳唱的那首《十里风雪》，就是一首典型的男低音独唱曲，用浓重的歌声充分表达了埋在心头的满腔悲愤。

二、人声的组合

声乐作品除了独唱曲外，还常把相同或不同的人声（或声部）结合在一起演唱，这种结合的形式称为人声的组合（或声部的组合）。人声的组合通常有以下几种形式。

（一）齐唱

由两个以上的歌唱者同时演唱同一曲调或同一首单声部歌曲的演唱形式称为齐唱。齐唱是一种常见的演唱方式，多用于群众歌曲、幼儿歌曲。

（二）重唱

重唱是指两个或两个以上的不同声部结合在一起，而每一声部只由一人演唱。这种演唱形式称为重唱。重唱因声部数量的不同而分为二重唱、三重唱、四重唱等，又因声部组合的不同而分女声重唱、男声重唱和男女混声重唱等。如《长征组歌》第三段《遵义会议放光芒》中的女声二重唱，就属于这种类型。

（三）合唱

两个或两个以上不同的声部结合在一起，而每个声部又由多人演唱，这种形式称为合唱。合唱分同声合唱与混声合唱两种，同声合唱由清一色男声或女声组成，混声合唱则由男女声混合组成。女声、男声或混声合唱，又根据声部的多少可分为二部合唱、三部合唱、四部合唱，甚至更多声部的合唱。

在有些作品中，作曲家还把重唱和合唱结合在一起，来表现特定的思想情绪。如贝多芬在《第九交响曲》第四乐章中，为了更鲜明地体现他忠贞不渝的信念——实现全人类团结友爱的理想，把德国诗人席勒的《欢乐颂》谱成合唱曲，作为交响乐的重要组成部分。在《欢乐颂》的最后部分，混声四部合唱和混声四重唱结合在一起，然后重唱停止，由庄严雄伟的合唱和热情洋溢的管弦乐一起，结束整个交响曲。这是一个典型的合唱与重唱相结合的范例。

（四）轮唱

各声部隔开一定的距离，按先后顺序有规则地轮流演唱同一旋律，这种形式称为轮唱。轮唱形式一般有二部轮唱、三部轮唱和四部轮唱等。如冼星海的《黄河大合唱》中的《保卫黄河》，就是这种类型。

（五）对唱

两个人或两个声部进行对句式或问答式的演唱形式，称为对唱。如男声对唱、女声对唱、男女声对唱等。如冼星海的《黄河大合唱》中的《黄河对口曲》，就是以男女声对唱的形式演唱的。

（六）领唱

在合唱（一般出现在合唱开始时）或二重唱中出现的独唱，称为领唱。

以上各种演唱形式，往往由于表现的需要被作曲家们结合在同一作品之中。如贝多

芬在《第九交响曲》第四乐章中，就成功地将独唱、重唱、合唱融合在一起，十分鲜明地表现出他的伟大的信念——四海之内皆兄弟，实现全人类的大团结。

三、《中华人民共和国国歌》

《中华人民共和国国歌》

（一）词曲创作

《中华人民共和国国歌》，又名《义勇军进行曲》。《义勇军进行曲》最早是抗战故事片《风云儿女》的主题曲。1934年秋，田汉为该片写了一首长诗，其中最后一节诗稿被选为主题歌《义勇军进行曲》的歌词，歌词写完后不久，田汉被国民党当局逮捕入狱。1935年2月，导演许幸之接手《风云儿女》的拍摄，不久后，去监狱里探监的同志辗转带来了田汉在狱中写在香烟盒包装纸背面的歌词，即《义勇军进行曲》的原始手稿。当时，聂耳正准备去日本避难，得知电影《风云儿女》有首主题歌要谱曲后，主动要求为歌词谱曲，并承诺到日本以后，尽快寄回歌稿。1935年4月18日，聂耳到达日本东京后，很快完成了曲谱的定稿，并在4月末将定稿寄给上海电通影片公司。之后，为了使歌曲曲调和节奏更加有力，聂耳和编剧孙师毅商量，对歌词做了3处修改，从而完成了歌曲的创作。

（二）歌曲命名

电影《风云儿女》前期拍摄完成以后，田汉的主题歌歌词并没有确定歌名，而聂耳从日本寄回来的歌词谱曲的名称只写了3个字"进行曲"。作为电影《风云儿女》投资人的朱庆澜将军，在"进行曲"3个字前面加上了"义勇军"，从而把该曲命名为"义勇军进行曲"。

（三）制作发行

1935年5月9日，由袁牧之、顾梦鹤领衔的电通公司歌唱队在位于上海徐家汇附近的百代唱片公司录音棚里录制了《义勇军进行曲》。5月10日，《义勇军进行曲》歌谱在《中华日报》上发表。之后，由贺绿汀请当时在上海百代唱片公司担任乐队指挥的苏联作曲家阿龙·阿甫夏洛莫夫（时译"夏亚夫"）配器，将《义勇军进行曲》灌成唱片公开发行。5月24日，电影《风云儿女》上映，该曲作为该片主题歌在影片片头、片尾播放。6月1日，歌谱在《电通画报》（半月刊）第二期上刊登。

（四）歌曲鉴赏

《义勇军进行曲》是一首极富创造性的歌曲，作曲家聂耳以巨大的激情投入此歌的创作。首先，他成功地把田汉散文诗般的歌词，按照音乐的规律，处理得异常生动、有

力和口语化；在旋律创作上，他既吸收了国际上革命歌曲的优秀成果和西欧进行曲的风格特点，又使之具有浓郁的民族特色，从而使此歌能为广大群众所掌握，发挥其战斗作用。

歌曲开始是六小节进军号般的前奏。它具有铿锵的节奏、明亮雄伟的旋律，其中三连音的妙用，更增强了歌曲的战斗气氛。前奏虽然短小，却蕴含着整个歌曲情感和旋律发展的基础。歌曲环环相扣，层层推进。这一进行贯穿全曲，曲子末尾并做了多次重复，给人以坚定不移、势不可挡之感。

聂耳根据歌词分句的特点，把这首歌曲处理成由六个长短不等的乐句所形成的自由体结构。虽然每个乐句的旋律、结构都各不相同，但乐句与乐句之间，衔接紧密，发展自然，唱起来起伏跌宕、浑然一体。

歌词第一、二句都是带有号召性的。作曲家把这两句旋律按"5—1—3—5"的上行趋势处理，特别是节奏的安排，采用了后半拍起句，更能给人以紧迫感。歌曲由第二拍弱起，并做四度上行跳进，显得庄严雄伟而又富有推动力。

歌词第四句"中华民族到了最危险的时候"是全部歌词中最重要的警句。聂耳在这里不仅运用了全曲中的最高、最强音，而且创造性地在"中华民族到了"之后，突然休止半拍，从而使"最危险的时候"这一句得到突出的强调。

《义勇军进行曲》以其高昂激越、铿锵有力的旋律和鼓舞人心的歌词，表达了中国人民对帝国主义侵略的强烈愤恨和反抗精神，体现了伟大的中华民族在外侮面前勇敢、坚强、团结一心共赴国难的英雄气概。

第三章

以合促和　合力之声
——《黄河大合唱》

《黄河大合唱》

　　《黄河大合唱》是冼星海最重要的也是影响力最大的一部大型合唱声乐套曲。该曲作于1939年3月，并于1941年在苏联重新整理加工。这部作品由诗人光未然作词，以黄河为背景，热情歌颂中华民族源远流长的光荣历史和中国人民坚强不屈的斗争精神，痛诉侵略者的残暴和人民遭受的深重灾难，广阔地展现了抗日战争的壮丽图景，并向全中国、全世界发出了民族解放的战斗警号，从而塑造起中华民族巨人般的英雄形象。

一、《黄河大合唱》的创作背景

　　1938年10月，武汉沦陷后，诗人光未然带领抗敌演剧队第三队，从陕西宜川县的壶口附近东渡黄河，转入吕梁山抗日根据地。途中他目睹了黄河船夫们与狂风恶浪搏斗的情景，聆听了高亢、悠扬的船工号子。

　　1939年1月，光未然抵达延安后，创作了朗诵诗《黄河吟》，并在这年的除夕联欢会上朗诵此作，冼星海听后非常兴奋，表示要为演剧队创作《黄河大合唱》；同年3月，在延安一座简陋的土窑里，冼星海抱病连续写作6天，于3月31日完成了《黄河大合唱》的作曲，以中华民族的发源地黄河为背景，热情地讴歌了中华儿女不屈不挠，保卫祖国的必胜信念。

　　冼星海自法国回国后，痛感民族危亡的深重，深知民众的痛苦。在民族危亡的严重关头，他站在民族斗争的前面。他确信中国共产党才是中华民族的中流砥柱，于是加入了中国共产党。为了民族解放，"为抗战发出怒吼"，他纵笔谱写歌曲。1939年的一天，他去看望病床上的光未然，听光未然朗诵《黄河吟》，讲述黄河呼啸奔腾的壮丽景

象，遂荡其共鸣，乐思如潮。他最终完成了该作品8个乐章及伴奏音乐的全部乐谱，写就了这一时代的中华民族的音乐史诗。

《黄河大合唱》这部作品以黄河为背景，由7种不同演唱形式的歌曲构成，热情歌颂了中华民族悠久的历史，控诉侵略者的残暴，并展现了中国人民与日本侵略者奋勇斗争的英勇场面，勾画出了中国人民保卫祖国、顽强抗击侵略者的壮丽画卷。作品由8个乐章组成，以丰富的艺术形象、壮阔的历史场景和磅礴的气势，表现出黄河儿女的英雄气概。

二、《黄河大合唱》的词、曲作者

（一）光未然

《黄河大合唱》的词作者是光未然（1913—2002）。光未然，本名张光年。1925年，13岁的光未然在湖北老家，随进步青年参加革命。15岁时，他成为中共正式党员。20岁时，他进入武昌华中大学中文系学习，创办学生剧团，组织抗日救亡演剧活动，撰写救亡文章。22岁时，他创作了诗歌《五月的鲜花》，用悲愤的词句警醒全国同胞，不要忘记已经沦陷多年的国土。1936年，为躲避国民党宪兵的追捕，光未然转移到上海开展工作。

（二）冼星海

《黄河大合唱》的曲作者是冼星海（1905—1945）。冼星海出身贫寒，仅靠着母亲帮佣养大，凭着音乐天赋和努力，一步步实现了音乐的梦想，来到了当时世界上著名的巴黎音乐学院作曲班。1935年年底，冼星海结束了在法国五年的求学生涯，回到了上海。头顶着巴黎音乐学院学生光环的音乐家，在上海这个十里洋场，冼星海没有忘记自己过往的人生中，大部分时间都挣扎在饥饿与颠沛流亡中，他敏感地体察着劳苦大众的呻吟，从而选择了他的艺术创作之路——探索和创造具有中国民族特色的大众音乐。1935年，回国不久的冼星海就和诗人塞克合作，创作了《救国军歌》。一年后，"西安事变"爆发，《救国军歌》唱出了示威游行群众的心声。1937年，七七事变爆发后，冼星海参加了"上海话剧界救亡协会"。

三、《黄河大合唱》的八个乐章

（一）第一乐章

第一乐章即《黄河船夫曲》，采用了劳动号子的音调素材，展现了乌云满天，惊涛拍岸，船夫与暴风雨奋力拼搏的生动形象，表现了华夏子孙吃苦耐劳和一定能到达胜利彼岸的优秀品质。九曲黄河上船工粗犷的号子以领唱、合唱的形式塑造出来，具有强烈的生活气息和艺术感染力。这一乐章分三个部分：第一部分描绘了船夫们与风浪搏击的

场面，音乐充满战斗的力量；第二部分是根据开始的主题旋律，拉宽了节奏、放慢了速度，表现船夫们穿过了急流、靠近了河岸的那种欣慰，这表明，中国人民尽管处在艰难抗战之中，但已看到了胜利的曙光；第三部分，音乐又回到了乐章开始的速度上，但又由强渐弱，由近到远。

这一乐章通过黄河船夫与急浪、险滩的搏斗，象征着中国人民与日本帝国主义日趋激烈的民族矛盾。作为大合唱的第一乐章，《黄河船夫曲》给人们展示了这一可歌可泣的史诗的第一幕。

（二）第二乐章

第二乐章即男高音独唱《黄河颂》，是一首以黄河象征祖国的热情颂歌，充满了博大、豪放的情怀。第一部分以平稳的节奏、宽广的气息歌唱了黄河的雄姿。第二部分以热情、奔放的旋律赞美中华民族五千年的灿烂文化，热情激昂地颂扬了中华民族的英雄气概。

（三）第三乐章

第三乐章即《黄河之水天上来》配乐诗朗诵。它原来是由三弦伴奏，后来改为由琵琶伴奏。这个乐章中，冼星海吸取了《义勇军进行曲》《满江红》的音调素材，讲述了民族的灾难，也歌颂了民族的英雄。这一乐章是诗人进一步对黄河与中华民族的赞美，同时也暗示着黄河或者说是中华民族将面临一场劫难。但遗憾的是，人们今天在音乐会上很难听到这一乐章了，因为考虑到演出效果，它常常被省略。

（四）第四乐章

第四乐章即具有民谣风格的抒情叙事曲《黄水谣》，其第一部分描写了奔流不息的黄河之水和中华儿女美好安宁的和平生活；第二部分主题深沉、痛苦，描写了日寇侵略后妻离子散天各一方的悲惨情景。音乐在低沉的情绪中结束，使人久久难忘。

《黄水谣》是女声二部合唱。这是一首民谣体的三段体歌曲，其曲调非常优美动人，把人们对生活的热爱和对祖国的无限深情表达得淋漓尽致。第一段展现出黄河两岸人民安宁、平静的生活，音乐十分流畅，也显得十分祥和。中段情绪急转直下，"自从鬼子来，百姓遭了殃……"这一段表现日寇入侵中国，践踏我们祖国的大好河山，中国人民处于水深火热之中。第三段是第一乐段的再现，但在情感上则变得压抑和悲凉。这一乐章是全曲中的一个转折点，整个作品的悲剧性和戏剧的矛盾就此展开。

（五）第五乐章

第五乐章即《河边对口曲》，它如民间小曲般亲切而富于乡土气息，通过叙事般的

对唱形式，手法简练，效果甚佳，展现了国土沦丧后日寇铁蹄下中国人民的悲惨遭遇。

《河边对口曲》是一个男声二重唱及混声合唱，采用了乐段反复的民间音乐结构形式，音乐吸取了山西民歌的音调，采用锣鼓伴奏的方法。整个乐章是两个流亡者的对话。这里作者借两个流亡者的对话，讲述了全国广大流民颠沛流离的悲惨遭遇，引出合唱发出"打回老家去"的呐喊。

（六）第六乐章

第六乐章即《黄河怨》，它以低沉凄惨、悲痛欲绝的音调，哭诉了一个遭受日寇蹂躏、失去丈夫和孩子、留下"把血债清算"的遗愿而投入滚滚黄河怀抱的妇女的深仇大恨。

《黄河怨》是一首女声独唱。用悲惨缠绵的音调唱出被压迫、被侮辱的沦陷区妇女的痛苦的哀怨。这一段是一个绝望妇女的内心独白。这个妇女的丈夫流离失所，不知去向，她的儿子也被日本鬼子杀死了，自己又被鬼子给糟蹋了，最后不得不跳入黄河母亲的怀抱自杀而死。作者之所以有这样一个构思，就是想通过一个妇女的死来激发全国人民的斗志。在整个《黄河大合唱》中，这是戏剧性最强的一段，作为一首独唱歌曲，技巧性非常强，是检验女高音的"试金石"。

（七）第七乐章

第七乐章即《保卫黄河》，它是一首轮唱、合唱歌曲，也是人们最熟悉的一首。这里采用了"卡农"的复调手法，给人一种此起彼伏、群情激奋、万马奔腾的艺术效果。首先是二部轮唱，然后是三部轮唱，并穿插了"龙格龙"的衬词，增强了音乐的气氛，使人感觉到抗日的力量不断发展壮大和势不可挡。

（八）第八乐章

第八乐章即混声合唱《怒吼吧，黄河》，它是整部大合唱的终曲，也是全曲的高潮。前面出现过的几个重要基本主题得到了综合的展现，愤怒的情绪、战斗的号角、坚定的节奏、丰满的合唱以宏伟的气势使音乐达到了最高潮，作品在乐队全奏和八声部合唱气吞山河的澎湃波涛中结束。

《怒吼吧，黄河》是一部混声合唱歌曲，它是整个作品的主题思想的概括和升华，也像是一个回顾，用富于诗意和浪漫色彩的音调，充分表达了中国人民终将打败日本帝国主义的必胜信心。"黄河在怒吼""扬子江在怒吼""珠江在怒吼"表达了全民抗战的战争态势。最后发出了"战斗的警号"，这一句被多次重复，整个音乐给人以巨大的号召力，无疑是向法西斯、侵略者的宣战！

第四章 唱响中国声音 品鉴文化之美
——中国民歌

第一节　民歌

民歌是人民在社会实践中为表情达意而口头创作的一种歌曲形式，其通过口传心授在群众世代相传中不断得到加工提炼，具有集体创作和不断变异的特点。民歌源于生活，对人民生活有着广泛深入的影响。民歌是民族文化的精粹，集中体现了一个民族的精神、性格、气质、心理素质、风土人情和审美情趣等。民歌的音乐语言简明洗练，音乐形象鲜明生动，具有鲜明的民族特征和地方色彩。

一、民歌的起源

民歌的起源是世界上民族音乐学家、人类学家极感兴趣的课题，曾经有过多种学说：劳动说、情动说、本性说、神说、情爱说、鸣响说等。

中国民族音乐界一般认为，民歌起源于人类的劳动与生活。远古时代，当人类处于原始的渔猎时期，在和大自然搏斗和集体劳动中发出的呐喊声，以及在劳动之余，愉快地回忆、模仿劳动情景时，手舞足蹈地敲击石块、木棒发出的欢呼声、讴歌声，逐渐形成早期的民歌。鲁迅先生在《门外文谈》中说："我们的祖先的原始人，原是连话也不会说的，为了共同劳作，必须发表意见，才渐渐地练出复杂的声音来，假如那时大家抬木头，都觉得吃力了，却想不到发表，其中有一个叫道'杭育杭育'，那么这就是创作……"这些"杭育杭育派"是最早的民歌作曲家。在人类生产力不断进化、生产关系不断发展的历史进程中，民歌伴随历史的步伐，反映各个时期的社会政治、生产劳动、

人民的生活风貌和思想感情，民歌这种艺术形式也随之日渐发展完善。

二、民歌与人民生活的关系

无论在有文字或无文字的民族中，作为一种即兴的口头艺术，民歌直接表达人民的心声，反映人民的生活。

民歌伴随着人的一生：婴儿处在襁褓之中，母亲为他唱"催眠曲""摇篮曲"；当孩子牙牙学语时就学唱各种童谣，之后是各种幼儿游戏歌、动物歌，儿童从中获得最初的知识；少年时期，开始参与劳动，唱起"放牛歌""割草歌""盘歌"等；青年时期，复杂的社会生活和精神世界，如劳动、爱情、历史故事、民间传说等，开拓了更为广阔的歌唱领域。在各族人民传统的习俗活动中更离不开民歌，婚嫁活动中有各种婚嫁歌，如四川的"坐歌堂"、湖南的"伴嫁歌"、广西的"婚礼歌"等；亲人逝世后，亲朋后辈唱起了"丧歌""孝歌"；各民族节庆时，更形成歌舞的高潮，壮族的"歌圩"、苗族的"游方"、侗族的"坐妹"、回族的"花儿会"、彝族的"火把节"、蒙古族的"敖包会"等都是各族人民歌唱节日的民歌。

在旧社会，劳动人民处于社会最底层，他们终日劳累，创造了社会财富和灿烂的文化，却过着牛马般的生活，政治上没有发言权，只有通过民歌唱出心中的不平，表达对剥削者、统治者的反抗、愤懑。各地流传的《长工苦》《揽工调》《脚夫调》等都是对封建社会的血泪控诉，有的民歌则采取讽刺谩骂或做委婉曲折的影射。统治者由怕生恨，视民歌为洪水猛兽加以严禁，然而人民的口是封不住的，正如广西壮族民歌中唱的"好笑多好笑多，好笑老爷禁山歌，锣鼓越敲声越响，山歌越禁歌越多"。宁夏民歌唱道："任凭你有遮天手，难封世上唱歌口，唱得海枯石头烂，唱得黄河水倒流。"

在艰难的生活中，民歌唱出生活中的种种不幸遭遇：繁重的劳动、穷困的生活、不幸的婚姻家庭的离散，也唱出人民对爱情、幸福的向往与追求。人民以歌声抒发感情，减轻心中的忧愁，正如重庆市巫山县一首山歌所唱的："想唱歌来想唱歌，人人说我是穷快乐。早上唱歌当不到饭，夜晚唱歌当不到油，唱个山歌解忧愁。"

当今在中国被称为"半边天"的妇女，在旧社会却处于封建的政权、神权、族权和夫权的四重压迫之下，宁夏的《媳妇受折磨》、四川的《妇女苦情多》《苦麻菜儿苦茵茵》等都反映出妇女在重压下的痛苦呻吟。可以说，哪里有人民、有生活，哪里就有民歌。民歌是人民生活的镜子，是人民的喉舌，是人民的忠实伴侣。

三、民歌的价值

（一）民歌具有人文研究价值

民歌是民族音乐的重要体裁之一，它直接反映一个民族的历史、社会、劳动、风土人情、爱情婚姻、日常生活，是人民生活中的亲切伴侣、劳动中的助手、社会斗争中的武器，是交流情感、传播知识、娱乐消遣的工具，也是认识一个民族的历史、社会、民风民俗的宝贵资料，具有人文研究价值。

（二）民歌是民族音乐的基础

在我国音乐文化发展的历史上，传统音乐的五大类是互相影响、互相丰富的。其中民歌最早形成，在其他传统音乐体裁的形成和发展上，民歌起着积极作用，许多歌舞、曲艺、戏曲和民族器乐的品种是直接或间接在民歌基础上发展起来的。如各地的"花灯"歌舞、"花灯戏"、"花鼓戏"等；牌子曲类、琴书类、杂曲类中的大部分品种；"河北吹歌"等乐种以及许多民族器乐曲牌，如《梳妆台》《剪剪花》等均由民间歌曲发展移植或改编而来。民歌对文人音乐、宫廷音乐、宗教音乐也有积极影响。

（三）民歌对专业音乐的影响

历史上，民歌曾哺育过文人、音乐家和职业艺人，今天仍是作曲家不可缺少的养料。五四运动后许多优秀音乐家的经典作品都曾从民歌中吸取了营养，如聂耳的《塞外村女》《码头工人歌》《大路歌》等，冼星海的《黄河大合唱》中的《黄河船夫曲》《黄河对口曲》《黄水谣》等。中国的具有民族风格的歌剧更和民歌有不解之缘，如《白毛女》的主题取材自河北的民歌《小白菜》《青阳传》，山西民歌《捡麦根》；《洪湖赤卫队》采用了湖北省洪湖地区的民歌《襄河谣》等的素材；电影音乐作曲家雷振邦为电影《冰山上的来客》创作的插曲《花儿为什么这样红》成功地运用了塔吉克族民歌《古丽别塔》的素材，他为电影《五朵金花》创作的插曲《蝴蝶泉边》成功地运用了云南民歌的素材。

四、民歌的艺术特点

（一）诗与乐的高度结合

从诗的角度看，民歌具有紧贴人民生活、主题明确、形象鲜明、感情真挚的特点。民歌的歌词篇幅短小、通俗易懂，属歌谣体；一般句式整齐、押韵、平仄不严；以七字句为多，兼有其他句式，在结构上以两句体、四句体为多。民歌的作者在短短数句歌词中运用比喻、比兴、对比、夸张、叙事等手法，使主题思想得到鲜明突出的体现，如用

"苦麻菜"比喻远嫁少女之苦命，用"小白菜地里黄"比喻没娘的孩子，在《农夫怨》《长工调》等歌中运用了贫富的对比。《槐花几时开》短短四句就做到了情景交融、人物性格鲜明、感情细腻地表现了爱情主题。

（二）长于抒发人的内心世界

民歌运用短小的结构、凝练的音乐语言、极为经济的音乐素材来表达深刻的思想感情。如民歌《城墙上跑马》深刻地表达了游子的思乡之情；《走西口》表达了离乡背井、生离死别的亲人间的凄婉、依恋之情；《牧歌》短短两句就勾勒出了一幅清新、辽阔、宽广的草原景象。

（三）具有口头性、集体性、即兴性和变异性

民歌是群众集体智慧的结晶。在世代相传中，不同时期（或时间）、不同地区的不同歌唱者，常按个人需要，将某首现成民歌作为蓝本，进行即兴编词，见什么唱什么，想什么唱什么，这就是民歌创作和歌唱中的即兴性。在即兴编词的同时，民歌的曲调必然发生不同程度的变异，因此出现了一首民歌有许多变体的现象，如《孟姜女》《鲜花调》《剪靓花》等的变体遍布大江南北，也出现了某一地区拥有几个典型曲调和特性音调的现象。

第二节　汉族民歌

中国民歌浩如烟海，根据不同需要，可按内容、历史时期、民族、地区、体裁、风格色彩等多种不同的分类法分类。为便于认识民歌与人民生活的关系、民歌的社会功用以及民歌的音乐表现方法、特点等，本节将按体裁分类法讲授。

一、汉族民歌的分类

我国幅员辽阔，各地的气候、地理、劳动方式、生活习俗、风土人情各异，相应各地的民歌也不同，致使体裁划分复杂化。多数学者认为体裁划分的依据是产生该类民歌的社会生活条件、歌唱场合、民歌的社会作用以及由此而形成的民歌的基本音乐表现方法和音乐特征。一般将汉族民歌划分为劳动号子、山歌、小调三种基本体裁，体裁之下再分种类。

（一）劳动号子

劳动号子简称"号子"，北方常称"吆号子"，南方常称"喊号子"。号子是直接

伴随体力劳动，并和劳动节奏密切配合的民歌，它产生于体力劳动过程中，直接为生产劳动服务，真实地反映劳动状况和劳动者的精神面貌。劳动号子音乐形象粗犷豪迈、坚实有力，是某些体力劳动不可缺少的有机部分。

号子具有两种功能：人在从事体力劳动时必须调整呼吸、积蓄力量，这是喊（唱）号子时人体必然的生理反应，也就是劳动时的人体需要；集体劳动中需要统一步调、统一节奏，号子应需产生。因此，号子在劳动中具有发出号令、指挥劳动、调节精力、鼓舞劳动情绪的实用性功能；同时号子的音乐抒发了劳动者的感情，表现了人的喜怒哀乐，也给人以精神上愉悦的感受，这是号子的表现性功能。号子的实用性功能和表现性功能有机地联系于一体，既矛盾又统一，成为劳动号子独具的特征。

号子在民歌中有重要地位，在人类生活中曾经发挥过重要作用，它也是民歌音调最早的根源和基础。随着社会的进步，繁重的体力劳动日渐减少，号子的适用范围也日益缩小，但作为一个艺术品种，其生命力将经久不衰。

1. 劳动号子的种类

种类繁多的劳动工种，产生不同种类的号子，一般分为搬运号子、工程号子、农事号子、作坊号子和船渔号子。

（1）搬运号子

用人力运输物件时唱的号子称为搬运号子，根据不同的搬运方式，有装卸号子、抬杠号子、挑担号子、推车号子、拉车号子等，名目较多。

（2）工程号子

从事建房、筑路、筑坝、采石等基建工程劳动时唱的号子称为工程号子，包括打夯号子、伐木运木号子、采石号子、撬石号子、抬石号子等。

（3）农事号子

协作性和节奏性较强的农业劳动中唱的民歌就是农事号子，主要有车水号子、打粮（打麦、打稻等）号子、舂米号子、筛花生号子等。在炎热的天气里长时间单调的劳动中，歌唱者常即兴编词，内容广泛，逗趣诙谐者皆有，唱民间故事、爱情故事者亦有。农事号子一般具有节奏鲜明、曲调优美悦耳的特点。

（4）作坊号子

采用手工劳动方式从事生产的工场、作坊中，工人从事体力劳动时所唱的号子称为作坊号子。如制作菜油时所唱的榨油号子、制作榨菜时所唱的榨菜号子、制作颜料时所唱的打蓝号子、造纸时所唱的竹麻号子、制盐时所唱的盐工号子等。

（5）船渔号子

在江河湖海中行船、捕鱼时唱的号子称为船渔号子。行船、捕鱼是一种复杂的水上劳动，受水流影响，有下水（顺流而行）、上水（逆流而行）、平水、急流、浅滩、险滩等不同水情；行船有离岸、靠岸、摇橹（橹由众人推摇）、划桨、撑篙、拉纤、捉缆等不同劳动方式；捕鱼除行船外，行至渔场，还有找鱼群、拉网、装舱等劳动。因此船渔号子的音乐丰富多变，有单首的号子，也有多首号子连接的套曲。

2. 劳动号子的特征

体力劳动要求人从精神到身体做出迅速、果断的反应，这就决定了劳动号子的音乐具有坚实有力、粗犷豪迈的音乐性格和自然朴实的表现方法。

劳动号子的歌词多数和劳动有关，在集体劳动中常由领唱者即兴编词，以提醒大家注意事项和劳动的质量要求或鼓舞情绪；有的直接反映了劳动者当时的心态。劳动强度稍轻的号子中所唱歌词有时与劳动无关，唱历史传说、民间故事、生活片段、说笑趣者皆有；紧张激烈的劳动号子中常无实词，仅有表示劳动呼号声的虚词。

劳动号子的节奏直接受劳动节奏的制约，具有节奏鲜明、富有律动性的特征，不同工种的劳动负荷量、劳动状态、劳动节奏各异，其号子的节奏也有不同类型。有的节奏顿挫分明、坚实有力，如打夯号子、舂米号子等；有的节奏短促紧凑、明快轻捷，如挑担号子、上港号子等；有的节奏宽长舒展，如平水号子等。

号子的歌唱形式视劳动者的多少和劳动是否具有协作性，分为独唱、对唱、齐唱、一领众和等，而以一领众和最多、最富有特色，也最能体现集体劳动的特点。领唱者就是集体劳动的组织者与指挥者，由他唱正词（又称实词，即有实际内涵的歌词）发号令，所唱曲调和节奏都有一定变化；合唱由全体劳动者担任，一般不唱实词，仅唱与劳动节奏相应的呼号声，节奏规律化，曲调少变化、多重复。领唱与合唱的结合方式视劳动的紧张程度而异，在节奏紧张的劳动中，领唱与合唱配合紧凑，采用句接式（领唱与合唱相连，构成一个乐句）或密接式（领唱与合唱相连，构成一系列短句或乐句，如打夯号子和见滩号子）等；在节奏舒缓的劳动中，常采用段接式（领唱与合唱相连，构成一个乐段）；在最为紧张激烈的劳动中，领唱与合唱重叠形成两个或两个以上声部的多声部合唱，如川江船夫号子中的上滩号子和拼命号子等。

（二）山歌

山歌是人们在野外劳动（上山砍柴、赶脚驮货放牧、农事耕耘等）或行走时，用来消愁解闷、抒发情怀、传递情意所唱的民歌。音乐真挚质朴、热情奔放，即兴性强。

广大农村是孕育和流传山歌的广阔天地，农民通过即兴歌唱直抒胸臆，唱出心中的喜怒哀乐及旧时代的苦难、生活的艰辛、对爱情的追求等。农村山川相隔，交通不便，方言土语复杂，因而山歌的地域性强，地方风格各异，有些地区形成了富有特色的山歌歌种，如陕北的《信天游》，内蒙古的《爬山调》，青海、宁夏、甘肃一带的《花儿》，四川的《神歌》等。

1. 山歌的种类

山歌遍布我国农村，分布面广，数量品种繁多，各地山歌风格迥异。常用分类法有按歌唱场合分类和按歌唱方法分类。（各省、各地区可能还有不同的分类法）

按歌唱场合分类，山歌可分为放牧山歌、田秧山歌和一般山歌。

（1）放牧山歌

放牧山歌是人们在野外放牧时唱的山歌，包括各种唤牛调、犁田时的吆喝调、牧童的放牛（羊）歌，以及牧童互相对答逗趣时唱的"对山歌"等。

（2）田秧山歌

田秧山歌是人们在农田中从事农事劳动时唱的山歌。我国南方以水田生产稻米（中南、西南丘陵地区除有水田外，还以旱田和土坡生产小麦、玉米等作物），从播种、插秧，经田间管理（耕耘、莳秧、薅草等）直至收割，每道工序都要"抢季节""抢天气"，因此历史上农村就以换工、帮工或雇工等形式集中较多人力突击完成任务。每天清晨下田、晚上收工，在长时间单调的劳动中，人们就用山歌提神解闷，鼓舞劳动士气。有的由劳动者自己歌唱，有的请"山歌班"或"歌师傅"在田头歌唱，长江中游一带（四川、湖北等）有的还伴以锣鼓。各地的田秧山歌名称不一，各具特色，江浙称"田歌"，安徽称"秧歌"，四川、湖北、贵州等地称"薅秧（草）歌""薅秧（草）锣鼓"等。农田劳动属个体劳动方式，协作性不强，节奏、速度无统一要求，劳动强度适中，因而田秧山歌虽有一定的实用性功能，但以抒发感情、自娱自乐为主，在音乐上吸收了号子和小调的因素。

（3）一般山歌

山歌中放牧山歌、田秧山歌是在特定场合歌唱并具有一定实用性功能的山歌，而一般山歌是不拘任何场合均可歌唱的山歌，它以人们自我抒发情怀，表情达意为主要功能，它在山歌中占的数量最多，品种最丰富，且最具有山歌的典型特征。一般山歌分布广、品种多。

①信天游。信天游主要流行在陕西北部和宁夏、甘肃的东部，其高亢奔放、深沉

质朴，反映了黄土高原人民的精神风貌；以歌唱爱情、歌唱生活的艰辛和离愁别绪者为多。歌词多即兴创作，多数是上下句结构（七字句较多），上句喜用比兴，下句点主题，句尾押韵，如"牵牛牛开花羊跑青，二月里见罢到如今"。曲调多为两个乐句构成的单乐段：上句呈开放型，常停留在调式的下属音或属音上；下句呈收拢型，终止于调式主音。信天游有两种曲调类型，一种节奏较自由，旋律起伏较大，音域较宽，音调高亢开阔，具有较强的山歌性格，如《脚夫调》；另一种节奏较匀称固定，旋律较平和舒缓，比较接近小调性格，如《槐树开花》。

②花儿。花儿流行在中国西北陇中高原的宁夏、甘肃、青海，为回族、汉族、土家族、撒拉族、东乡族、保安族、藏族以及裕固族等民族所喜爱的山歌，内容广泛，涉及人民生活的各个方面。花儿除在农事劳动和山野运货等劳动场合歌唱外，各地还有"花儿会"的习俗，一般在农历四、五、六月间（以六月初最盛），选择风景秀丽、名山古刹坐落的地方，会期多则三四天，少则一两天。届时群众云集，对歌声此起彼伏，有的地区（如洮水河流域）采取分组对歌，有的地区（如黄河湟水流域）则采取单人互对或双人互对。花儿唱法多样，有尖音（假声）和苍音（真声）之别，也有真假声并用者，皆具有高亢、奔放、粗犷、刚健的风格。花儿的曲调多称为"令"，之前冠以地点、族名、花名或其他，其唱词格式多样，衬词丰富，曲体结构也较多样，以呼应型的两句体为多，如河州大令《上去高山望平川》、甘肃民歌《下四川》。

③山曲。山曲主要流传在山西西北部的河曲、保德一带和陕西的府谷、神木，内容以反映旧社会晋西北农民背井离乡到内蒙古谋生的"走西口"生活和爱情生活者较多。山曲乐曲结构短小，多为上下句结构，旋律起伏幅度较大，情感真挚粗犷。

山西西北部河曲、保德一带地贫歉收、灾荒频繁，农民迫于生计，走出山西与内蒙古交界处古长城的关口（即"西口"）逃荒、打工谋生，谓之"走西口"。丈夫出外受磨难，妻儿在家受苦，生离死别，相互思念，这种特殊的生活现象，孕育了一批"山曲"和"走西口"。《人家都在你不在》（山西河曲）为其中之一，短短两句高低起伏的旋律，表达了主人公内心痛楚、凄切的深情。

④爬山调。爬山调是流传在内蒙古西部地区的汉族山歌，结构与信天游、山曲相近，多为两个乐句的单乐段，内容广泛，曲调有汉族与蒙古族交融的因素。

比较著名的是《爬山歌》。《爬山歌》表现情人离别时难舍难分的情景，节奏上多用高音的自由延长音，旋律上多用大跳，以充分表达激动的心情，曲式为aa型单乐段（后段为前段的变化重复）。

⑤神歌。神歌主要流行在四川省的川南宜宾市、川西崇庆县、重庆市郊县等地。川南地区民间以为神歌最初与祭神仪式有关，故称"神歌"，流传至今已成为有代表性的山歌，歌唱爱情者居多，也有传唱古人的。神歌歌词含蓄，文学性较强，感情细腻深厚，四句体结构较多，如《槐花几时开》《郎打哨子应过沟》。

宋大能编著的《民间歌曲概论》（人民音乐出版社，1979）提到："有的地区把山歌分为高腔、平腔、矮腔三种不同类型，这种分类比较恰当而便于归纳。"这种分类法是符合某些地区实际情况的，也是认识山歌特征的视点之一。

2. 山歌的特征

山歌歌词内容广泛，反映了农村生活的方方面面，其中部分歌词流传日久，为群众所喜爱而固定。多数山歌的歌词为即兴创作，常与野外自然景观相联系，由景生情，故常见以"太阳出来……""月亮出来……""大河涨水……""高高山上……"等开始的歌词。歌词以七字句为主，较多使用衬字或衬词。单个的虚字如"哎""呲""哟"是衬字，两个字以上的词组为衬词，如"嘟嘟扯哐扯""欧嘟啰"等。山歌中使用最多的是语气衬字或衬词，如"哎""哟""嘞""者""啊呜"等语气衬字或衬词与自由延长音或拖腔的结合，形成山歌独有的特征。除语气衬字或衬词外，还有称谓衬字或衬词、名词衬字或衬词、形容词衬字或衬词、拟声性衬字或衬词、数量词衬字或衬词、逗趣性衬字或衬词等，这些衬字或衬词都来自乡村生活，给山歌增添了生活气息，也活跃了歌曲的节奏，扩充了歌曲的结构。

山歌的音乐奔放、嘹亮、开朗，曲调悠长，广泛使用自由延长音与拖腔。自由延长音与曲首、曲尾的呼唤性衬词结合形成前腔或后腔，为山歌所独有的特征。自由延长音用于句间、句尾，常构成节奏较密集的朗诵性曲调与抒咏性自由延长音结合的悠长自由节奏，使山歌的抒情性得到充分发挥。

山歌的歌唱形式多样，以独唱居多，另有对唱、数人接唱、齐唱、一领众和等。

（三）小调

小调又称小曲、俚曲、时调等，是人们在劳动之余、日常生活中以及婚丧节庆时用以抒发情怀、娱乐消遣的民歌。因为有职业艺人与半职业艺人的传唱，小调流传面广，遍及城市、乡镇，其内容广泛涉及社会各阶层人民的生活。农村小调以反映农村日常生活，特别是反映农村妇女的爱情、婚姻生活者居多；城市小调则涉及城镇小手工业者、商人、市民和处于社会底层的妓女、乞丐等的生活，以及娱乐嬉戏、自然风光、生活知识、民间故事等。绝大部分小调的内容是健康的，有力地揭示了社会的种种矛盾，如

《长工苦》《月儿弯弯照九州》等；少数流行在青楼妓院、茶馆酒肆的小调沾染了腐朽的、不健康的思想和情调，属民歌中之糟粕。小调表现的感情细腻曲折，形式较规整，表现手法丰富多样。

1. 小调的种类

小调的数量多，流传面广，传唱中的情况较复杂，至今缺乏统一认同的分类法。宋大能编著的《民间歌曲概论》中主要按内容将小调分为抒情歌、诙谐歌、儿歌和风俗歌四类。江明惇的《汉族民歌概论》中主要按音乐特征将小调分为吟唱调（包括儿歌、摇儿歌、哭调、叫卖调、吟诗调）、谣曲、时调、舞歌四类。《中国大百科全书·音乐舞蹈卷》根据小调的历史渊源、演唱场合及音乐性格将小调分为三类：由明清俗曲演变而来的小调、地方性小调、歌舞性小调。

（1）由明清俗曲演变而来的小调

此类小调历史悠久，流传面广，经过较大程度的艺术加工，较为定型。同一曲调的变体较多，有的为曲艺、戏曲和民族乐器吸收，演变成特定的曲牌。

①孟姜女调。孟姜女调遍布中国城乡，擅长表现哀怨之情，其基本音乐形态是徵调式，起承转合性的四句体单乐段，每句落音分别为商、徵、羽、徵。常见的变体民歌有南方的《月儿弯弯照九州》《哭七七》《梳妆台》等，北方有《十杯酒》《摇篮曲》等，曲艺中有四川清音《长城调》、苏州评弹《十二月花名》、湖南丝弦《四平调》等。江苏的《孟姜女》曲调以级进与环绕进行为主，婉转柔美，具有典型的江南风格。

②鲜花调。鲜花调历史上见于清乾隆至嘉庆年间编的《缀白裘》中记录的三段歌词（无谱），道光十七年（1837）刊贮香主人编的《小慧集》中附有萧卿主人用工尺谱记的曲调，自清至今流传面广，变体较多。其曲调抒情柔美，基本音乐形态是徵调式。变体中常见的是《茉莉花》（在四川清音中仍称《鲜花调》）。意大利歌剧作曲家普契尼曾在歌剧《图兰朵》中采用鲜花调作为音乐素材。

③绣荷包调。荷包是古代中国男女定情的礼物，为丈夫、情人绣制荷包是古代妇女爱情生活的一部分，以绣荷包为题材的民歌因此遍及全国各地，曲调很丰富。山西民歌《绣荷包》为五声商调式，两个乐句的单乐段，词格为第一句10字；旋律是四度跳进与级进的组合，刚健中见柔和细腻。陕西《绣金匾》则是在流传到陕西渭南的《绣荷包》上填上新词，词格变化，乐段结构不变，调式则变为附加"清角"音的六声商调式。

（2）地方性小调

地方性小调是在某一地域内传唱，并和当地方言、民间音调紧密联系的小调，具有

浓郁的地方色彩。此类小调有的由当地山歌或风俗歌演变而来，以表现当地人民的生活为主，具有单纯、朴实、较少修饰的特点，如各地的《长工歌》《妇女诉苦歌》《小白菜》等；有的长期在城镇传唱，表现的内容较广泛，艺术形式上发展得较成熟，部分曲调常被用于歌舞、说唱或戏曲表演中，如山西的《五哥放羊》等。

地方性小调还有专用于民间婚嫁或丧葬礼俗的民歌，如哭嫁歌、伴女歌、陪郎歌、坐歌堂、孝堂歌等，实用性较强，音乐朴实无华。

（3）歌舞性小调

我国汉族民间节日、喜庆活动中有丰富的民间歌舞活动，伴随民间歌舞所唱的小调即歌舞性小调。歌舞性小调一般具有节奏鲜明活跃、旋律流畅的特点，日常生活中因受人民喜爱而被传唱，主要有南方的花鼓调、灯调、花灯调、采茶调和北方的秧歌调及盛行全国各地的跑旱船等。

2. 小调的特征

小调由于流传面广，有职业艺人的演唱，并和曲艺、戏曲有千丝万缕的联系，因而加工提炼的成分较多，词、曲即兴性少，较定型化，艺术上较为成熟和完善。

小调多数属分节歌形式，一曲多段词，常采用四季、五更、十二时等时序体，多侧面、较细致地陈述内容。为适应多段词的需要，其曲调则概括、凝练地表达某种情绪（或柔美或哀怨或欢快），曲调性强，旋律流畅，婉转曲折，旋律线丰富多变，表现力强。

小调的节奏规整，节奏型丰富多变。南方小调的节奏较平稳，北方小调常见切分和弱起节奏，显得活跃、跳荡。部分小调受曲艺或戏曲的影响，运用散板起或散板收，或加入数板段落。

小调的歌唱形式以独唱为多，其次为对唱和一领众和等。城市小调多有丝弦乐器伴奏，引子和过门的运用，以及伴奏中乐器的加花装饰、托腔垫腔等使小调音乐更为优美动人。

二、汉族民歌作品鉴赏

（一）劳动号子代表作品

1.《哈腰挂》（东北民歌）

《哈腰挂》属搬运号子类，流行于东北林区，是伐木工人在用挂钩吊起树木、用杠棒抬运时所唱的抬木号子，又称"吆号子"。《哈腰挂》歌词内容是以指挥每个具体劳动步骤，统一步伐，鼓舞情绪与注意安全为主；曲调起伏较小，音域在五度以内，与

当地方言音调结合较紧；演唱形式为一领众和，领唱与合唱交替进行，使用2/4、1/4混合节拍，因而与劳动动作和脚步节奏相呼应，加强了行动的一致性，具有强烈的生活气息。

2.《黄河船夫曲》（陕北民歌）

陕北《黄河船夫曲》是一首非常著名的劳动号子，以其质朴的语言、粗犷的声调、高亢浪漫的激情，没有任何多余的修饰，展现了陕北人民在恶劣生活环境中不屈不挠的奋斗精神和乐观向上的精神风貌，唱出了陕北人民对于黄河的深深热爱，对自己的深深自豪。

滔滔黄河水深浪急，船夫们齐心协力摇桨，船破浪前进。号子以生动夸张的歌词描述艄公扳船的情景，音乐则重复着一个具有宽长均匀节奏的波状旋律，与汹涌的黄河波浪融为一体，表现了船夫的豪迈气概。

3.《川江船夫号子》（四川民歌）

《川江船夫号子》是四川嘉陵江上的船夫在劳动中唱的，由《平水号子》（三首）、《见滩号子》、《上滩号子》、《拼命号子》（两首）、《下滩号子》等八首不同的号子连缀而成，是一个既统一又富于变化的大型号子连套。旋律由缓慢悠扬到高亢激昂，音乐起伏的幅度相当大。

《平水号子》是船只航行在风平浪静的江面上时船夫们唱的，速度较慢，连说带唱，曲调也比较悠长舒缓，节奏从容，领唱与合唱交替进行，音乐略带川剧高腔韵味。

《上滩号子》是船已进入险滩，船夫们奋力与江水搏斗时唱的。此时领唱与合唱完全以密接式和重叠式的形式进行，音调简单，节奏突出，气氛更加紧张。

四川境内的长江称"川江"，《拼命号子》是一首四川民歌，采用领唱与齐唱的演唱形式。歌曲准确生动地反映了船夫们紧张激烈的行船生活和乐观自豪、坚毅勇敢的性格。歌曲描述了遇到风暴、过险滩时的情景，气势强烈、急促、紧张，近似于呐喊，扣人心弦。

《下滩号子》是在船只闯过险滩时唱的。一切都恢复了平静，船继续行驶在平静的江面上，船夫们长长地松了一口气，于是又唱起了悠长舒缓的号子，船慢慢地驶向远方。

（二）山歌代表作品

1. 陕北信天游《三十里铺》

《三十里铺》是一首流行于陕西北部的民歌。这首歌曲的内容是根据绥德县三十里铺村发生的一个真实故事编写的，故名《三十里铺》。起初歌词只有三段，用"信天游"演唱，后由于情节感人，易学易唱，因此很快就流传到陕北各地。在传唱过程中，经过很多人不断的艺术加工，使这首民歌逐渐丰富，日臻完善，成为一首优秀的叙事性民间歌曲。歌中的四妹子名叫凤英，是一个思想进步、敢于斗争的农村姑娘；三哥哥名叫邱双喜，是一个年轻力壮的好后生，他们大胆冲破封建婚姻制度的束缚，自由相爱。一天，当邱双喜报名参加八路军即将奔赴前线时，凤英怀着依依惜别的心情去为他送行。现有五段歌词，语言朴实亲切，字里行间充满着深情厚谊。

这首民歌的曲调建立在六声音阶、宫调式的基础上。原民歌是由四个乐句组成的，第一、二乐句相同，第三乐句是第一、二乐句的"换头合尾"的变化重复，第四乐句具有稳定性，起着"点题"的作用，这样就形成三上一下的结构关系，特别是曲调中"4"音（清角）在强拍上出现，意味着调性色彩的变化，十分别致。

陕北多产民歌，流传很广的还有《赶牲灵》《走西口》《兰花花》等；流行歌曲中的陕北民歌有《黄土高坡》《妹妹你大胆地往前走》等。

2.《槐花几时开》

《槐花几时开》是流行于四川宜宾地区的一首"晨歌"。四川人习惯称山歌为"晨歌"。"晨歌"又称"神歌"（在四川方言中"晨"与"神"同音），一方面可以理解为早晨出门劳作时唱的歌，另一方面可以理解为"唱起歌儿有精神"。因为这种山歌是最能抒发人们思想感情的歌唱形式之一，所以"晨歌"也是当地人们对这一歌种的赞美和爱称。

《槐花几时开》

《槐花几时开》是宜宾一带具有代表性的民歌，以描写青年男女纯真的爱情为内容。歌词七言四句，含而不露，颇有意境。歌曲由四个乐句（四句词）构成，前两句描绘情景，后两句是母亲与女儿的对答。语言淳朴、生动，结构严谨，构思巧妙，把少女聪明、机智、多情、羞涩的形象惟妙惟肖地表现出来，略带几分诙谐色彩。

（三）小调代表作品

江苏扬州民歌《茉莉花》在全国各地广为传唱，深受人们的喜爱。1982年联合国教科文组织把这首经过音乐家何仿整理改词的《茉莉花》选为中国优秀民间歌曲之一，向世界各国人民介绍，进行文化交流。

《茉莉花》

第五章

诗乐相合　古韵今声

诗歌，是一种抒情言志的文学体裁，是用高度凝练的语言，生动形象地表达作者丰富情感，集中反映社会生活并具有一定节奏和韵律的文学体裁。

一、诗歌的起源

古时候，古代信息技术不发达，所以人们从这一个地区到那一个地区传递信息都非常不方便，于是他们将写好的诗编成歌，而诗歌就在人们的口中传递。诗歌起源于上古的社会生活，因劳动生产、两性相恋、原始宗教等而产生的一种有韵律、富有感情色彩的语言形式。《尚书·虞书》记载："诗言志，歌咏言，声依永，律和声。"《礼记·乐记》记载："诗，言其志也；歌，咏其声也；舞，动其容也。三者本于心，然后乐器从之。"早期，诗、歌与乐、舞是合为一体的。诗即歌词，在实际表演中总是配合音乐、舞蹈而歌唱，后来诗、歌、乐、舞各自发展，独立成体。以入乐与否，区分歌与诗，入乐为歌，不入乐为诗。诗从歌中分化而来，为语言艺术，而歌则是一种历史久远的音乐文学。《诗经》是入乐歌唱的，严格地说它是歌，正因为如此，《诗经》被学者称为我国音乐文学成熟的标志。

诗歌是最古老也是最具有文学特质的文学样式，它来源于上古时期的劳动号子（后发展为民歌）以及祭祀颂词。诗歌原是诗与歌的总称，诗和音乐、舞蹈结合在一起，统称为诗歌。中国诗歌具有悠久的历史和丰富的遗产，如《诗经》《楚辞》和《汉乐府》以及无数诗人的作品。

二、我国诗歌经典作品

（一）《三字经》

《三字经》，是中国的传统启蒙教材。《三字经》取材典范，包括中国传统文化的文学、历史、哲学、天文地理、人伦义理、忠孝节义等，而核心思想又包括了"仁、义、诚、敬、孝"。背诵《三字经》的同时，人们就了解了常识、传统国学及历史故事，以及故事中蕴涵的做人做事的道理。

三字经（节选）

人之初，性本善。性相近，习相远。

苟不教，性乃迁。教之道，贵以专。

昔孟母，择邻处。子不学，断机杼。

窦燕山，有义方。教五子，名俱扬。

养不教，父之过。教不严，师之惰。

子不学，非所宜。幼不学，老何为？

玉不琢，不成器。人不学，不知义。

为人子，方少时。亲师友，习礼仪。

香九龄，能温席。孝于亲，所当执。

融四岁，能让梨。弟于长，宜先知。

首孝悌，次见闻。知某数，识某文。

一而十，十而百。百而千，千而万。

三才者，天地人。三光者，日月星。

三纲者：君臣义，父子亲，夫妇顺。

曰春夏，曰秋冬。此四时，运不穷。

曰南北，曰西东。此四方，应乎中。

《三字经》的内容分为六个部分，每一部分各有一个中心。

从"人之初，性本善"到"人不学，不知义"，讲述的是教育和学习对儿童成长的重要性，后天教育及时，方法正确，可以使儿童成为有用之才；从"为人子，方少时"至"首孝悌，次见闻"强调儿童要懂礼仪，要孝敬父母、尊敬兄长，并举了黄香和孔融的例子；从"知某数，识某文"到"此十义，人所同"介绍的是生活中的一些常识，有数字、三才、三光、三纲、四时、四方、五行、五常、六谷、六畜、七情、八

音、九族、十义，方方面面，一应俱全，而且简单明了；从"凡训蒙，须讲究"到"文中子，及老庄"介绍中国古代的重要典籍和儿童读书的程序，这部分列举的书籍有"四书""六经""三易""四诗""三传""五子"，基本包括了儒家的典籍和部分先秦诸子的著作；从"经子通，读诸史"到"通古今，若亲目"讲述的是从三皇至清代的朝代变革，一部中国史的基本面貌尽在其中；从"口而诵，心而维"至"戒之哉，宜勉力"强调学习要勤奋刻苦、孜孜不倦，只有从小打下良好的学习基础，长大后才能有所作为。

《三字经》内容的排列顺序极有章法，体现了作者的教育思想。作者认为教育儿童要重在礼义孝悌，端正孩子们的思想，知识的传授则在其次，即"首孝悌，次见闻"。训导儿童要先从小处入手，即先识字，然后读经、子两类的典籍。经部子部的书读过后，再学习史书，此即"经子通，读诸史"。《三字经》最后强调学习的态度和目的。可以说，《三字经》既是一部儿童识字课本，同时也是作者论述启蒙教育的著作，这在阅读时需加以注意。《三字经》用典多，知识性强，是一部在儒家思想指导下编成的读物，充满了积极向上的精神。

（二）《青玉案·元夕》

《青玉案·元夕》是宋代词人辛弃疾创作的一首词。此词从极力渲染元宵节绚丽多彩的热闹场面入手，反衬出一个孤高淡泊、超群拔俗的女性形象，寄托着作者政治失意后不愿与世俗同流合污的孤高品格。全词采用对比手法，上阕极写花灯耀眼、乐声盈耳的元夕盛况，下阕着意描写主人公在好女如云之中寻觅一位立于灯火零落处的孤高女子，构思精妙，语言精致，含蓄婉转，余味无穷。

青玉案·元夕

东风夜放花千树。更吹落，星如雨。

宝马雕车香满路。凤箫声动，玉壶光转，一夜鱼龙舞。

蛾儿雪柳黄金缕，笑语盈盈暗香去。

众里寻他千百度。蓦然回首，那人却在，灯火阑珊处。

第六章

中国古典舞之美

一、舞蹈的起源及发展

舞蹈以人体为表现工具，以抒情性为内在本质，通过有节奏、有组织和经过美化的流动性动作来表达情意，是一种表情性的时空艺术。舞蹈产生于人类所有文明出现之前，早在茹毛饮血、天地初开的时候，原始人就已经开始用手拍打、用脚踢踏。在某种动作连续重复过程中，产生有规律的节奏，或者同时伴随有呼喊或敲击石块和木棍的声音，这样，蔚为壮观、神秘莫测的原始舞蹈就出现了。从远古时期一直发展到现在，舞蹈经历了不同的发展变化。它来源于生活，并真实地反映生活。关于舞蹈的起源，中外各种舞蹈起源说可概括为模仿说、游戏说、劳动说、宗教说、巫术说、求爱说、图腾说等。

舞蹈是一种古老而又年轻的艺术。说它古老是因为它历史悠久、文化积淀深厚，说它年轻是因为它需要通过激情的动作、敏捷的思维才能充分体现艺术之美。在舞蹈发展的历史长河中，多种类的舞蹈显现出不同风格、不同样式和不同审美取向。不仅我们的生活中存在着多种舞蹈样式，在专业的舞蹈剧场表演中也呈现出多样化的舞蹈形态。正因舞蹈在历史长河中的不断发展，逐渐形成了具有不同形式和风格的舞蹈种类。

二、舞蹈的分类形式

舞蹈是艺术的一个分支，同时舞蹈本身也是由不同的种类、不同的样式、不同的风格组成的。从舞蹈发展的历史中，不同种类的舞蹈表现着人们对不同舞蹈的辨识，随着时代的发展，舞蹈表现的题材也更加丰富多彩，舞蹈的形式也相应地发展和变化。

舞蹈根据风格特点可划分为古典舞、民间舞、现代舞、当代舞等，根据表演形式的不同可划分为独舞、双人舞、三人舞、群舞、组舞、歌舞、歌舞剧、舞剧等。

三、中国古典舞

中国古典舞是最具中国传统审美特征、历史最为悠久、最具代表性的舞蹈形式之一。根据中国古典舞的产生及表演风格，目前分为三种学派古典舞蹈，即古典身韵舞、敦煌古典舞、汉唐古典舞。

（一）古典身韵舞

1. 古典身韵舞的舞蹈特点

古典身韵舞又称新古典舞，是具有中国传统特色的，集身法和韵律于一身的中国古典舞形式之一。身韵即"形神兼备，身心并用，内外统一"，这是中国古典舞不可缺少的标志，是中国古典舞艺术灵魂之所在。其文化意蕴体现了中华民族文化传统中博大精深的内涵，特征可以概括为四个不同而又不可分割的方面——形、神、劲、律。由于融入了现代理念，所以其舞蹈主题的表现更具有多向性、深刻性、情节性和抒情性。古典身韵舞的主题有以下特点。

①以古代历史典故为主题，如《昭君出塞》《大唐贵妃》等，通过历史故事或典故的主要情节来抒发感情，表达对历史的感触。

②以古代传说、文学作品题材或中华传统文化为主题，如《爱莲说》《木兰归》《扇舞丹青》等，这些作品多以古代文学形象为题材，来塑造、表现和赞扬美。

2. 古典身韵舞作品赏析

（1）舞蹈《扇舞丹青》

古典舞《扇舞丹青》原是1996级中国舞编导班的毕业晚会上的一段古典舞身韵表演，后经佟睿睿改编、由北京舞蹈学院古典舞系王亚彬表演，选用十大古曲之首的《高山流水》作为舞蹈音乐，获2001年第五届全国舞蹈比赛创作一等奖、第二届CCTV电视舞蹈大赛一等奖、第三届荷花奖舞蹈比赛一等奖。

作品将舞蹈、扇子、笔墨丹青巧妙地融为一体，借用一把可以延长手臂表现力的折扇，演绎了中华民族书法艺术的神韵之美，动态地展现了"纸上舞蹈"（图6-1）。表演者王亚彬充分调动舞蹈肢体的表现力，透过扇子的舞动和身体的扭转，如同在纸上飞腾狂草，那描绘丹青的一招一式，尽收眼底。在整个舞台上，营造出一种典雅、高贵、端庄，却又不缺乏刚劲、洒脱的中国传统书法、舞蹈文化景象，将一个看似平常的舞蹈

做到与书法、绘画相媲美的境界。《扇舞丹青》十分准确地把握住了中国古典文化的精神，将中国古典舞蹈、绘画和音乐熔为一炉，营造了一种恬淡、雅致、高远的意境。

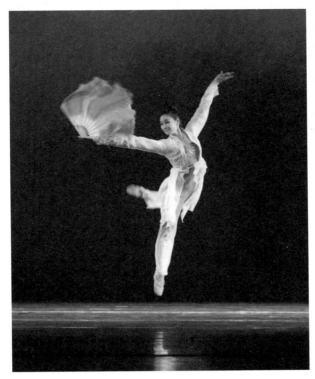

《扇舞丹青》

图6-1　舞蹈《扇舞丹青》舞台照

（2）舞蹈《爱莲说》

舞蹈《爱莲说》由赵小刚编导、邵俊婷表演，配乐为《沉鱼》，曾获得第八届桃李杯舞蹈比赛表演一等奖、教学剧目创作奖二等奖、第四届CCTV电视舞蹈大赛古典舞一等奖。

这部作品，根据诗中对莲花形态与气质的描述，采用中国画的写意造型手法，把荷花的形象拟人化、象征化、诗意化，把诗作中对荷花的礼赞"出污泥而不染，濯清莲而不妖"用古典舞语汇做出了新的诠释，将"莲花"刻画成具有中国传统美的超凡脱俗的女性形态（图6-2）。表演者邵俊婷用婀娜多姿的舞蹈形态和清雅脱俗的形体语言诠释出东方女性的古典之美，以及含蓄、高贵、内敛、坚韧、乐观的精神品格。

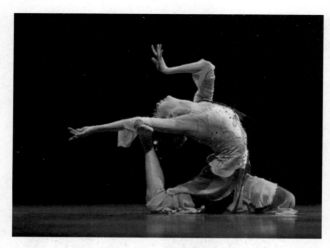

图 6-2　舞蹈《爱莲说》舞台照

（二）敦煌古典舞

1. 敦煌古典舞的舞蹈特点

敦煌舞蹈是由敦煌壁画衍生而来的舞蹈艺术形式，主要以佛教中的多种形象为主要造型，同时结合西域文化特色而编创出来的舞蹈形式。其风格、造型受敦煌壁画的渊源影响较深。

敦煌舞蹈动作内容丰富、变化多样，舞姿造型独特，与其他舞蹈有所不同。其原因在于敦煌舞在继承中国传统舞蹈的基础上，融合多民族文化形态为一体，并且在此基础上形成了自己的独特风格。在很多舞蹈造型中，我们可以看到印度神像多变的站姿，波斯民族的神秘风味，这些又融合于中国古典舞蹈特有的柔美形态之中，更显其舞蹈风格优美、典雅、庄重、大气的内容特征。由于敦煌舞蹈的风格及形成，其所表现的往往是博爱、庄重、神圣的舞蹈主题。作品中，有的与佛教和博爱有关，如《千手观音》等；有的与颂扬中华民族博大精深的传统文化有关，如舞蹈家戴爱莲创编的舞蹈《飞天》等。敦煌舞蹈所运用的元素多数是我国敦煌莫高窟飞天壁画的形象。

2. 敦煌古典舞作品赏析

（1）舞蹈《千手观音》

舞蹈《千手观音》由总政歌舞团团长张继钢创作，中国残疾人艺术团21个平均年龄为21岁的聋哑人演员表演，舞动时，犹如千手观音降临人世（图6-3），营造出层出不穷、千变万化的震撼，冲击人们的视觉，在40余个国家的演出均引起轰动。2004年9月28日，参演雅典残奥会闭幕式；2005年，参演央视春节联欢晚会；2008年，在北京残奥

会作为开场表演；2014年11月10日，为参加APEC会议的各国元首表演。

联合国邮政部门曾发行了一套反映残疾人艺术的邮票，《千手观音》舞台照位列其中，展现了美轮美奂的经典艺术形象。

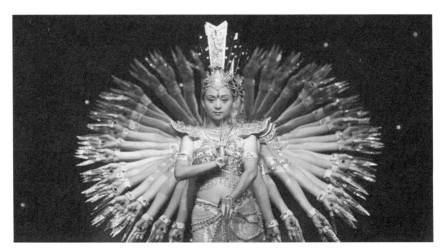

图6-3　舞蹈《千手观音》舞台照

（2）舞蹈《飞天霓虹》

敦煌石窟是我国舞乐资料极为丰富的艺术宝库。几百年来，有许多艺术家曾从这座宝库中寻觅灵感、汲取营养，创造出精妙感人的传世之作。舞蹈《飞天霓虹》（图6-4）就是根据敦煌石窟中的艺术形象创造出来的。

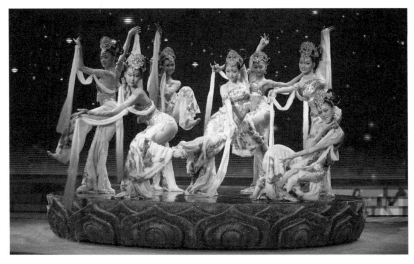

《飞天霓虹》

图6-4　舞蹈《飞天霓虹》舞台照

2015年，舞蹈《飞天霓虹》在第五届北京国际电影节开幕式上演出，它的表演方式非常独特。观众可以看到，七名舞者身体或与舞台平行，或与舞台垂直，舞者的右腿被固定在舞台上，只能靠身体的扭动和另一条腿来表演，其难度可想而知。她们以右腿作全身的支撑点，穿着固定在舞台上的"铁靴子"，跳着轻盈的飞天舞蹈，更加生动形象地打造出敦煌壁画中仙女飞天的独特造型。"飞天"形象以独舞、三人舞、群舞等多种形式，在《丝路花雨》《大梦敦煌》等大型舞剧中被大量运用。

（三）汉唐古典舞

1. 汉唐古典舞的舞蹈特点

汉唐古典舞是以中国古代文明史中最为辉煌的汉唐精神和艺术气质为审美主干，以汉唐为代表的乐舞文化传统和明清以来发展成熟的戏曲舞蹈形式为支点，以孙颖为代表创建的中国古典舞流派之一。汉、唐时期是我国古代历史当中经济文化发展的鼎盛时期，国富民强，文化也随之呈现出一派繁荣景象。舞蹈作为文化艺术的主要形式之一，在汉、唐时代得到了空前的繁荣和发展。据记载，历史上著名的《踏歌》，在唐代流行十分广泛，李白在《赠汪伦》中写道："李白乘舟将欲行，忽闻岸上踏歌声。"刘禹锡在《踏歌行》中写道："春江月出大堤平，堤上女郎连袂行。"由于汉唐时期的舞蹈或气势庞大，或歌舞升平，所以汉唐舞蹈往往体现出繁荣、祥和、恢宏、大气的美好主题。这些主题特征在许多汉唐舞蹈中都有体现，比如《霓裳羽衣舞》中的恢宏大气、《踏歌》中的轻松、祥和、美好等。

2. 汉唐古典舞作品赏析

汉唐古典舞的经典作品有舞蹈《踏歌》。

踏歌起源于中国传统民间舞蹈，又名跳歌、打歌等。从汉唐及至宋代，都广泛流传。它是一种群舞，舞者成群结队，手拉手，以脚踏地，边歌边舞。舞蹈《踏歌》展示了汉魏瑰丽的舞风，再现了民间舞古拙的风格，肢体形态充溢着浓浓的、传统生动的文化信息。表现的是阳春三月，碧柳依依，翠裙垂曳，身姿婀娜，一行踏青的少女，连袂歌舞，踏着春绿，唱着欢歌，融入一派阳光明媚、草青花黄的江南秀色里，充溢着浓浓的文化气息。

《踏歌》的舞蹈动作中大量借鉴了古代遗存汉画像砖的造型，大胆运用民间舞的动律，以敛肩、含颌、掩臂、摆背、松膝、拧腰、倾胯为基本体态，水袖是其中一个最明显也是最重要的服装特征。如图6-5所示，在含蓄、优美、轻盈的舞姿中，舞蹈演员含颌，斜前举臂时，长长的水袖赋予了其一份难得的灵气，使得少女婀娜多姿的体态展现

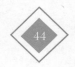

无遗。我们注意到，中国古典舞在其漫长的历史演进中，不以人体线条的呈现为目的，而是通过对人体的文化限制来构造出"行云流水"的审美意象。

图 6-5　舞蹈《踏歌》舞台照

第七章

各美其美　美美与共
——中国民族民间舞

　　民间舞蹈是由广大劳动人民在长期的历史进程中集体创造、不断积累、发展形成，并在广大群众中广泛流传的舞蹈形式，反映着劳动人民的生活和斗争，以及他们的审美情趣、思想情感、理想和愿望等。各民族、各地区人民的生活劳动方式、历史文化心态、风俗习惯、自然条件的差异，形成了不同的民族风格和地区特色。在民间舞比较丰富和发达的地区，由于民间舞艺人的个人气质和技术水平的不同，还会出现大同小异、同中有异、各具个性特色的情况。我国历史悠久、幅员辽阔、地貌多样，且民族众多，现有56个民族，而每个民族都有自己的民间舞蹈。由此，中国民间舞可谓异彩纷呈，这里仅简略介绍藏族、蒙古族、维吾尔族、傣族、彝族、汉族等民族民间舞的主要艺术特征。

一、藏族民间舞

　　藏族是一个能歌善舞的民族，主要生活在西藏自治区和青海、甘肃、云南等省，在这片辽阔的大地上，藏族人民拥有着丰富悠久的历史文化，并且创造了丰富的民间歌舞艺术。勤劳朴实的藏族人民能歌善舞，歌舞已成为他们生活中不可或缺的一部分，并在历史的发展进程中不断丰富完善从而流传至今，在我国文化艺术宝库中绽放光彩。

（一）藏族民间舞的舞蹈特点

　　藏族舞蹈里的基本体态具有松胯、含胸、垂背、弓腰、前倾的特征。胯部、腰部的动作和膝部的松弛形成了特有的动律和特有的美，这和高原地区人民繁重的劳动生活，以及人们虔诚的宗教心理、礼仪、习俗有着密切的关系。

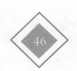

"颤""开""顺""左""绕"是各种类不同藏族舞蹈的共同特点，或称为藏族舞蹈的五大元素，从而构成了它区别于其他兄弟民族舞蹈的美学概念。这五大元素的形成，是同藏族人民的历史条件、社会制度、风俗信仰、地理环境、生产方式、文化传统等有着密切联系的，是在人民群众中长期形成的审美标准。在不同类型和不同风格的藏族舞蹈中，虽然它们都具有各自独特的个性和固有的审美要求，但它们又都包含着共同的精髓元素，以及共同的动作规律。这种精髓元素和规律构成了整个藏族舞蹈的审美概念。

（二）藏族民间舞作品赏析

藏族民间舞的代表作品有《酥油飘香》等。

《酥油飘香》由达娃拉姆编导，张瑜、李贝、李婷婷等表演，刘彤编曲，曾荣获1999年第七届全军文艺会演舞蹈编导作品一等奖，2001年第五届全国舞蹈比赛表演一等奖、创作二等奖，2001年第二届全国少数民族文艺会演一等奖，2005年第三届 CCTV 电视舞蹈大赛民族民间舞表演二等奖。

如图7-1所示，舞蹈采用独特新颖的肢体语言，以藏族人民生活的典型事件——制作酥油茶来款待客人为题材，通过一群姑娘打酥油茶时幸福、快乐的劳动生活作为舞蹈的场面，来展示藏族妇女对亲人解放军的深情厚爱，体现了改革开放后新一代藏族牧区妇女的精神风貌和形象，同时也展示了藏族人民生活、劳动的独特情景。

图 7-1　舞蹈《酥油飘香》舞台照

二、 蒙古族民间舞

蒙古族人民世代生活在我国北方辽阔的大草原上，蒙古族素有"马背上的民族"之称，由于长期的狩猎生活和受草原地理环境及气候条件的影响，蒙古族人民形成了强悍、矫健的体魄和桀骜不驯的性格。他们的音乐、舞蹈是草原文化的重要组成部分。他们也创造了具有草原文化气息和游牧民族特色的舞蹈。

（一）蒙古族民间舞的舞蹈特点

蒙古族舞蹈是从元代传承下来的传统民间舞蹈，动作特点表现为"抖肩""揉肩""耸肩"及以肩带臂的动作，具有强烈的表现力，动作刚劲有力，以"抖肩""揉肩"和"马步"最有特色，表现了蒙古族人民纯朴、热情、粗犷的气质。传统的蒙古族舞蹈有"筷子舞""盅碗舞""安代舞"等。蒙古族民间舞体态的基本特征是表演者上身略后倾，颈部稍后枕，下巴稍抬，视线开阔，仿佛置身于辽阔的大草原。蒙古族自古以来崇拜天地山川和雄鹰图腾，将其视为吉祥、理想和生命的象征。所以蒙古族舞蹈中采用连绵起伏如波浪的揉臂，有力又有停顿感的曲臂，还有画圆的绕臂，用于模仿刚劲有力的鹰和大雁，来体现蒙古族男子粗犷、彪悍的阳刚之气。作为游牧民族，蒙古族还把马的特征和牧民们的深厚情感有机地融入肩、臂、腕和上身的造型中。

（二）蒙古族民间舞作品赏析

蒙古族民间舞的代表作品有《奔腾》等。

舞蹈《奔腾》由马跃编导，刘福洋等表演，曾荣获1986年第二届全国舞蹈比赛创作一等奖、集体舞表演一等奖等。

舞蹈《奔腾》在动作语汇上充分地反映了蒙古族"马背上的民族"的动作特点，以蒙古族舞蹈传统的马步、碎抖肩等动作为基本元素，融合了蒙古族男子摔跤、射箭等极为阳刚豪放的生活动态元素，在传统的肩部、胯部体态动作的基础上加以力度和节奏的发展和改变，从视觉上给人带来"形变而神不变"的全新感受，着意体现了蒙古族青年意气风发的精神面貌。

在群舞的构图中讲究舞台空间的点、线、角、面等方面的综合运用，并进行有机的排列组合，使作品的整体效果在流畅中不失丰富。例如，舞蹈第一段中的群舞构图，由少渐多、层层叠进，勾勒出蒙古族骑手在苍茫草原上牧骑的万马奔腾之气势，舞蹈队形若聚若散，若行若止，整个舞蹈画面的气氛在这种构图的变化中被渲染得宏伟壮观，极具滚滚江河、奔腾入海的磅礴气势。虽然是表现骑马的艺术情境，《奔腾》却营造出了不同

的马背气势和韵味。整个舞蹈波澜起伏，情感交叠，错落有致，既展现了蒙古族青年扬鞭疾驰、万马奔腾的蓬勃壮阔，又表现出了草原男儿信马由缰、漫步草原的悠然潇洒；既体现了草原男儿雄浑外射的力量，又展示了草原生活所赋予男子性格上的无拘无束。（图7–2）

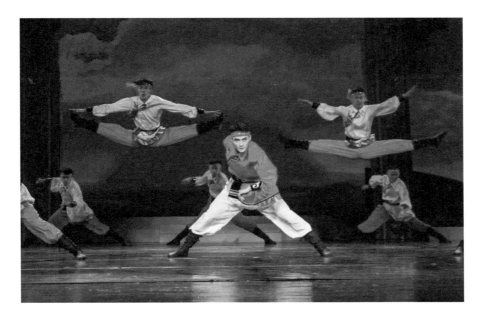

图 7–2　舞蹈《奔腾》舞台照

三、维吾尔族民间舞

维吾尔族主要居住在新疆天山南北各地。新疆属古西域地区，美丽的"丝绸之路"横贯疆土，使之成为沟通中西文化的重要枢纽，中原文化及西域文化凝结于维吾尔族文化之中。维吾尔族的舞蹈文化源远流长，维吾尔族人民个个能歌善舞，因此也被誉为歌舞民族。新疆地区的维吾尔族歌舞呈现出深厚的传统和绚丽多彩的个性色彩。

（一）维吾尔族民间舞的舞蹈特点

维吾尔族民间舞体态的基本特征是，强调昂首挺胸、立腰拔背而产生的立体感，给人一种高傲、挺拔、外向的感觉。这一体态的形成是经由维吾尔族的第一舞人，杰出的舞蹈家、教育家康巴尔汗的规范而形成的。

维吾尔族民间舞的动律基本特征表现在膝部连续性的微颤或变换动作前瞬间的微颤，使动作柔美，衔接自然。主要特点是身体各部位的动作同眼神配合传情达意。舞蹈中，头、肩、腰、臂、肘、膝、脚都有动作，传神的眼神更具代表性，通过动、静的结

合和大、小动作的对比，以及移颈、翻腕等装饰性动作的点缀，形成热情、豪放、稳重、细腻的风格韵味。常见的下肢动作有垫步、一步一抬、点颤步、自由步等，上肢动作有托帽式、提裙式、立腕横手、扶胸式等。

（二）维吾尔族民间舞作品赏析

维吾尔族民间舞的代表作品有舞蹈《摘葡萄》等。

《摘葡萄》由阿吉热合曼编导，阿依吐拉等表演，曾获1959年第七届世界青年学生和平与友谊联欢节舞蹈比赛金奖等。

《摘葡萄》原是阿吉热合曼编导的五人舞，后改编为女子独舞、群舞等形式。编导选取富有代表性的劳动生活"摘葡萄"为素材，把切身的生活感受转化为具有浓郁生活气息又高于生活的舞蹈艺术作品。它歌颂劳动带给了边疆民族美好的生活，用舞蹈的特殊语言为能歌善舞的维吾尔族人民留下了真实的生活写照。

《摘葡萄》表达了维吾尔族少女在葡萄成熟的时节来到葡萄园中，望见晶莹剔透的葡萄缀满枝头时心中无限喜悦的心情。（图7-3）同时利用维吾尔族舞蹈以脚为核心（快速连续旋转、闪身旋转等）的特点，加上舞者扎实的基本功、高超的艺术技巧和生动细腻的表现力，让全身各部位的动作与面部的"眉目传情"协调一致，以此来传递内心的感受。特别是前后两次摘尝葡萄，那一酸一甜间的鲜明对比，将看到满树葡萄的喜悦心情和摘葡萄、尝葡萄时的神态、表情，演绎得惟妙惟肖，是此作品成为佳作的重要体现。

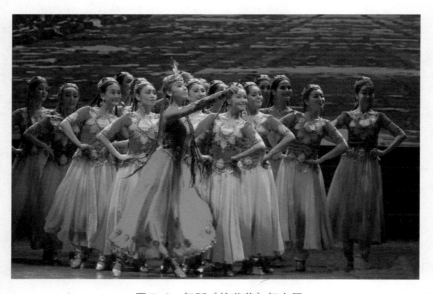

图 7-3　舞蹈《摘葡萄》舞台照

四、傣族民间舞

傣族是一个有着古老文化的民族，也是一个能歌善舞的民族。傣族主要聚居于云南西双版纳傣族自治州、德宏傣族景颇族自治州及30多个县区。在得天独厚的自然环境的哺育熏陶下，同时受中原文化和南亚文化的影响，傣族民间舞逐渐形成极具东方韵味的艺术风格。

"水一样的民族"是对傣族人民性格的描述。傣族人礼貌温和、外柔内刚的性格像水一样，有时似涓涓的细流，温柔而细腻；有时像大江的洪流，汹涌而澎湃。傣族的舞蹈也充分反映了这种丰富多彩的民族性格。傣族舞蹈体态的基本特征"三道弯"是傣族舞蹈富有雕塑美的典型特征。这种身、手、腿的"三道弯"体态造型与他们生活在亚热带地域，姑娘穿着紧身上衣、长筒裙，与他们信仰小乘佛教，与他们视孔雀为圣鸟而对其极为喜爱等均紧密相关。

（一）傣族民间舞的舞蹈特点

傣族民间舞安详、舒缓的动律，来自他们劳动生活的环境，也来自他们传统的审美情趣，舞蹈动作较为平稳、安详，跳跃动作少。舞蹈的动态形象上，舞者多保持半蹲的舞姿，重拍向下，在均匀的节奏中，以膝部的屈伸带动身体上下颠动和左右轻摆。舞步或踏或跺，看似着力而下却是重起、轻落，全脚掌平稳着地。傣族舞蹈中"一顺边"的美，则源于高原地区的劳动生活，手与脚同出一侧而形成"一顺边"的特点。傣族舞蹈形式丰富多样，常常模仿动物舞蹈，有孔雀舞、象脚鼓舞、嘎光、依拉贺、嘎甸（蜡条舞）、大象舞、鱼舞、大鹏鸟舞、马鹿舞、蝴蝶舞、鹭舞、刀舞、棍舞、拳舞等。

传统的孔雀舞是傣族舞蹈中影响最广的舞蹈，傣语称作"嘎洛拥"，流传于西双版纳地区的景洪、德宏一带，是在广场上表演的道具舞蹈。内容多表现孔雀在林间漫步、追逐，在水边嬉戏飞翔。多年以前，孔雀舞是由男性表演的，这与雄性孔雀有着美丽的尾翎有关，著名的孔雀舞蹈表演家毛相就是男性。后来孔雀舞开始由女性表演，舞者充分运用了身体、头和手臂的动作模仿孔雀的优美动态，更好地展示了孔雀轻盈优雅的风格。直到现在，仍有使用道具的孔雀舞在流传。

（二）傣族民间舞作品赏析

傣族民间舞代表作品有舞蹈《雀之灵》等。

《雀之灵》由杨丽萍编导、表演，曾荣获1986年第二届全国舞蹈比赛编导和表演一等奖等。

作品从1986年首演至今，观者无不为之陶醉，每看一次都会被作品投射出来的深邃

的诗情画意所打动。杨丽萍以傣族民间舞蹈为基本素材，从"孔雀"的基本形象入手，但又超越外在形态的模仿，以形求神，不仅使孔雀的形象惟妙惟肖地展现于观众视野，而且创生出一个精灵般的、高洁的生命意象。杨丽萍式的舞蹈风格，最大胆和成功之处在于她将舞蹈中原本动态的艺术表现形式转化为静态的。在傣族舞蹈语汇上不是简单地再现，而是在其动律上注入了现代意识。尤其是舞者用修长、柔韧的手臂和灵活自如的手指变幻，把孔雀昂首引颈、不落尘俗的神态表现得淋漓尽致，如图7-4所示。

图 7-4 舞蹈《雀之灵》舞台照

《雀之灵》这一傣族女子独舞突破传统的物象模拟，抓其神韵，表现的不仅仅是一只圣洁、高雅、美丽的孔雀，还向人们营造出了一种超凡脱俗、不食人间烟火的境界。杨丽萍曾说过"舞蹈是我生命的需要"，她正是在用"心"而舞，舞蹈是她生命的表现，她用肢体表现着生命，对人生的感悟、思索和追求，摆脱了矫揉造作的外在情感表现，真正反映了民间舞之"魂"。

第八章 | 在足间语言中讲好中国故事
——经典舞蹈作品鉴赏

中华人民共和国成立以来，广大舞蹈艺术工作者，把舞蹈艺术与国家、民族的命运紧密联系在一起，创作了大量题材丰富、形式多样的作品，或展现传统民间舞蹈文化魅力，或传承红色基因，或反映火热的现实生活，肩负起用进步的舞蹈艺术鼓舞人心、教化人民的历史责任，迎来我国舞蹈艺术的蓬勃发展。

一、舞蹈《活着 1937》鉴赏

（一）舞蹈《活着 1937》概述

群舞《活着1937》（图8-1）由浙江师范大学音乐学院青年舞蹈教师刘学刚编创，刘健副教授作曲。该舞蹈作品讲述了抗日战争时期中国女性在丧失尊严的绝望中，毅然

图 8-1　舞蹈《活着 1937》舞台照

扛起民族救亡的大旗，与侵华日军斗争到底的故事，表现了中国女性坚贞不屈的刚烈意志和誓死与祖国共进退的顽强品格。该舞蹈作品曾荣获第九届中国舞蹈荷花奖"十佳作品"第一名，浙江省音乐舞蹈节职业组群舞三等奖和新作品奖等荣誉。

（二）舞蹈《活着 1937》赏析

《活着1937》中扮演母亲角色的出场路径，方向、步频、步数，演员采用了三步一停的冲向前、表现出快速急促的步伐，三步蹲退仿佛在和自己模拟出的假想敌周旋，敌人步步紧逼更是需要她压低身子。最后，让人物以曲线方式快步出场，继而跑到台前，给观众造成一种紧张的压迫感。

舞蹈中表现敌人残忍杀戮的场景时，通过舞台灯光快速闪烁的处理方式，模拟出机枪把子弹打到身体里，所有演员被"枪击"后抖动身体，又在几秒后瞬间定格不动，继而慢慢倒下的场景。编舞刘学刚表示，这种留白的处理更能够牵动观众的情绪，"这短暂的三秒定格，所有人的心都是吊着的。"

二、舞蹈《中国妈妈》鉴赏

（一）舞蹈《中国妈妈》概述

舞蹈《中国妈妈》讲述的是抗日战争时期一位中国母亲抚养日本遗孤的故事。全舞围绕着主题"母爱"发展开来。整个作品可分为憎恨、接纳、养育、送行四个阶段，表现了憎恨时的悲痛、接纳时的挣扎、养育时的真情奉送、送行时的恋恋不舍。无论是在动作、表情上，还是情感表现上，每一个阶段都真实再现着中国妈妈从抗拒、不忍、接受、关爱日本遗孤到依依不舍送行的整个过程中复杂的情感变化。这部作品成功地描绘出了中国母亲伟大、本真、淳朴的胸怀和对每一个弱小生命的珍视。

（二）舞蹈《中国妈妈》赏析

1. 憎恨

一群衣着简朴的中国妈妈弓着腰，在激昂的音乐声中，迈着沉重而整齐的步伐，向所指的同一个方向迸发尖锐的控诉和撕心裂肺的呐喊，控诉日军的滔天罪行。这部分主要表现对日军的憎恨之情。

2. 接纳

人群中出现一个穿日本和服的小女孩蜷缩着身体蹲在地上，她是侵华日军的孩子。虽怀着对敌国的国恨家仇，但看着幼小可怜的孩子，本性善良的中国妈妈感到不忍与同情。最终，无私的母爱使中国妈妈接纳了这个日本孤儿，演员围成圆后再散开，瞬间小

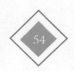

女孩的和服换成了中国小女孩的衣服，表明她已经被接纳。（图8-2）

图 8-2　舞蹈《中国妈妈》舞台照

3. 养育

在寒冷的冬天，母亲们在田间辛勤劳作，妈妈将孩子的手捂在怀中为她取暖，而自己却被冻得瑟瑟发抖。接着，"女儿"弯下腰，模仿母亲的动作开始为母亲分担劳苦，以回报深沉的母爱。懂得感恩，知恩图报，不是亲生胜似亲生。伴随着家喻户晓的东北民歌《摇篮曲》的旋律，如泣如诉，悠扬感伤。这部分表现出中国妈妈养育孩子时的真情流露及无私奉献，让人感受到中国女性的伟大。

4. 送行

当年的女孩已经长大，白发苍苍的妈妈告诉了她她的身世。在送行时，妈妈抱着她当年穿过的和服缓缓向她走来，女孩突然一个转身，回奔到妈妈身边，紧紧抱住妈妈的双腿，不忍离去。此刻别离让所有妈妈怆然泪下。漫天大雪中，善良的中国妈妈依然在痴痴地守望，母亲、孩子的恋恋不舍，让人为之动容。此部分舞蹈进入尾声，也是最令人动情的高潮部分。

三、舞蹈《唐宫夜宴》鉴赏

（一）舞蹈《唐宫夜宴》概述

舞蹈《唐宫夜宴》（原名《唐俑》）由编导陈琳、袁时创作，由郑州歌舞剧院表演，曾参加第十二届中国舞蹈"荷花奖"，获得古典舞评奖提名。作品通过14名女舞蹈演员的演绎，讲述了正值青春年华的女乐官在赴宴起舞的路上发生的诸多趣事。演员

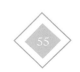

们以婀娜多姿的身体、俏皮可爱的舞姿，将大唐盛世的传统文化形象完美地呈现在舞台上，一展大唐之美、华夏之美，让观众感受到了中华民族厚重的历史文化底蕴。

2021年2月10日（腊月二十九）晚，舞蹈《唐宫夜宴》登录河南卫视春晚，在演员们精彩的演绎中，一幅动态的大唐盛世画卷魅力呈现。江山万里，物华天宝，歌舞升平……令人耳目一新的呈现方式一时间让《唐宫夜宴》火遍了大江南北，在各大社交、短视频APP上广为传播，引发了人们的热议。

（二）舞蹈《唐宫夜宴》赏析

节目总导演表示："我们运用了5G+AR的技术，让虚拟场景和现实舞台结合，将歌舞放进了博物馆场景，制造出了一种博物馆奇妙夜的感觉。"为了体现丰腴的唐俑形象，演员们身上穿着塞海绵的连体衣，嘴里含着棉花，而眼角两道月牙形的妆容，也完全再现了风靡于唐代的女性面部潮流妆容"斜红"。（图8-3）

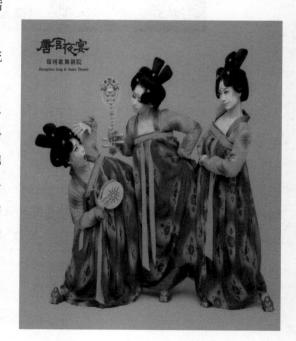

在AR技术的呈现下，14位舞蹈演员婀娜漫步，像从画中走出，如此别具一格的舞台表演形式让观众瞬间沉浸其中。她们娇憨可爱，有的手忙脚乱地去捡自己丢失的乐器，引得其他宫女一阵白眼；有的沉浸于吹奏，意外发现自己掉队，慌乱的样子令人忍俊不禁；要参加夜宴的她们，又激动又紧张，争先恐后地看着水中倒影，仔细检查妆容……画面生动有趣，让人乐在其中。

图8-3 舞蹈《唐宫夜宴》宣传照

第九章 | 弘扬传统文化 重温红色经典
——中国舞剧

一、中国舞剧的发展

舞剧是一种以舞蹈为主要表现手段，综合音乐、美术、文学等艺术形式，表现特定人物、事件和一定戏剧情节的舞台表演艺术。它具有叙事性、抒情性和表现性的特征，包括芭蕾舞剧、民族舞剧等。多种艺术形式的密切合作，使舞剧可以更深层次地塑造文字语言及其他艺术形式难以传达和表现的内在情感世界与精神。

西方芭蕾舞剧起源于15世纪的意大利，17世纪在法国皇家舞蹈学院得以发展，代表作品有《吉赛尔》等。19世纪中叶，浪漫主义思潮涌进芭蕾艺术领域，芭蕾迎来了它的辉煌灿烂的成熟时代，诞生了《天鹅湖》《睡美人》《胡桃夹子》等脍炙人口的经典芭蕾舞剧作品。这个时期，足尖站立的技艺产生并得到迅速推广，足尖舞功成为芭蕾舞的一大要素。

中国舞剧诞生于舞蹈艺术家吴晓邦先生在1939年创作的三幕舞剧《罂粟花》。于平将中国舞剧的发展分为四个阶段：

①探索期（1949—1956）：创作以继承发展戏曲舞蹈与借鉴苏联芭蕾舞剧的经验相结合为主。

②建型期（1957—1966）：反映现实生活的舞剧作品，最有代表性的是《小刀会》和《鱼美人》这两部作品。

③固型期（1967—1978）：典型的作品是《红色娘子军》，把中国舞剧音乐创作水平推上了新境界。

④多型期（1979—1998）：代表作品有舞剧《阿诗玛》和《丝路花雨》等。

中国舞发展至今，呈现出百家争鸣、繁荣发展的景象，各式各样的题材与现代化技术相结合，创造出很多优秀的舞剧作品。

二、中国舞剧《永不消逝的电波》鉴赏

（一）舞剧《永不消逝的电波》概述

舞剧《永不消逝的电波》以改编自抗日战争时期和解放战争时期的共产党上海地下电台的发报员李白的真实故事为素材，是在真实史料的基础之上进行的再创作。以李白潜伏在沦陷区冒着生命危险向延安根据地发电报的传奇故事，来激励当代人向革命先烈致敬，演绎白色恐怖下共产党的坚定毅力，宣扬人性光辉，蕴藏海派韵味，力求打造一部红色精品，宣扬爱国主义，引导人们向以李白为代表的千千万万的牺牲者致以崇高的敬意。2019年获文华奖、"五个一工程"奖。

（二）舞剧《永不消逝的电波》分段赏析

1. 群舞《渔光曲》

《渔光曲》本是电影《渔光曲》主题曲，由安娥作词，任光谱曲，作于1934年。这段群舞在任光的《渔光曲》的基础上，进行重新配器与相应的编曲，在经历了几十年的沉淀后依然经久不衰。舞蹈在从容、舒缓的《渔光曲》中，兰芬和女邻居们搬出小矮凳纳凉，手摇蒲扇跳起"弄堂旗袍舞"，悠扬舒缓，质朴亲切。一个人，一张小凳，手持蒲扇，怡然自得地起起落落，和背景板上隐隐勾勒的石库门建筑线条呼应着，老城厢风情呼之欲出。（图9-1）该片段也登上了2021年的央视春晚。原本以经典曲目《渔光曲》为名，在春晚上改名《晨光曲》，寓意着中国人迎着朝阳，沐浴晨曦，开始了充满希望的生活。

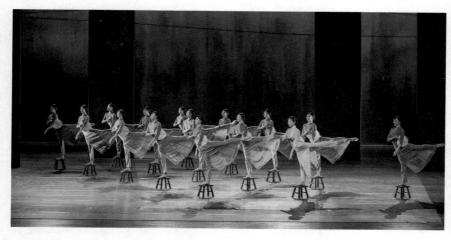

舞剧《永不消逝的电波》（片段）

图9-1　舞蹈《永不消逝的电波·渔光曲》舞台照

2. 雨夜群舞

编导运用了26块背景板，通过投射出一串串的白色数字代码，巧妙地营造出雨夜的环境与谍战题材的剧情元素相呼应。手持黑色雨伞的群舞演员，代表了潜伏在黑暗中的共产党人群像，他们隐藏自己的真实身份，肩负着伟大使命，过着隐姓埋名的生活。

3. 电梯间三人舞

该段舞蹈表现了三位主要演员之间对彼此真实身份的猜疑及其复杂的内心世界。舞台设计仅用一扇栅栏门和一束追光，便营造出电梯间的空间环境，充分体现了舞美创作的神来之笔。

4. 旗袍舞

这段舞蹈是女特务柳妮娜和前来传递消息的兰芬在裁缝店中斗智斗勇的片段，店内环绕着身着各色旗袍的舞者，舞者身姿婀娜。与《渔光曲》的质朴优雅不同，这个场景中的旗袍透露出一种慵懒与风情，展现了江南文化的无限魅力。群舞演员看似是充当着"人形衣架"，却给予了两位主演穿行的空间，同时将气氛渲染得更加急迫。

第十章

传颂璀璨
——中国民族乐器

一、中国民族乐器概述

中国音乐文化历史悠久，博大精深，而种类繁多、形制各异的民族器乐更是音乐宝库中的一朵奇葩。几千年来，它见证了人类艺术起源与发展的轨迹，与人们的劳动生活密切相关，是人民音乐生活的重要组成部分。民族器乐不仅在民间歌舞、说唱和戏曲中发挥着重要作用，并且在婚丧嫁娶等各种民俗活动或仪式中都占有一席之地。

拉弦乐器主要指胡琴类乐器。其历史虽然比其他民族乐器较短，但由于发音优美，有极丰富的表现力和很高的艺术水平。拉弦乐器被广泛使用于独奏、重奏、合奏与伴奏中，其典型乐器有二胡、板胡、马头琴、京胡、中胡、高胡等。

二、中国民族乐器分类

目前我国的民族器乐根据乐器的发声原理和演奏方法，一般分为吹管乐器、拉弦乐器、弹拨乐器和打击乐器四大类。

（一）吹管乐器

吹管乐器在我国有着悠久的历史。如浙江河姆渡遗址发掘出土的用陶土制成的埙，距今已有7 000多年的历史。我国吹奏乐器的发音体大多为竹制或木制，是一种利用气流振动管体而发音的乐器。这类乐器一般音色鲜明，音量较大，在乐队中一般担任主旋律的演奏。其典型乐器有笙、排笙、葫芦丝、笛子、管子、巴乌、埙、唢呐、箫等。《诗经》中曾提到箫、管、埙、笙等乐器。目前，在民族管弦乐队中，以笛子、管子、笙、唢呐应用最为广泛。

1. 笛子

笛子古称横吹、横笛，原流行于西北少数民族地区，汉代传入长安，后传遍全国各地，为民间常用的乐器之一。如图10-1所示，笛子为竹制小管，上有1个吹孔，1个膜孔和6个按孔等。其音色清脆响亮，音域较高，常被作为旋律主奏乐器，表现力很丰富。明清以来，被用于多种戏曲音乐伴奏，渐渐分出梆笛与曲笛两种。梆笛以主要伴奏梆子腔而得名，音域稍高，音色明亮，常用舌上的技巧，富有节奏、装饰音型的变化，善于表达活泼轻快、刚健豪爽的情绪，具有北方音乐的特点；曲笛以主要伴奏昆腔（俗称昆曲）而得名，音域稍低，音色淳厚丰满，讲究用气的技巧，富有力度和音色变化，善于表现内在含蓄、柔润婉约的气质，具有南方的特色。

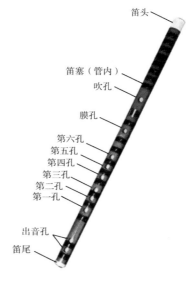

笛头
笛塞（管内）
吹孔
膜孔
第六孔
第五孔
第四孔
第三孔
第二孔
第一孔
出音孔
笛尾

图 10-1 笛子

笛子独奏曲有《鹧鸪飞》《三五七》《早晨》《姑苏行》《喜报》《今昔》《帕米尔的春天》《葫中鸟》《喜相逢》《五梆子》《小放牛》《百鸟引》等。

2. 管子

管子是在隋朝时由西域传入中原的，它在隋唐时期是很重要的乐器。管子声调高亢，音质坚实，接近于人声，中音区较丰满，低音区较浑厚、稍粗沉，高音区较尖锐。如图10-2所示，管子由芦苇制成的双簧哨子和红木做成的杆子两部分组成，杆子上有8个孔。另外，还有一种两支管子并列吹奏的，称为"双管"。

图 10-2 管子

3. 笙

笙是一件十分古老的乐器。如图10-3所示，笙主要由笙斗、笙管、笙簧三个部分组成。笙斗上方插笙管，并通过吹口将气流吹入笙斗，振动笙簧而发音。笙的音色甜美柔润，音量较小，变化幅度不大，但色泽明亮。笙能吹单音，也能吹和音（二至四个音）。笙常用来为唢呐、笛子伴奏，在乐队中可作融合剂，调和各组乐器的音色，饰润、软化某些独奏乐器的个性。近现代以来，笙类乐器有了较大的发展，出现了二十一簧、

图 10-3 笙

二十四簧、三十六簧笙及扩音笙、中音抱笙、低音抱笙、键排笙等，在大型民族乐队中起着重要作用。

4. 唢呐

唢呐原是波斯乐器，明代以前传入中原。如图10-4所示，唢呐是由芦苇制成的双簧哨子、铜质的芯子、共有8个音孔的木质杆和一个喇叭形的铜碗4部分组成，竖吹，有大小不同的规格。唢呐的音量大，音色明亮、粗犷，擅长表现热烈奔放的场面和兴奋、欢快的情绪。唢呐常与打击乐配合，用于民间节庆、婚丧喜事和戏剧的场合。唢呐善仿人声、动物鸣叫和自然音响。

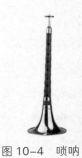

图 10-4 唢呐

（二）拉弦乐器

拉弦乐器比打击乐器、吹管乐器和弹拨乐器形成都晚。拉弦乐器一般用马尾毛摩擦琴弦而发声，因其音色柔美，善于润腔装饰，音色近人声，表现力丰富，擅长抒情性、歌唱性的旋律，故运用十分普遍。拉弦乐器产生较晚，但发展很快。拉弦乐器有二胡、高胡、中胡、板胡、京胡、四胡、坠胡、马头琴等。

1. 二胡

二胡（图10-5）是我国民族乐器大家庭中相当重要的一种拉弦乐器。其前身是唐代出现在北方少数民族部落——奚部落中的奚琴。二胡又名南胡，现代二胡由木质琴筒、琴杆、千金、弓等部分组成，张弦二根，大多用五度定弦，弓夹在两弦中间，琴筒上蒙蛇皮，音色柔和、优美。二胡是伴随着戏曲音乐的兴起，在全国各地广泛流传的。民间音乐家华彦钧和民族音乐作曲家、教育家、革新家刘天华对二胡演奏艺术的发展做出了卓越的贡献。二胡曲的代表作品有《二泉映月》《战马奔腾》等。

图 10-5 二胡

2. 高胡

高胡（图10-6）是一种乐器，是"高音二胡"的简称，其形状、构造、演奏弓法与技巧及所用演奏符号等，均与二胡相同，只是琴筒（共鸣箱）比二胡略小，常用两腿夹着琴筒的一部分进行演奏。

图 10-6 高胡

3. 中胡

中胡是中音二胡的简称。其结构与二胡相同，但琴筒较大，琴杆较长。在乐队中，

中胡主要起衬托作用，以调整音色和加强音量。

4. 板胡

板胡又称梆胡或秦胡，它是梆子腔等戏曲、曲艺剧种音乐的主要伴奏乐器。它的琴筒较短，多用椰壳或其他材料制作。筒面一般用桐木制成。弦多用钢丝或铜丝，音质坚实，音色明亮。用其演奏的代表作品有《大起板》。

5. 京胡

京胡（图10-7）是京剧或皮黄系统（西皮、二黄）剧种的主要伴奏乐器，其音色明亮而纯净，音频较高，穿透力强，是文场乐队的领奏乐器，常作为中心带动其他乐器演奏。其体积虽小，外表不显眼，但音量较大。

图 10-7　京胡

（三）弹拨乐器

弹拨类乐器也是很古老的中国乐器，在中国音乐历史上占有很重要的地位。我国的弹拨乐器音色明亮、清脆，大都节奏性强，但余音短促，须以滚奏或轮奏演奏长音，分横式与竖式两类。横式有古筝、古琴、扬琴和独弦琴等；竖式有琵琶、阮、月琴、三弦、柳琴、冬不拉等。

1. 古琴

古琴是我国弹拨乐器中的横弹乐器。古琴原名"琴"或"七弦琴"，在周代已十分普遍。如图10-8所示，古琴外表呈长方形，稍扁。漆成黑色的木质狭长共鸣箱，音色明净、浑厚，风格古

图 10-8　古琴

朴。琴面上有7根弦，由外侧向内依次名一弦、二弦至七弦。定弦则外侧弦音最低，内侧弦音最高。由于记谱法的出现较早，保存至今的不同标题古琴曲有七百首之多，这是我国古代音乐文化留给我们的一笔丰富遗产。著名古琴曲目有《流水》《广陵散》《梅花三弄》《潇湘水云》《酒狂》《平沙落雁》等。和其他民族乐器不同，古琴大多在文化层次较高的士大夫阶层中流行。因此它与中国传统的审美活动结合紧密，较深刻地体现了中国传统文化的哲学观念审美情趣，在表现意境、讲究韵味、追求古朴典雅等方面，有其独到之处。

2. 琵琶

琵琶（图10-9）是在汉代传入中原的，其音域宽广，音色反应灵敏，演奏技法丰富

而难度较大。唐朝时的琵琶为曲项，是木质梨形音箱，四相用拨子弹奏，分四弦、五弦两种。现代琵琶改为直项四弦，右手指弹，扩大了音域。琴弦也从原来的丝弦改为钢丝弦或尼龙弦，使音质更为明亮，扩大了音量。其名"琵""琶"是根据演奏乐器的右手技法而来的。也就是说琵和琶原是两种弹奏手法的名称，琵是右手向前弹，琶是右手向后挑。

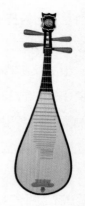

图 10-9　琵琶

传统琵琶曲可分为武曲、文曲及文武曲。武曲着重右手的演奏技巧和力量，格调雄壮慷慨、气魄宏大。乐曲以叙事为主，富有写实性和叙事性，往往根据内容情节发展连续叙述，结构庞大，有声有色，绘形绘影，段落分明。武曲的代表曲目有《十面埋伏》《霸王卸甲》《海青拿天鹅》《汉将军令》等。文曲着重左手技巧的表达，格调细腻、轻巧、优雅，以抒情为主，富有概括性和倾诉性。往往以简朴动人的旋律或优美清新的音调，表达出深刻的内心倾诉或令人向往的意境。文曲的代表曲目有《春江花月夜》《夕阳箫鼓》《昭君出塞》《汉宫秋月》《月儿高》《青莲乐府》《琵琶语》《塞上曲》等。文武曲即文曲与武曲的结合，代表曲目有《阳春白雪》《高山流水》《龙船》等。

3. 扬琴

扬琴（图10-10）于明代从阿拉伯传入中国，有梯形或蝴蝶形木质的音箱，以左、右手各执竹制小琴杆敲击琴弦而发音。扬琴音域宽广，余音较长，音色丰富，高音区清脆明亮，中音区纯净透明，低音区深沉浑厚。用扬琴演奏的《平湖秋月》韵味十足。

图 10-10　扬琴

4. 古筝

古筝又名"秦筝"，也是横弹乐器。早在秦代已在陕西一带的民间盛行。如图10-11所示，筝的形制为长方形木质音箱，面板为弧形，底板平直并开有两个音孔，整个筝体是一个共鸣箱。筝体的头与尾各设有前梁、后梁，前梁与后梁之间的面板上立有筝柱，以支撑筝弦。筝柱位置错落有序，排列如一字大雁飞行，因此，又有"雁柱"之称。筝柱可以左右移动以改变弦长、音高。传统筝曲主要有《河南八板》《打雁》《昭

图 10-11 古筝

君怨》《月儿高》《凤求凰》《寒鸦戏水》《平沙落雁》等。近半个世纪以来，筝曲在改编与创作方面，取得了显著的成绩，涌现出不少的优秀作品，如娄树华的《渔舟唱晚》、王昌元的《战台风》及李祖基的《丰收锣鼓》等。

（四）打击乐器

打击乐器也叫"敲击乐器"，是指敲打乐器本体而发出声音的乐器。许多传统的打击乐器是中国传统艺术中不可缺少的部分，比如在中国戏曲中使用的磬、鼓、锣、钹，说书时使用的快板、响板等。我国民族打击乐器具有鲜明的民族风格，不仅是节奏性乐器，而且每组打击乐群都能独立演奏，对衬托音乐内容、戏剧情节和加强音乐的表现力具有非常重要的作用。民族打击乐器在我国西洋管弦乐队中也常使用。

根据其发音不同可分为：响铜，如大锣、小锣、云锣、大钹、小钹、碰铃等；响木，如板、梆子、木鱼等；皮革，如大鼓、小鼓、板鼓、排鼓、象脚鼓等。根据音高不同可分为有固定音高的和无固定音高的两种。无固定音高的有堂鼓、小鼓、大锣、小锣、大钹、小钹、板、梆、铃等；有固定音高的有定音缸鼓、排鼓、云锣等。

1. 碰铃

图 10-12　碰铃

碰铃作为一种民族乐器，又称碰钟或星。如图10-12所示，碰铃形如小碗状，用钢制成，一副两个，无固定音高。碰铃音色清脆悦耳，声音穿透力强；多用于器乐合奏或戏曲、歌舞的伴奏；常配合优美抒情的曲调演奏，是色彩性和节奏性的乐器。

2. 板鼓

作为一种民族乐器，板鼓又称皮鼓、单皮或干鼓。如图10-13所示，板鼓的鼓框用坚厚的木料制成，一面蒙皮，无固定音高。板鼓常用于戏剧伴奏，起到指挥乐队的作用。板鼓除为唱腔击拍和渲染气氛外，还常用不同的鼓点配合演员的动作，烘托人物的表情。在鼓乐合奏中，板鼓也可独奏。

图 10-13　板鼓

3. 堂鼓

作为一种民族乐器，堂鼓又称大鼓。如图10-14所示，堂鼓的鼓框是用木头制成的，两面蒙皮。堂鼓是现代民族器乐合奏及戏曲音乐中常用的一种乐器。演奏时，将堂鼓放在木架上，用双木槌敲

图 10-14　堂鼓

击。因为堂鼓鼓面较大，从鼓心到鼓边可发出不同的音高，音色各异。鼓心的音较低沉，愈向鼓边则声音愈高，击奏时，音量能从很弱到很强，力度变化很大。敲击复杂的花点，对情绪及气氛的渲染能起较大的作用。

三、中国民族管弦乐曲

我国传统乐种中的民乐合奏，以小型多样、地域性强、地方特色浓郁为特点。1949年中华人民共和国成立后，民族器乐事业发展很快。在搜集整理传统乐谱和研究传统民乐的同时，各地纷纷建立新型的民族管弦乐队，创作、演奏了大量乐曲，并在继承民族音乐优秀传统的基础上，借鉴西洋管弦乐队的经验逐步发展起来。1976年以来，特别是自20世纪80年代以来，民族管弦乐获得了很大的发展，内容和形式上也得到了极大的丰富。

大型民族器乐合奏曲可以分为两种类型：第一类是深入挖掘传统音乐以发展民族乐队艺术的乐曲；第二类是努力借鉴西方经验以完善民族乐队艺术的乐曲。这两类作品实际上无法截然分开，因为大多数作品都是在挖掘传统和借鉴国外这两方面上寻找沟通点的，所以这个分类只是大体上的。

第一类民族乐队作品大多采用古代题材或民间生活题材，音调素材上往往与传统音乐和民间音乐存在比较直接的联系。此类作品以合奏音诗《流水操》、合奏《蜀宫夜宴》、合奏《长安社火》、幻想曲《秦兵马俑》等为代表。属于第一类的影响较大的作品还有民族管弦乐合奏《飞天》、音诗《骊山吟》、合奏《昭君别》等。这类作品深入挖掘了民族音乐中抒情性、戏剧性和交响性的因素，在传统文化的基础上实现了民族乐队的迅速发展。

第二类民族乐队作品大多采用现实生活题材，音乐素材上与传统音乐、民间音乐的联系往往比较间接，并大胆借鉴异体文化来获得民族乐队的升华。此类作品以交响音画《大江东去》、交响音画《塔克拉玛干掠影》、合奏《两乐章音乐》等为代表。民族交响音画《大江东去》以宏大的气势表现了一泻千里、惊涛拍岸、江河奔流的画卷，富于哲理地歌颂了中华民族强大的力量。

我国当代民族管弦乐队建设经历了几十年的历程，与世界各民族和地区的民族乐队相比，中国的民族管弦乐队已成为一种具有独特乐器、独特音色、独特表现力和独特风格的独特乐队，它体现着民族精神和民族文化的特殊品格。

《笙生不息》　《唢呐·泼　《二泉映月》　《战马奔腾》　　《流水》　　琵琶曲《春　《平湖秋月》　《黄河船夫》
　　　　　　色——呐喊》　　　　　　　　　　　　　　　　　　　江花月夜》

第十一章 | 西学东渐至珠联璧合 中西之声尽善尽美
——西洋乐器

西洋乐器同中国乐器一样，有着自己产生和发展的历史。西洋管弦乐队的乐器根据构造、性能和演奏方式，可分为键盘乐器、弓弦乐器、木管乐器、铜管乐器、打击乐器等。

一、西洋乐器介绍

（一）键盘乐器

键盘乐器是演奏者通过按动琴键使乐器发音的乐器。最常见的键盘乐器有钢琴（图11-1）、手风琴（图11-2）和电子琴等。

1. 钢琴

钢琴被称为"乐器之王"，是世界上最主要的乐器之一。它的发音原理是按动琴键，由琴键带动槌敲击琴弦发音，这类键盘乐器还包括古钢琴、羽管键琴等。钢琴以它独特的魅力征服了全世界，许多伟大的音乐大师都创作过钢琴作品。钢琴因其独特的音响，88个琴键的全音域，历来受到作曲家的钟爱。

图 11-1　钢琴

2. 手风琴

手风琴声音洪大，音色变化丰富，手指与风箱的巧妙结合，能够演奏出多种不同风格的乐曲，这是许多乐器无法比拟的。除了独立演奏外，也可参加重

图 11-2　手风琴

奏、合奏，可以说一架手风琴就是一个小型乐队。

（二）弓弦乐器

弦乐器是指用琴弓摩擦琴弦或振动琴弦而发音的，由于依靠机械力量使张紧的弦线振动发音，故音量受到一定限制。在西洋乐器中，弓弦乐器有小提琴（图11-3）、中提琴（图11-4）、大提琴（图11-5）和低音提琴（图11-6）四种。

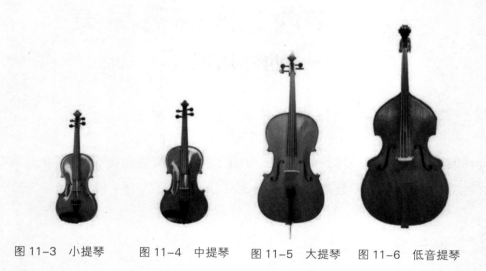

图 11-3 小提琴　　　图 11-4 中提琴　　　图 11-5 大提琴　　　图 11-6 低音提琴

1. 小提琴

小提琴在弓弦乐器中占有极重要的地位，它不仅是一种表现力很强的独奏乐器，在重奏和管弦乐中也是其他乐器无法替代的。小提琴是由琴身、琴弦系统和琴弓组成，具有优美的音色、宽广的音域和丰富的表现力。小提琴的四根弦的空弦依次相隔五度，从粗到细弦定音为G、D、A、E。小提琴的演奏技巧极其细致多变，单是富有特色的各类弓法技术就非常多彩。小提琴是提琴家族中的高音乐器，使用高音谱表记谱。音色与人声相似，优美华丽，音域宽广，表达含蓄，变化多端，具有歌唱般的魅力。著名的小提琴曲有《沉思》《云雀》《流浪者之歌》等。

2. 中提琴

中提琴形状、构造与小提琴一样，体积略大于小提琴，琴弓略粗。中提琴声部是管弦乐队的中坚力量。中提琴通常为主旋律伴奏，起衬托的作用，极少用于独奏。中提琴的音质别具一格，它的音色稍稍暗淡，但温暖敦厚，略带伤感和神秘，有种特别的魅力，近似鼻音的咏叹，非常适合表现深沉与神秘的情调。

3. 大提琴

大提琴的琴身比小提琴要长一倍，它的四根空弦比中提琴低八度，由于它的琴体较大，故演奏出的声音更为坚实丰满，在高音区演奏的音色壮丽，像富有英雄气质的男高音。大提琴可以演奏出美妙动人、真挚传情的音响，在不同场合的音乐会上常被作为独奏乐器。当然，它在重奏和管弦乐队中同样也是一种不可或缺的乐器。著名的大提琴曲有《G弦上的咏叹调》《天鹅》《如歌的行板》等。

4. 低音提琴

低音提琴是弦乐器中体积最大、音最低的乐器，在乐队中往往担任和声的低音，它比大提琴低八度。低音提琴声音非常低沉粗重，用琴弓演奏时有如隆隆雷声，拨弦时又有点像轻敲大鼓。它一般不会被用来独奏，但在乐队里是不可或缺的基石。

（三）木管乐器

木管乐器因其制作材料为木质而得名。按发音方式，木管乐器可分为三类：无簧类，有长笛、短笛等；双簧类，有双簧管、英国管、大管等；单簧类，有单簧管、萨克斯等。木管乐器音色丰富，具有较好的融合性。

1. 长笛

长笛是现代管弦乐和室内乐中主要的高音旋律乐器，如图11-7所示，外形是一根开有数个音孔的圆柱形长管，一般用金属制作。长笛的音色清澈、优雅，既长于演奏缓慢、悠扬、富有田园韵味的旋律，又能演奏技巧性很高的华彩乐段，常用于独奏。著名的长笛曲有《e小调长笛奏鸣曲》《g小调长笛奏鸣曲》《乘着歌声的翅膀》等。

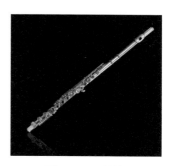

图 11-7　长笛

2. 单簧管

单簧管（图11-8）又称黑管。单簧管音域较为宽广，音量的变化幅度也较大。它的音色明亮、优美，富于表现力。单簧管既是管弦乐队中的重要成员，也适合于独奏时演奏抒情、宽广的旋律及独具风格的华彩乐段，是木管乐器中应用最广泛的乐器。

3. 萨克斯

萨克斯是以发明者的名字命名的木管乐器。如图11-9所示，萨克斯由主管、脖管、笛头、哨片等组成。经过100多

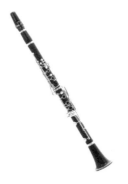

图 11-8　单簧管

年的不断完善和改进，萨克斯以音色优美、表现力极为丰富等特点，在流行音乐和军乐队中起着不可替代的作用，受到人们的喜爱。著名的萨克斯曲有《回家》《茉莉花》《在雨中》等。

4. 大管

大管（图11-10）的音域较宽，音色干净利落、富有戏剧性。大管的演奏技巧灵活，在管弦乐队中，通常担任木管声部的低音部分。大管与铜管乐器中的圆号音色极具融合性，所以两者经常配合使用。此外，大管也是不错的独奏乐器，它适合演奏宽广、抒情的乐曲。

（四）铜管乐器

铜管乐器是由金属材料制成的管状吹奏乐器。按照发音体构造可分为两类：无键盘的长号；有键盘的圆号、小号、大号。

1. 圆号

圆号（图11-11）又称法国号，铜制螺旋形管身，漏斗状号嘴，喇叭口较大。它经常被用来模拟军队的号角声。圆号音色柔和丰满，常演奏田园风格的歌唱性旋律。

2. 小号

小号（图11-12）是高音铜管乐器，常负责旋律高亢部分的演奏，常用于军乐队的演奏。小号的音色华丽辉煌，具有极好的光彩感，在强力度时有良好的穿透力，善于表现激烈战斗、凯旋的场面。著名的小号曲有《小号进行曲》等。

3. 长号

长号（图11-13）由圆柱形的号管和伸缩管组成。长号的音色高亢辉煌，庄严壮丽而饱满，声音嘹亮而富有威力，弱奏时又温柔、委婉。长号的音色鲜明统一，在乐队中很少被同化，甚至可以与整个乐队抗衡。

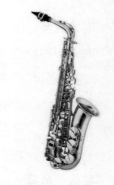

图 11-9　萨克斯

图 11-10　大管

图 11-11　圆号

图 11-12　小号

图 11-13　长号

4. 大号

大号（图11-14）又称倍低音号，是铜管乐器组中体积最大、音区最低的乐器。号管盘绕成椭圆形，号口向上。大号音色浑厚、结实低沉、威严庄重。

图 11-14　大号

（五）打击乐器

打击乐器是一个庞大的家族，经常出现在管弦乐作品的演奏中。在乐队中经常使用的打击乐器有两类：一种是有固定音高的，如定音鼓、钟琴、木琴等；另一种是无固定音高的，如大鼓、小鼓、三角铁、铃鼓等。

1. 定音鼓

定音鼓（图11-15）是打击乐器的一种，由鼓面、鼓桶以及鼓槌组成。定音鼓是管乐队或交响乐队中的基石。定音鼓音色柔和、丰满，音量可以控制，不同的力度可表现不同的音乐内容。

图 11-15　定音鼓

2. 木琴

通常我们所说的木琴（图11-16）为高音木琴，琴键较窄。木琴是用双手持小硬头槌或软头槌击奏来发声的。击奏时，木琴能发出坚硬清脆、穿透力很强的声音。木琴在乐队中常被运用于轻松、活泼、欢快、诙谐、幽默的音乐段落中。

图 11-16　木琴

3. 三角铁

三角铁（图11-17）又称三角铃，是一种古老的打击乐器。它是交响乐队乃至歌舞剧乐队中必不可少的打击乐器，常常在华彩性的乐段中加入演奏，以增强气氛。

图 11-17　三角铁

二、中国钢琴名曲赏析

钢琴协奏曲《黄河》这部作品是以人民音乐家冼星海的《黄河大合唱》为音调素材，由殷承宗、储望华、刘庄、盛礼洪、石叔诚和许斐星等人集体创作的。这部作品以

抗日战争为历史背景，以黄河象征中华民族，歌颂中华民族的雄伟气概。

1968年钢琴家殷承宗创作钢琴伴唱《红灯记》获成功后，他和一些音乐家继而想到了用冼星海的《黄河大合唱》为音调素材创作一部钢琴作品。经过近一年的努力，他们在1969年年底完成了钢琴协奏曲《黄河》的创作。1970年5月1日，钢琴协奏曲《黄河》在北京民族文化宫正式公演。

这部激昂壮阔的现代中国钢琴作品，迄今没有任何一部其他中国钢琴作品可与之相提并论。钢琴协奏曲将大合唱的八个乐章浓缩成了四个乐章，采用了标题组曲形式，新颖独特，分别是：第一乐章《黄河船夫曲》，第二乐章《黄河颂》，第三乐章《黄河愤》和第四乐章《保卫黄河》。钢琴协奏曲《黄河》继承和发展了《黄河大合唱》的精神，以其精练、完美的创作，成为既有西方传统大型协奏曲交响性色彩，又有中国民族色彩与情感的作品，撼人心弦，不仅在国内广受好评，更是世界上公认的经典名曲。

第十二章

国之瑰宝
——中国戏曲

中国戏曲源远流长，早在先秦时期就已初具雏形，而后不断演化，在北宋时期形成了宋杂剧，金末元初在北方产生了元杂剧，开创了我国戏曲创作和演出空前繁荣的局面。明清时期，各地方戏曲百花齐放，其中以昆剧和京剧为代表。据1985年统计，现有各民族地方歌曲的戏曲剧种有340种左右。

一、关于戏曲的概念

关于"戏曲"概念的探讨渐趋频繁，并不乏高见，其中尤以国学大师王国维的立论最为完备。在1909~1912年的三年时间里，王国维专事中国古代戏曲的考证。在《戏曲考原》（1909）中给出"戏曲者，谓以歌舞演故事也"的界定。迄今为止，戏曲理论界最为推崇的"戏曲"概念界说，依然是王国维的观点。1949年中华人民共和国成立以来，戏曲概念的外延时有扩大，逐渐成为中国传统戏剧的统称。因此，作为一种演剧活动的"戏曲"的概念应该是："由演员饰演戏剧角色，综合运用唱、念、做、打等多种表现手段，在歌舞、语言、动作中展开冲突，为观众表演的一种舞台艺术样式。"

二、戏曲的形成与发展

戏曲有着悠久的历史积累和深厚的文化传统。戏曲音乐最早可以追溯到先秦的乐舞和俳优，汉代的歌舞戏、角抵戏，隋唐的拔头、代面、踏摇娘、参军戏等。经过数百年漫长的进化和发展，在12世纪前后形成了宋杂剧，被认为是戏曲艺术的雏形。

宋代，我国戏曲艺术步向了一个新的纪元。由于宋代经济繁荣，瓦舍和勾栏（指市民固定的娱乐场所）的出现，为戏曲的发展提供了丰厚的物质条件和宽阔的表演舞台，

加速了戏曲的发展和进步。加之宋代频繁涌现的民族矛盾和阶级矛盾很尖锐，为戏曲艺术题材打开了思路，丰富了戏曲内容。与此同时，历代不断发展的各种含有戏剧因素的表演形式，如宋代的曲子词、说唱、歌舞等多种艺术形式的发展也为戏曲音乐艺术提供了丰富的养料，奠定了戏曲艺术的基础，积累了戏曲传统文化，这就是"宋杂剧"。它们都是我国重要的早期戏曲艺术形式。

元代的杂剧已经发展到成熟鼎盛的阶段。元杂剧在保留宋金杂剧的传统的前提下，大胆吸收当时其他民间音乐形式。元杂剧的剧词、音乐结构更加严谨，音乐和舞台表现更加精彩有力，极大地推动了戏曲艺术的发展。元杂剧由于音乐大多来自北方流行的曲调，因此也被称为"曲杂剧"。直到14世纪元代末叶，元杂剧日渐衰落，此时南戏已超越杂剧的影响和地位，成为明代的"传奇"。明代的"传奇"在结构上更趋于复杂，形式更为自由。在腔调上不受调性限制，比元杂剧更为灵活自由；在演唱上，摈弃了元杂剧"一人主唱，他人只白不唱"的演唱形式。明代传奇的音乐复杂多样，特别著名的有海盐、余姚、弋阳、昆山四大声腔。在16世纪出现了四大声腔争奇斗艳的局面，促进了戏曲音乐的发展。

明末清初的17世纪，涌现了许多地方剧种，如徽剧、汉剧、湘剧、婺剧、川剧、赣剧、闽剧、桂剧以及北方诸省众多的梆子剧种。19世纪中叶，在北京逐渐形成了熔徽、汉二调于一炉的京剧，以崭新的面貌出现于剧坛。清代中后期，出现了大量的地方戏，如花鼓戏、滩簧戏、花灯戏、秧歌戏、越剧和评剧等。除此之外，少数民族的戏曲也十分丰富，具有浓郁的民族风格和地方色彩，反映了各民族的丰富多彩的社会生活。此时，我国戏曲艺术呈现出前所未有的繁荣和灿烂。

三、关于戏曲的艺术特质

戏曲是中国文化的一个组成部分。中国文化孕育了戏曲，并在经济、文化的发展中演变了戏曲，形成了与传统文化一脉相承而又自成一统的艺术体系，有着鲜明而独特的艺术特征。戏曲理论家朱文相对此做了较为全面的总结和论述，即独特的艺术历程、有无相生的创作原理、中和之美的审美理想、务求美观的艺术构建和以善为美的艺术内核等。若从演剧艺术的角度来考察，戏曲具有程式性、虚拟性、写意性和综合性等艺术特质。

（一）程式性

所谓戏曲的程式，特指表演艺术的某些技术形式。它是根据戏曲舞台艺术的特点和

规律，把生活中的语言和动作提炼加工为唱念和身段，并和音乐节奏相和形成规范化的表演法式。戏曲程式的提炼、加工和形成不是一蹴而就的，而是经过一个千锤百炼、精益求精的复杂而艰难的过程，凝聚着众多表演艺人的心血和创造智慧。其中，演员表演时与观众的互动交流，以及观众对演员程式化表演的认可，对戏曲程式的最后确立，有着不可忽视的重要作用。所以，戏曲程式不仅具有艺术性、技艺性、规范性，而且具有观赏性。随着社会生活的变化，人们的审美趣味也在发生变化，优秀的表演艺人会根据不同的演出剧目和人们的审美趣味对程式进行新的创造，所以程式的固定性是相对的，变化和推陈出新是绝对的。

程式是中国戏曲人物形象塑造的特殊艺术语汇，贯穿于舞台演出的方方面面，如念白有"调"，歌唱有"腔"，动作有"式"，音乐有"牌"，锣鼓有"经"，节奏有"板"，化妆有"谱"，武打有"套"，角色有"行"，等等。可以说如果没有程式，中国的戏曲艺术也就不复存在。程式不仅不会成为制约戏曲人物形象创造的羁绊，相反，由于诸多手法、技巧、技能套路等程式的掌握，丰富了艺术的表现手段，赋予了戏曲内容以鲜活的表现力。因此，程式既是一种技术规范，更是舞台艺术美的典范。

（二）虚拟性

"虚"者，假也；"拟"者，设定也。虚拟，顾名思义即虚构的设定。比如空间结构的虚拟，所谓"三五步行遍天下"；时间流变的虚拟，所谓"顷刻间千秋事业"；处所环境的虚拟，所谓"方丈地万里江山"；角色行动的虚拟，所谓"假象会意求简约"；物化器具的虚拟，所谓"六七人百万雄兵"；等等。虚拟是中国戏曲最基本的创作手法，即所谓的"舞台小天地，天地大舞台"。通过舞台时空的假定、演员真实的表演、观众动情的参与完成戏剧人物的塑造。"虚拟手法"是在特殊的文化环境和审美理想的支配下所产生的特殊的表现手法，历史地看中国戏曲，它是非写实性的。戏曲的虚拟性是由舞台、演员、观众三方共同完成的。虚拟可以打破舞台时空的局限，解放舞台艺术家的创造力，带来艺术表现的自由，开启观众的艺术想象力，提高戏曲的表现力。

（三）写意性

"写意"本是中国绘画中使用的概念，属于纵放一类的画法，所谓"纵笔挥洒，墨彩飞扬"。具体到中国戏曲舞台表演艺术，其"写意性"突出地表现在艺术表现生活的观念方面，即艺术表现应以"形似"为基础，以"神似"为目标。因为"无形则神无所依，无神则形无所活"，最终达到"气韵生动、神形兼备"的最高境界。拒绝单纯的外形模仿，主张将生活原型作为艺术创作的前提，通过精心的筛选、甄别、提炼典型特征，

并给予进一步的夸张、加工和美化，将自然的现实生活中的素朴的美升华为艺术美。写意性具有手法简约、形象传神、意蕴绵长、想象无限、回味无穷等艺术特点，不仅存在于演唱音乐、演员行动、舞台布置、角色化妆、人物服饰、导演手法等戏曲二度创作领域，即便在戏曲一度创作（剧本、声腔等）方面，在其故事结构人物安排、唱词处理、唱腔安排、曲牌选用等方面，同样要求表现出鲜明的写意性特色。可以说，写意性是中国戏曲重要的艺术特质，是戏曲创作必须恪守的基本原则。在处理写实与写意的关系上稍有偏离就会导致戏曲创作的失败。即便是京剧大师梅兰芳、周信芳等，也曾有因过多强调写实而致使新剧目创作不尽如人意的教训。

（四）综合性

中国戏曲是以表演为中心，把歌舞剧熔于一炉的高度综合的艺术样式。它吸纳融会各个艺术手段，并有机地运用于戏曲舞台艺术之中，同时表现在戏曲的表演技艺中。正是有了这种综合性的表演技艺，才将演员与所要塑造的人物形象耦合为一个美的统一体。虽然中国戏曲综合了各种艺术表现手段，但是对于具体的作品、具体的表演者来说，各种艺术手段和表演技艺是有所侧重的。比如有的偏重唱，有的偏重做，有的偏重道白，有的偏重开打，有的偏重舞蹈，等等，但这些偏重都是以"综合性"为前提的。

程式性、虚拟性、写意性和综合性共同构筑了中国戏曲，凝聚着中国戏曲文化的美学思想精髓，是我们认识、鉴赏和研究中国戏曲艺术的基本依据。

四、戏曲的基本表现形式

戏曲表演是一种程式化、戏剧化的歌舞表演，其基本表现形式为唱、念、做、打。"唱"指唱功；"念"指念白；"做"指做功（表演）；"打"指武功。这四种艺术手段亦被认为是戏曲表演的四大基本功，俗称"四功"。

（一）唱

唱即歌唱。学习唱功的第一步是喊嗓、吊嗓，使嗓音嘹亮、圆润、中气充足、口齿清晰有力；还要分辨字音的四声阴阳、尖团清浊，掌握五音四呼的规律和咬字、归韵、喷口、润腔等技巧。当演员掌握了这些要领后，更重要的是要能善于运用这些技巧来表现剧中人物的性格和感情等。同一声腔、剧种与角色，由于演员的不同所导致的不同的唱法就形成了所谓的流派。

（二）念

念即具有音乐性的念白。念与唱互相配合补充，构成戏曲歌舞表演两大要素之一的

"歌"。念白大体上分为两种：一种是韵律化的"韵白"，一种是以各自方言为基础、接近于生活语言的"散白"（如黄梅戏的安庆语、苏剧的吴语、京剧的京白等）。无论是韵白还是散白，都是经过艺术加工提炼的语言，而非普通的生活语言，近乎朗诵体，具有一定的节奏性和音乐性。

（三）做

做泛指表演技巧，特指舞蹈化的形体动作。做主要包括表演者的身段（身体动作姿态）和表情（面部表情神态）。戏曲演员从小就需要练就腰腿、手臂、头、颈的各种基本功，在塑造角色时，手、眼、身、步各有多种程式，髯口翎子、甩发、水袖也各有多种技法。演员须细心揣摩戏情戏理、角色的心理特征，灵活运用这些程式化的舞蹈语汇，突出角色性格、形象的特点，才能真正把戏演活。

（四）打

打指武术或翻跌的技艺。打与做相互结合，构成了戏曲歌舞表演的另一大要素——"舞"。打，是戏曲形体动作的另一重要组成部分，是传统武术的舞蹈化，是生活中格斗场面的高度艺术提炼。一般分为"把子功""毯子功"两大类。凡用兵器对打或独舞的称"把子功"；在毯子上翻滚跌扑的技艺，称"毯子功"。

在戏曲里，唱、念、做、打均不是单独运用的，而是四种艺术手段有机地结合起来融为一体，为塑造戏剧的各种人物形象服务。戏曲表演要求每位演员必须有过硬的唱、念、做、打四种基本功，才能更好地表现和刻画戏中的各种人物形象。

五、戏曲角色行当划分

戏曲角色行当是中国戏曲所特有的一种表演体制，或作角色行当，简称"行当"或"行"。角色即"脚色"，是传统戏曲中根据剧中人不同的性别、年龄、身份、性格等划分的人物类型，也是对所有登场表演者的泛称；行当则是传统戏曲演员专业分工的类别。近代戏曲中对于角色行当的分类有两种：一种分为生、旦、净、末、丑；另一种则分为生、旦、净、丑。由于不少剧种的末已归入生行，因此现在已习惯把行当基本类型分为生、旦、净、丑四类，而每个行当下又可细分为若干分支。

（一）生

生即戏曲中的男性角色，一般用作净、丑以外的男角色之统称。根据扮演人物的年龄、性格、身份的不同，又可细分为老生、小生、武生等，表演各具特点。老生主要扮演中年以上、性格正直刚毅的正面人物，因多戴髯口故又称须生；小生扮演青年男性；

武生扮演擅长武艺的人物。

（二）旦

旦指戏曲中的女性角色。按扮演人物的年龄、身份和性格特征，可细分为正旦（即青衣）、花旦、武旦（包括刀马旦）、老旦、彩旦等专行。正旦主要扮演性格刚烈、举止端庄的中年或青年女性；花旦扮演性格活泼的青年或中年女性；武旦扮演擅长武艺的女性；老旦扮演老年妇女；彩旦扮演女性中的喜剧或闹剧人物。

（三）净

净，俗称"花脸"，扮演性格、相貌具有特点的男性角色，以面部化妆运用各种色彩和图案勾勒脸谱为突出标志。根据扮演人物的性格、身份及其艺术、技术特点，可归纳为大花脸和二花脸。二花脸中又有武花脸和油花脸等。大花脸又称正净，重唱功，所扮演之人物形象多为朝廷重臣。二花脸又称副净，重做功，多扮演勇猛豪爽的正面人物形象。武花脸又叫武净，以武功为主，不重唱念；油花脸俗称毛净，以形象奇特笨重、舞蹈身段粗犷而又妩媚多姿为其特点。

（四）丑

丑即戏曲中的喜剧角色，多为男角，也有少数女角，以面部化妆用白粉在鼻梁眼窝间勾画脸谱，俗称"小花脸"，与大花脸、二花脸并称为三花脸。丑的表演一般不重唱功，而以口齿清楚、清脆流利的念白为主，多用散白。丑大致可分为文丑和武丑两大支系。文丑的扮演人物类型范围较广泛，除武丑外的丑角均由文丑来扮演；武丑着重翻、跳、跌、扑的武功，扮演机警且武艺高超的人物。

六、戏曲音乐的构成

戏曲音乐由声乐和器乐两大部分构成。声乐部分主要是唱腔和念白；器乐部分包括由不同的乐器演奏组合而成的小型管弦乐和打击乐，习惯上被称为"文武场"。

（一）声乐部分

唱腔是戏曲音乐的重要组成部分，主要表现形式为独唱、对唱、齐唱等。通过角色演绎以表现剧情人物的思想、感情和性格，有时也用于表现活泼的对话或激烈的争辩等。

戏曲的唱腔，大体可以分为三种类型：

①抒情性唱腔：演唱速度较为缓慢柔和，曲调婉转悠扬，字疏腔繁，适合表现人物内心深沉且细腻的感情。

②叙述性唱腔：演唱速度为中等，曲调平直简朴，字密腔简，朗诵性强，适用于交代情节和叙述人物心情的场面。

③戏剧性唱腔：演唱速度和力度变化丰富，曲调起伏较大，唱词的安排可疏可密，常用于感情变化强烈和充满戏剧矛盾的场景。

念白就是戏曲中人物内心的独白和对话，近似于朗诵。"念"和"白"在戏曲中应用于不同场景。"念"，是用略带旋律性的吟诵腔调，注重韵味的表现，音乐性较强，与唱腔部分衔接得和谐统一，应用在人物上下场时的引子、中间的定场和韵文等场景。"白"就是道白，以夸张的表情道出日常生活的语言，在京剧中叫作"京白"，在地方戏曲中叫作"土白"，多用于花旦和小丑的角色，以表现剧中下层人物的身份和活泼轻佻的性格。

（二）器乐部分

器乐在戏曲中除了用作唱腔的伴奏，还要配合舞蹈、武打，并控制舞台节奏，渲染舞台气氛，起着很重要的作用。戏曲班子的乐队按照传统习惯可以分为"文场"和"武场"，统称为"文武场"。

文场是指乐队的管弦乐器部分。它是以丝竹乐为主，用于伴奏唱腔、连接过门、陪衬表演等。一般常用的拉弦乐器有京胡、二胡、板胡、坠胡等；弹拨乐器有月琴、三弦、琵琶、扬琴等；管乐器有笛子、箫、海笛、唢呐等。

武场是指乐队的打击乐器部分。武场的锣鼓点，除配合身段表演外，还具有表现人物思想情绪、烘托舞台气氛的特点，把唱、做、念、打四种表演手段有机地结合在一起。武场所用的乐器是以鼓、板、锣、铙、钹为主体的各种打击乐器（在一些剧种中也将唢呐、大号等归入武场），用于武打或技巧性的场面。

七、戏曲剧目赏析

（一）京剧音乐鉴赏

1. 京剧源流略述

京剧被国人誉为"国剧"，可见其影响之深远广大。关于京剧的形成也有多种说法，比较通行的说法是，清乾隆五十五年（1790），四大徽班开始陆续在北京演出，于嘉庆、道光年间，与来自湖北的汉调艺人合作，相互影响，接受昆曲秦腔的部分曲调和表演方法，并吸收一些民间曲调逐渐融合、演变、发展而成。因此，京剧是在清代地方戏高度繁荣的基础上产生的。同治、光绪年间出现了名列"同光十三绝"的第一代京剧表演艺术家及不同流派的宗师，这标志着京剧艺术的成熟与兴盛。此后，京剧向全国发展，特别是在上海、天津，京剧成为具有广泛影响的剧种，将中国的戏曲艺术推进到一个新的高度。

2. 京剧名段赏析

京剧是一座巨大的艺术宝库，拥有剧目近千部，单是为观众所熟知的剧目就有近百种，脍炙人口的精彩唱段不计其数，如《迎来春色换人间》（现代京剧《智取威虎山》选段）等。

现代京剧《智取威虎山》表现的是解放战争后期，在东北地区的深山老林中，仍有国民党军队的残余势力变为土匪，他们妄图利用复杂的地理条件负隅顽抗。为了消灭敌人，解放军组成了一支小分队，同匪徒展开了殊死搏斗。一个外号叫座山雕的匪首纠集一支土匪队伍盘踞在地形复杂险要的威虎山一带。威虎山易守难攻，为了以最小的伤亡赢得最大的胜利，侦察英雄杨子荣假扮成土匪，打入敌人内部，以惊人的胆略和高超的智慧完成了组织交给他的光荣任务，最后将威虎山的匪帮全部歼灭。《迎来春色换人间》这个唱段就是杨子荣接受任务之后只身奔赴威虎山的途中，驰骋于林海雪原间演唱的。歌曲生动地展示了英雄杨子荣的豪壮情怀。

（二）豫剧音乐鉴赏

1. 豫剧源流略述

豫剧是我国中原地区河南省的一个主要剧种。在我国戏曲声腔体系中，它属于梆子腔系统，因而又称河南梆子。数百年来，它伴随着黄河两岸广大劳动人民的生活和斗争，表达劳动人民的共同心声，不仅受到中原地区人民的喜爱，在陕西、山西、山东、河北等广大地区也都深受欢迎。《花木兰》《朝阳沟》《唐知县审诰命》等剧目拍成电影在全国放映以后，使更多的观众认识了豫剧。如今在全国范围内，豫剧几乎已成为可以和京剧相媲美的重要剧种。和秦腔、昆曲、弋阳腔等古老剧种相比较，豫剧显然要年轻一些，它是在河南民歌和民间乐曲的基础上吸收了同州梆子（秦腔的前身）、昆曲等其他剧种的音乐精华而形成的一个新兴的剧种。其成熟时期大致和京剧接近。在几百年的发展过程中，豫剧艺人们不断创新，既保持创造自己的特色，又博采众家之长，使豫剧艺术焕发灿烂夺目的光彩。他们不但改编演出了《花木兰》《穆桂英挂帅》《秦香莲》等优秀的传统剧目，而且创作出一批反映新时代人民生活的优秀现代剧目，如《朝阳沟》《焦裕禄颂》等。常香玉、小香玉、马金凤等一大批豫剧艺术家也成了观众非常熟悉和喜爱的知名人物。

2. 豫剧名段赏析

豫剧《花木兰》是一出在全国有着巨大影响的著名戏曲剧目。该剧由北朝乐府名作《木兰诗》改编创作而成，故事亦为大家所熟知。外敌入侵，国家征召兵将，花木兰女

扮男装，化名花木棣替父从军。在战场上，这位巾帼英雄英勇善战，屡建功勋。经历了无数次出生入死的战斗之后，终于在打败了敌人后班师回朝。此后，花木兰拒绝了高官厚禄的封赏，回到了生她养她的故乡。回乡后，花木兰"脱我战时袍，着我旧时裳。当窗理云鬓，对镜帖花黄"，恢复了自己的女儿本相。

（三）黄梅戏音乐鉴赏

1. 黄梅戏源流略述

黄梅戏发源于湖北黄梅县，故此得名。但黄梅戏的发展壮大却在安徽安庆一带。黄梅戏是由民间的山歌小调发展而成的，其曲调悠扬委婉、优美动人，具有芬芳的泥土气息，而且通俗易懂、易于普及，深受各地人民群众的喜爱。黄梅戏原称"黄梅调"或"采茶调"，起源于黄梅一带的采茶歌。清道光前后在湖北、安徽、江西三省毗邻地区形成以演唱"两小戏"（小人物、小事件）、"三小戏"（小丑、小旦、小生）为主的民间小戏。后吸收青阳腔和徽剧的音乐，方演出了大戏。由于在以怀宁为中心的安庆地区长期流行，用当地方言演唱，形成了独特风格，所以也曾被称为"怀腔"。黄梅戏以抒情见长，韵味丰富、优美动听，如行云流水。它的唱腔富有浓厚的生活气息和民歌风味，听起来委婉、悠扬，给人以真切、朴实之感。

2. 黄梅戏名段赏析

黄梅戏有许多深受观众喜爱的剧目，如《天仙配》《牛郎织女》《女驸马》等。《天仙配》讲的是玉帝的七女儿七仙女在天宫看到人间有一青年男子名叫董永，因为家贫卖身葬父，顿时对其遭遇深表同情，对其品德又深为敬佩。同情敬佩之情很快便转化为深深的爱恋之情，于是她不顾天规禁忌，来到凡间和董永结为夫妻。随后同去傅员外家做工。正当百日期满，夫妻双双欣然回家时，玉帝差人强逼七仙女返回天宫，将一对恩爱夫妻活活拆散。留下了天上人间共有的一出悲剧。该剧通过神话故事的形式，歌颂了纯真美好的爱情，鞭挞了封建礼教对人性的残害。

该剧在被安徽黄梅戏剧团演出后反响强烈，不久后又被拍成戏曲电影，影响更加广泛。扮演七仙女的严凤英发声自然，音色优美，行腔流畅而韵味隽永。扮演董永的王少舫演唱感情真挚，韵味浓厚，对黄梅戏男声唱腔的成就也付出了很大的努力。他们的努力，不仅让《天仙配》的故事深入人心，也让该剧的优秀唱段在全国广泛流传。

八、著名戏曲表演艺术家

中国戏曲历史上的表演艺术家难以胜数，近现代更是人才辈出，限于篇幅，此处仅略举有代表性的、有历史地位的若干位开先河人物。

（一）梅兰芳

梅兰芳（1894—1961），京剧演员，字畹华，祖籍江苏泰州，生于北京，卒于北京，长期寓居北京。梅兰芳8岁学戏，10岁登台，14岁搭喜连成班演出。1913年，他由上海载誉回京，排出时装新戏《孽海波澜》，1914年再度回到上海演出，盛况空前，并吸引了许多外国观众。两次南下，奠定了他艺术上独树一帜的基础。1919年和1924年，他两次应邀去日本演出，均受到热烈欢迎。1929年年底，梅兰芳应邀赴美演出，受到美国各界人士的热烈欢迎和高度评价，被授予名誉文学博士学位。1931年九一八事变后东北沦陷，他自北平移居上海，排演宣传爱国主义的剧目，倾注爱国热情。1935年，他应邀赴苏联演出，受到热烈欢迎和很高评价。1937年后他身居沦陷区，毅然蓄须明志，拒绝演出，一直坚持到抗战胜利。中华人民共和国成立后，他先后任中国戏曲研究院、中国戏曲学院、中国京剧院院长。1961年8月8日，他在北京病逝。梅兰芳在五十多年舞台生涯中，创造了多种艺术形象，被人誉为"伟大的演员，美的化身"。他成功地对京剧表现当代题材进行探索，突破了传统青衣重唱功、不很讲究身段表情的局限，把花旦和刀马旦的技巧融合运用。他还排演了歌舞成分较重的新剧目，创作了许多舞蹈。现代戏曲舞台上的旦角的古装扮相，大都采用梅兰芳首创的造型方法。梅兰芳对京剧音乐的发展也做出了卓越贡献。梅兰芳的艺术具有平易近人、博大精深的特色，平易中蕴含深邃的内涵。他的艺术创造着力于美的追求，他不断从生活中汲取艺术养料，充实自己。他是把中国戏曲传播到国外并获得国际盛誉的第一位戏曲表演艺术家。斯坦尼斯拉夫斯基从梅兰芳的表演中发现："中国剧的表演，是一种有规则的自由动作。"德国戏剧家布莱希特说自己提出的"间离效果"的理论，是受了梅兰芳表演艺术的启示。梅兰芳的艺术传人有张君秋、言慧珠、李世芳、杜近芳、梅葆玖等。

（二）荀慧生

荀慧生（1900—1968），京剧演员，工旦角。其字慧声，号留香，艺名白牡丹，后用慧生，河北东光县人，幼时在义顺和梆子班随师庞启发学艺，入京后从著名梆子演员侯俊山学戏。他曾与尚小云、芙蓉草（赵桐珊）并称"正乐三杰"；也曾与杨小楼、余叔岩、周信芳、盖叫天等合演，名重一时。九一八事变后，他曾多次举行义演。他致力于京剧艺术革新的探索，创立了"荀派"艺术。他功底深厚，戏路宽广，又吸收梆子旦角艺术之长，熔京剧青衣、花旦、闺门旦、刀马旦表演于一炉，兼收京剧小生、武生等行当的技艺，主张演剧要"熟戏三分生"，反对"千人一面"。中华人民共和国成立后，他热心于戏曲改革，曾编演了多种剧目。学荀派而成就较突出的有童芷苓、吴素

秋、刘长瑜等。

（三）尚小云

尚小云（1900—1976），京剧演员，名德泉，字绮霞，河北南宫人。其幼入北京三乐科班（后改名正乐）学艺，艺名三锡，初习武生，后改正旦，从孙怡云学戏，改名小云，以青衣戏为主。出科后，其曾与孙菊仙、杨小楼、王瑶卿分别合演，均负时誉。尚小云的唱腔，满宫满调，字正腔圆，善用颤音，拖长板眼，一气呵成，以刚劲见称；韵白句逗之间，似断实连，过渡顺畅，字音清朗，富于感情；做功身段寓刚健于婀娜。由于武功根底深厚，更擅演刀马旦戏，尚小云在艺术上既潜心于继承，又致力于革新，排演了大量新戏。在这些戏中都有创造，塑造了一批巾帼英雄、侠女类型的艺术形象，独树一帜，俗称"尚派"。他还致力于戏曲人才的培养，开办"荣春社"科班，弟子有黄咏霓、赵啸澜、黄玉华、梁秀娟等。

（四）程砚秋

程砚秋（1904—1958），京剧演员，原名承麟，后改"承"为"程"姓。早年艺名程菊侬，后更名艳秋，号玉霜。1932年起，易名砚秋。他幼年家贫，6岁拜师习武功和武生，后改习花旦，继而又攻青衣；11岁开始登台，引起行家一致注目；12岁正式参加营业演出，先后与刘鸿声及晚年的孙菊仙配演，颇获好评；后独立组班，在京沪杭一带演出，功力深厚，表情细腻，艺术上富于独创。其后，在不断的艺术实践和创新中，他逐步形成了个人的艺术风格，创立了有广泛影响的艺术流派，俗称"程派"，并与梅兰芳、荀慧生、尚小云一起被称为"四大名旦"。程砚秋上演的剧目，有传统戏，也有新编的整本戏。他戏路极广。在他的戏中，塑造了一大批个性鲜明、优美动人的妇女形象。程砚秋是京剧艺术革新家。他在艺术创作中继承各家精华的基础上，本着"守成法而泯于成法，脱离成法而又不背乎成法"的原则，进行卓有成效的创新。风格独具的程腔，既尊重群众的欣赏习惯，又能满足观众新的欣赏要求。程砚秋的演唱，讲究表现旋律的美和韵味美，追求"声、情、美、永"的高度结合。在声腔艺术上的成就，为京剧的唱腔和演唱，带来了新的面貌和情趣。程腔脍炙人口，曾风靡全国，至今仍为很多演员所吸收和运用。程砚秋的表演是人物性格与表情、身段、歌唱、念白等技艺的高度融合，既注重符合生活真实，又讲求舞台形式的美。中年以后，程砚秋致力于总结、传授艺术经验及戏剧理论研究工作。学习程派并有成就的演员有新艳秋、赵荣琛、王吟秋、李世济和李蔷华等。

（五）常香玉

常香玉（1922—2004），豫剧女演员，原名张妙玲，河南巩县（今巩义市）人。其自幼随父学戏，10岁登台演出，13岁以演出新改编的《西厢》而闻名开封。她广泛吸收京剧、评剧、秦腔、河南曲剧以及坠子、大鼓等艺术之长，丰富自己的唱腔和表演，把风格不同的各种豫剧唱腔融会于豫西调中，独创新腔，成为豫剧中的一支主要流派。1948年，她在西安创办香玉剧校，教学和演出相结合，培养了不少演员。1951年，她为支援抗美援朝，率剧社在西北、中南和华南等地义演，以全部收入捐献"香玉剧社号"战斗机，被誉为"爱国艺人"。1952年，她曾出席维也纳世界人民和平大会。

（六）新凤霞

新凤霞（1927—1998），评剧女演员，原名杨淑敏，天津人。其6岁从堂姐学京剧，13岁拜师改学评剧，一年后即担任主角演出。20世纪50年代初期，她主演的"刘巧儿"风靡全国，从此声誉鹊起。从50年代初至60年代中期，演出多出脍炙人口的好戏。她创造了很多新的唱腔和板式，形成了自己的艺术风格。她将传统评剧女声悲腔化为喜腔，高唱解放了的中国妇女的生活和理想，塑造了新一代的妇女形象。她所创造的新的板式和唱腔为丰富和发展评剧女腔做出了卓越贡献。

第十三章

国乐新经典
——走进交响乐的世界

交响乐即为交响乐队创作、具有交响性的大型音乐体裁的总称。交响乐队又称管弦乐队，是今天盛行于世界各国的乐队最高形式，它是由弦乐器（提琴类）、管乐器和打击乐器组成的大型器乐合奏乐队。

一、交响乐的概念

"交响乐"一词在古希腊时期是指两个协和音的鸣响和声意义。罗马共和国末期，这个术语是指器乐重奏曲。欧洲文艺复兴时期，交响曲则是泛指和弦性质的多声部器乐曲，与我们现在的"交响乐"这一名词概念的含义是有所不同的。我们这里所谈的交响乐是指一种西方器乐体裁的总称，这类体裁由各种不同规模与形式的管弦乐队演奏，音乐内涵深刻，具有戏剧性、史诗性、悲剧性、英雄性，或者音乐格调庄重，具有叙事性、描写性、抒情性、风俗性等特征，有较严谨的结构和丰富的表现手段。

二、交响乐的结构

交响乐是音乐创作中最复杂、最富有戏剧性的一种类型，是一种大型管弦乐套曲，通常含四个乐章，其乐章结构与独奏的奏鸣曲相同。交响乐之所以给人以"宏大"的感觉，是因为它拥有庞大而严谨的结构形式，并富含深刻的哲学思想内容。由丰富多样的管弦乐器构成的交响乐表现手法，具有极强的表现力。交响乐和戏剧、小说一样，能够生动地描绘大自然的美景和时代、社会的风貌，并且能够细致地表达出十分复杂、深刻的思想与情绪。交响乐的形式是随着时代的发展而不断变化的。现在我们常见的交响乐形式一般包括交响曲、交响组曲、交响诗、交响序曲、交响音画、交响随想曲、交响狂

想曲、交响幻想曲、交响协奏曲及交响大合唱。此外，还包括了用经过改编，可以脱离原来画面、场景或舞台表演而独立的管弦乐曲演奏的电影音乐、戏剧音乐和芭蕾舞音乐等。

三、交响乐队的编制形式

交响乐队一词与管弦乐队一词在欧美的含义是共同的。在我国，人们习惯上称大型乐队为交响乐队，小型（双管以下）乐队为管弦乐队。交响乐队分为单管、双管、三管、四管等，也就是小、中、大类型不同的乐队。18世纪后半叶到19世纪中叶在欧洲盛行的管弦乐团规模，一般在50人左右；从19世纪30年代直到现在的大型交响乐队，是在一个基本的弦乐四重奏基础上扩大若干倍，再加上8个低音大提琴来强固基础，就成为现代交响乐团的弦乐部分。

如图13-1所示，交响乐队排列有如下常规原则：

①弦乐器是乐队的基础，因此它们总是排列在舞台的最前面。弦乐器包括小提琴、中提琴、大提琴与低音提琴四种乐器。习惯上将小提琴划分为第一小提琴和第二小提琴两部。

②木管乐器种类较多、音色突出，所以总是分门别类地排列在舞台的中间。木管乐器包括长笛、双簧管、单簧管和大管四种主要乐器，位于第二小提琴和中提琴的后面。

③铜管乐器与打击乐器音量洪大并富有刺激性，所以它们总是排列在后面或后侧面。铜管乐器包括小号、长号、圆号、大号等四种主要乐器，一般排在舞台稍后的位置。

图13-1　交响乐队的常规排列

四、交响乐的体裁

（一）交响曲

交响曲是最重要、最具代表性的交响乐体裁。它自18世纪中叶形成以来，一直在交响乐艺术发展史中占据主导地位，它严谨的形式、丰富的表现和辉煌的音响，历来是艺术音乐作曲家们努力的方向。交响曲是西方艺术音乐创作技艺的"试金石"，许多作曲家都是凭借着杰出的交响曲创作而获得音乐史中的崇高地位的。公认的杰出交响曲作曲家有莫扎特、贝多芬、勃拉姆斯、柴可夫斯基、德沃夏克、马勒、肖斯塔科维奇等。

（二）协奏曲

协奏曲是最古老的交响乐体裁之一。起初为一类乐器（主要为弦乐）与交响乐队协同演奏而成的音乐，后发展为一或两件独奏乐器和交响乐队协同演奏而成的音乐，已有400多年的历史。意大利作曲家维瓦尔第写有500多首协奏曲，为春夏秋冬四个季节而写的《四季》是早期小提琴协奏曲最著名的作品之一。何占豪、陈钢创作的小提琴协奏曲《梁祝》，以中国民间的梁山伯与祝英台的传说为题材，以小提琴独奏与交响乐队协同演奏的形式创作，运用奏鸣曲式构建，音乐曲调上借鉴了越剧和京剧的唱腔，小提琴演奏方面又借用了二胡的一些手法，被公认为将民族音乐素材交响化的成功范例。

（三）交响诗

由匈牙利钢琴家李斯特始创的单乐章交响音乐新体裁，产生于19世纪，作曲家试图在音乐中表达"诗的意境"，故名。交响诗通常会采用一部文学名著、一幅画甚至一种哲学思想作为题材，有着明确的内容表达。19世纪末，欧洲的民族乐派作曲家常常用交响诗来表达他们的民族精神和爱国思想。捷克作曲家斯梅塔纳的交响诗《我的祖国》就是这样一部作品，其第二乐章《沃尔塔瓦河》表现了流经捷克全境的大河，在全世界脍炙人口。

（四）交响舞曲

舞曲是艺术音乐重要的组成部分。无论是宫廷舞曲还是民间舞曲，都在艺术音乐中有着不可忽视的地位，而且以其通俗亲切、生活化的特点，受到广大人民的欢迎。小步舞曲、加沃特舞曲、圆舞曲都是常见的舞曲。奥地利的斯特劳斯家族写作了几百首维也纳风格的圆舞曲，以其热烈华丽的风格，领衔19世纪的欧洲社交舞台，如《蓝色多瑙河》《春之声圆舞曲》《维也纳森林的故事》都是家喻户晓的名作。

（五）交响进行曲

交响进行曲是艺术音乐中的特性乐曲，它来自军队进行曲。自17世纪以来进入贵

族宫廷和民间生活后，逐渐产生了适用于不同场合的各种类型，如战斗进行曲、土耳其进行曲、婚礼进行曲、葬礼进行曲和庆典进行曲等。门德尔松为莎士比亚戏剧《仲夏夜之梦》写的配乐中，有一首著名的《婚礼进行曲》，在各国新人婚礼中极受欢迎。老约翰·斯特劳斯的《拉德茨基进行曲》，展示了奥地利哈布斯堡王朝的威严气势，是维也纳每年新年音乐会的必演曲目。

五、交响乐曲赏析

（一）小提琴协奏曲——何占豪、陈钢作品《梁山伯与祝英台》

何占豪（1933—　　），作曲家。1950年，他考入浙江省文工团，先后当过演员和乐队队员，能演奏二胡和小提琴。1957年，他进入上海音乐学院进修班学习小提琴，学习期间，他和几位同学组成"小提琴民族学派小组"，探索小提琴作品创作和演奏上的民族风格问题。他与同学陈钢合作创作的小提琴协奏曲《梁山伯与祝英台》就是这种探索的成果。主要作品有交响诗《刘胡兰》《龙华塔》，弦乐四重奏《烈士日记》《过节》，越剧音乐《孔雀东南飞》，等等。

陈钢（1935—　　），作曲家。他从小跟随父亲陈歌辛学音乐，10岁跟随匈牙利钢琴家伐勒学钢琴。1949年，他参加中国人民解放军，后被调到南京部队前线歌舞团。1955年，他进入上海音乐学院作曲系学习，毕业后留校任教。他的作品主要是小提琴曲，除了与何占豪合作写的小提琴协奏曲《梁山伯与祝英台》外，还有《阳光照耀着塔什库尔干》《我爱祖国的台湾》《苗岭的早晨》《金色的炉台》等作品。

《梁山伯与祝英台》小提琴协奏曲是何占豪与陈钢就读于上海音乐学院时的作品，创作于1958年冬，翌年5月由俞丽拿担任小提琴独奏，上海音乐学院管弦乐队协奏，首演于上海并获得好评。这部富有戏剧性标题的协奏曲，取材于中国一个古老且家喻户晓、优美动人的民间传说——《梁山伯与祝英台》。相传，古时候有一女子名祝英台，女扮男装去杭州求学。在那里，她与善良、纯朴而家境贫寒的青年书生梁山伯同窗三载并建立了深挚的友情。当两人分别时，祝英台用各种美妙的比喻向梁山伯吐露内心蕴藏已久的情谊，老实本分的梁山伯却没有领悟。一年后，梁山伯得知祝英台是个女子，便立即向祝英台求婚。可是祝英台已被许配给一个豪门子弟——马太守之子马文才。由于得不到自由的婚姻，不久梁山伯就因过度悲伤绝望而病逝。祝英台得到这个不幸的消息后，来到梁山伯的坟墓前，向苍天发出对封建礼教的血泪控诉。然后梁山伯的坟墓突然裂开，祝英台毅然投入墓中。之后他们化成一对彩蝶，在花丛中飞舞，形影不离。

这部作品以浙江地区民间戏曲越剧中的曲调唱腔为素材，综合采用交响乐与我国民间戏曲音乐表现手法，依照剧情发展精心构思布局，采用奏鸣曲式结构，单乐章有小标题，深入而细腻地描绘了草桥结拜、梁祝相爱、英台抗婚、楼台相会、坟前化蝶的情感与意境。如今《梁山伯与祝英台》已飞进世界音乐之林，成为活跃在国际乐坛上的一只彩蝶。

（二）交响诗《红旗颂》

交响诗《红旗颂》是我国著名作曲家吕其明先生于1965年创作的作品。乐曲主要描绘了1949年10月1日，在中华人民共和国的开国大典上，天安门广场上升起第一面五星红旗时的振奋人心的场景。同时，也展现了所有中华儿女为之感动、为之欢腾的面貌，讴歌了在中国共产党的领导下，无数先烈为了祖国的革命事业视死如归的大无畏精神，表达了中华民族对祖国繁荣富强的美好前景的希望。同年5月，这部作品首演于"上海之春"音乐节。自此开始，其雄浑激荡、大气磅礴且细腻柔美、感人至深的旋律和音响，便时常回响在人们的耳畔，流淌于人们的内心。半个多世纪过去了，《红旗颂》仍然经久不衰，时常上演于国内外重大的音乐场合，它也被中华民族文化促进会评为"20世纪华人音乐经典"。可以说《红旗颂》勾勒出了每一位中华儿女心中的那幅关于五星红旗的图画，也奏响了每一位中华儿女心中的热爱和歌颂我们伟大祖国的旋律，更是激励着中华儿女们为实现中华民族伟大复兴这个宏伟目标去拼搏奋斗。

第十四章

千千音乐　呈于画面
——影视音乐

一、影视音乐基础

影视音乐广义是指电影、电视节目和网络视频产品等一切视听艺术产品，包括电视剧、广告、新闻、综艺娱乐、纪录专题、科教、访谈等所涉及的音乐。

（一）影视音乐相关概念

1. 影视音乐与纯音乐的关系

首先它们同属于音乐，影视音乐受到一定的约束，即受到影视作品的画面与内容的限制，而纯音乐表意独立，如图14-1所示。

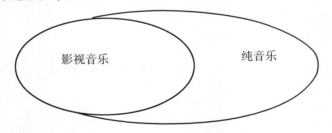

图 14-1　影视音乐与纯音乐的关系

2. 电影与电影艺术

电影是由活动照相术和幻灯放映术结合发展起来的一种现代艺术，是一门可以容纳戏剧、摄影、绘画、音乐、舞蹈等多种艺术的综合艺术，但它又具有独特的艺术特征。

电影艺术是以电影技术为手段，以画面和声音为媒介（视听艺术），在银幕上运动的时间和空间里创造形象，再现和反映生活的一门艺术。（《电影艺术词典》）

3. 默片与有声电影的诞生

19世纪末，在欧洲工业革命的基础上，现代科技不断进步，光学、电学、化学、生物学、机械学以及与此相关的学科都获得了长足的发展，在这样的社会背景下，电影应运而生。和其他艺术门类相比，电影艺术显得颇为年轻，是少数能知其起源年代的艺术种类。

1895年12月28日，在巴黎的一家咖啡馆，法国卢米埃尔兄弟用自己发明的集摄影、放映、洗印多种功能于一体的"活动电影机"，首次营业性地放映了自己的影片《工厂大门》《火车进站》《拆墙》《婴儿的午餐》《水浇园丁》等12部短片，人们第一次在另外一个地方看到了自己，感受到了逼真、运动的物体，于是这一天，也就成了默片（无声电影）的生日。

随后进入默片时代，没有对白，也没有解说，最先打破这种局面的是音乐，原因是其能掩盖机械噪声。1927年美国华纳公司推出的《爵士歌王》，此时录音技术诞生，使得电影变成了真正的视听艺术。

4. 默片时代的电影音乐与后来的影视音乐

默片时代的电影音乐其特点是大多为观众喜爱的流行音乐，但很随意，经常出现音乐与画面不相吻合的情况。后来形成了专业的创作团队出版电影伴奏乐谱，并根据情绪标明其是写景的、抒情的、雄壮的、悲伤的等。表现同一情绪的乐曲在不同影片中出现，这类现象在目前的电视节目制作中也经常出现，后来出现作曲家专门为某部影片谱曲，至今形成一个新的产业——影视音乐创作。

5. 中国电影音乐发展概述

（1）从默片到有声片的过渡时期（1905~1949）

最初形态是默片形式的戏曲片——用摄影机将舞台上的戏曲表演记录下来。

中国第一部电影拍摄的是谭鑫培在京剧《定军山》中的"请缨""舞刀""交锋"等片段的眼神、表情、动作的处理。（图14-2）"配乐"沿用好莱坞的"影院配乐"的做法，从形式到内容与好莱坞影片一脉相承。默片时期，中国没有形成自己的电影音乐。

图 14-2　谭鑫培《定军山》剧照

1931年3月，明星影片公司从国外购置有声电影全套机器，拍摄了中国第一部有声片《歌女红牡丹》（图14-3）。此后，有声片在中国逐渐兴起，而最先进入电影的声音元素也是音乐，随后是音效，最后是人物对白。

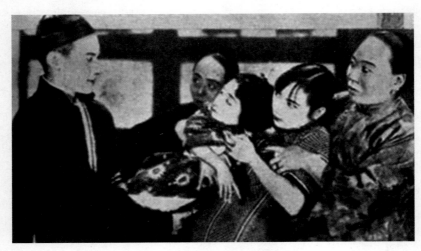

图 14-3　电影《歌女红牡丹》剧照

（2）歌曲成为电影音乐的主流时期

近代中国，歌曲占据了电影音乐中的重要位置。中国电影逐渐摆脱国外电影音乐形式的束缚，形成自己的音乐形式。例如：20世纪30年代抗战题材电影歌曲《毕业歌》《渔光曲》《天涯歌女》《马路天使》《铁蹄下的歌女》《义勇军进行曲》等。

此时期音乐在电影中多以插曲形式出现，由剧中人物唱出。众多的电影歌曲当中出现了主题歌的雏形。例如《桃李劫》中的《毕业歌》，在影片的开头和结尾两次出现，形成主题歌的勾连，提高了艺术表现力。当时的电影音乐的配乐方式多为用现成的音乐，总体上缺乏音乐的整体规划。自《风云儿女》片尾《义勇军进行曲》表达影片核心开始，电影音乐具有了主题歌的艺术表现功能。主题音乐的表现手段初露端倪。影片《小城之春》中三次出现共同的音乐素材，还因人物、情节的不同，以变奏形式出现，这是音乐贯穿手法的最初尝试。

（3）中华人民共和国成立后至"文革"前的电影音乐的成熟时期（1949~1966）

这一时期，一方面，新生的中国万象更新，艺术家满怀着热情讴歌社会主义的新中国；另一方面，社会变革使中国社会在制度、体系、审美心理上受到磨砺与阵痛。出现了《不夜城》《铁道游击队》《芦笙之恋》《柳堡的故事》《李时珍》《五朵金花》《刘三姐》《阿诗玛》《红色娘子军》《冰山上的来客》等电影作品。

此外，还有专业的电影音乐创作队伍的形成，如王云阶、雷振邦、刘炽、黄准等。原创性电影音乐的发展，由于有了成熟的电影音乐创作队伍，电影音乐逐渐摆脱"拼贴"的传统。主题音乐概念逐渐建立和成熟，即音乐开始有整体设计。而后，电影歌曲大丰收，如《小燕子》《弹起我心爱的土琵琶》《花儿为什么这样红》《阿哥阿妹情意长》《英雄赞歌》等。

1942年5月，毛泽东《在延安文艺座谈会上的讲话》提出"革命化、民族化、大众化"，使得电影音乐创作放弃中华人民共和国成立初期的以管弦乐为主的做法，开始挖掘民族化的元素，促进了电影音乐的民族化发展。

（4）"文革"十年电影音乐的荒芜时期

1967年5月31日，《人民日报》发表社论《革命文艺的优秀样板》，将京剧《红灯记》《智取威虎山》《沙家浜》《海港》《奇袭白虎团》，芭蕾舞剧《红色娘子军》《白毛女》和交响音乐《沙家浜》正式命名为"革命样板戏"。该时期这八个样板戏被改编成电影。

在政治的影响下，这一时期电影音乐已经被简单化和符号化。例如《解放区的天》《三大纪律八项注意》《国际歌》《运动员进行曲》《东方红》等。

（5）"文革"结束至1985年的电影音乐大步发展时期（1976~1985）

1976~1985年，电影音乐开始全面回复并有所发展。党的十一届三中全会提出"解放思想、实事求是"，电影音乐开始关注更多的人文关怀。1982年，"文革"后第一批正规音乐院校毕业生开始发挥力量，参与影视音乐的创作，提高影视音乐中器乐所占比重，使影视音乐整体创作水平提高。例如电影《少林寺》插曲《牧羊曲》、电影《城南旧事》插曲《送别》、电影《凤凰琴》插曲《迎着天上的红日头》等。

（6）电影音乐迎来繁荣时期（1985至今）

这一时期，电影音乐的创作人员不仅有来自电影厂的专职电影音乐创作者，还有来自各音乐单位的创作个人。多元化的音乐元素是新时期电影发展的必然。

二、影视中的音乐

（一）音乐与画面

1. 音乐与画面的关系

（1）画内音乐

画内音乐又称有源音乐或客观音乐，它是在画面内可以看得到声音来源的音乐。画

内音乐具有写实性和真实性。

（2）画外音乐

画外音乐在电影中是最常见的，是指在画面上看不到声音来源的音乐，主要体现作者的主观创作思想、观点和创作风格，同时也刻画剧中人物的内心世界，所以画外音乐又称主观音乐或写意性音乐等。

（3）画内音乐与画外音乐之间的转换

在影视音乐的配置中，画内音乐和画外音乐各自发挥着自己的作用，但也经常结合在一起使用，将写实和写意的手法转换使用，会使音乐和画面的关系更和谐，人物的情绪发展更加自然流畅，画面的情感色彩更为浓重。

2. 音乐与画面的处理形式

（1）音画同步

音画同步又称音画合一，是最常见的一种音画关系，主要是指音乐的形象和影视作品画面的视像相吻合一致，处于同一种运动节奏中，或表现同一种情绪、情调。音画同步的方式大大增强了影视作品画面的逼真性和感染力。强调音乐与影视作品画面内容保持一致，是音画同步的最大特点。

（2）音画平行

音画平行是指音乐的听觉形象和影视作品画面的视觉形象相互独立，两者呈平行的发展关系。音乐与画面相对独立，在新的基础上求得统一和完整，给观众更多想象的空间。音画平行突出了音乐的功能，使音乐独立出来成为影视作品中的一种艺术元素。

（3）音画对位

音画对位指的是音乐与画面各自独立，具有某种对抗性，分头并进而又殊途同归，从不同方面丰富画面的含义，形成对立统一的辩证关系。

（4）音画对立

音画对立是指音乐与画面的内容完全相反，音乐和画面形成极大的反差给影视作品带来深刻的含义，让观众产生强烈的震撼，引发更多的思考，从而达到强烈特殊的艺术效果。

（二）声画关系

声画统一（又称声画同步）主要是指音乐形象与画面形象统一在一起，在情绪上、气氛上、内容上都达到一致。广义上包括更广、更深的含义，从整部作品来看是指音乐作品的内容、时代、民族、地方风格相统一。

（三）影视音乐的主要功能

①烘托作用：音乐用于渲染烘托画面情绪及气氛。

②刻画作用：音乐用于塑造人物形象，表现人物思想感情、心理变化，体现潜台词等。

③剧作功能：音乐参与影片的情节发展，成为影片不可或缺的组成部分，刻画人物内心矛盾，表现外部冲突（符号）。

④背景气氛作用：音乐以特定的音调、乐器音色、风格在影片中表现时代、民族、地域等基调。

⑤结构贯穿作用：音乐以反复的手法出现，在情节发展过程中起着纽带的作用，前后贯穿影片。

（四）影视音乐表现手法

音乐是抽象的、模糊的、表情的，在模糊中概括、凝练一种意象、形象、气氛或思想情感。影视音乐的表现手法有旋律、节奏、音色、速度、力度、调式、和声、织体、曲式等。

1. 旋律与影视作品的关系

①旋律重复：强调突出，引起注意。

②旋律跳进：情绪激荡，产生较大的力度变化。

③旋律级进：推动或衰退。

④旋律向上：情绪兴奋、高涨。

⑤旋律向下：情绪放松、低落。

⑥旋律环绕：情绪委婉细腻、亲切柔和，女性化。

2. 音色与影视作品的关系

在影视作品中，音色会产生视觉色彩感，如弦乐器代表着暖色调、木管乐代表着冷色调、铜管乐代表着热烈的感觉。乐器的特殊色彩性和乐器的组合形成了不同的民族地方色彩。

3. 节奏与影视作品的关系

在影视作品中，节奏的合理运用对于渲染气氛以及影视作品风格的形成具有重要意义。例如电影《让子弹飞》《花样年华》等的配乐。

不同节奏的组合作用会使旋律更具色彩性，所以同一旋律可以改变节奏、节拍来配置不同的画面情绪。改变节奏进行变奏是一种常用的手法。

一种节奏的重复称为节奏型，常用的节奏型还可暗示出音乐的情绪，表现出音乐内容的某种节奏形态，如连续的十六分音符表现出流动或紧张；连续的符点音符表现出一种铿锵或急促；连续的前十六分或后十六分音符，又可表现出如马蹄疾驰般的奔腾与跃动。

4. 调式与影视作品的关系

在影视作品中，音乐调式不仅要映衬作品的时代性和地域性，同时也映衬影视作品的主题情绪。

三、著名影视音乐作曲家及其代表作品

（一）赵季平及其代表作品

1. 赵季平简介

赵季平，1945年8月出生于甘肃平凉，中国作曲家，毕业于西安音乐学院。

1970年，他被分配至陕西戏曲研究院工作。1978年，他进入中央音乐学院进修。1979年，他创作了管弦乐作品《陕南素描》。1984年，他为陈凯歌执导的首部电影《黄土地》作曲，由此开始影视音乐创作。1987年，他为《红高粱》创作的电影音乐获得第8届中国电影金鸡奖最佳音乐奖。1991年，他任陕西省歌舞剧院院长。1995年，他作为亚洲代表参加第二届国际电影音乐节；同年，他在刘镇伟执导的《大话西游》系列电影中担任配乐。1996年，他凭借古装剧《水浒传》的配乐获得第16届中国电视剧飞天奖最佳音乐奖。2000年，由他创作的交响乐作品《太阳鸟》《霸王别姬》在柏林森林音乐会中演出；同年，由他创作的影视配乐《嫂娘》获得第18届中国电视金鹰奖最佳音乐奖。2001年，他为郭宝昌执导的家族剧《大宅门》配乐。2004年，他当选陕西省文联主席。2008年，他就任西安音乐学院院长。2009年，他当选中国音乐家协会第七届主席。2010年2月，他被评选为陕西最具文化影响力人物。2013年12月21日，他获得第九届中国金唱片奖。2015年，他当选中国音乐家协会名誉主席。2017年，由他创作的《第一小提琴协奏曲》在国家大剧院首演。2019年，由其创作的《风雅颂之交响》在陕西首演。

2. 赵季平影视音乐代表作品

（1）《霸王别姬》剧情简介及音乐鉴赏

电影《霸王别姬》于1993年上映，原著李碧华，编剧芦苇，导演陈凯歌，作曲赵季平。影片讲述了以小豆子这个人物为主的一代梨园艺人的辛酸血泪史。整部电影的年代跨度很大，从民国初期北洋军阀统治时期到20世纪70年代末以后，是一部横跨了半个多

世纪的近代历史。《霸王别姬》以其深厚的文化底蕴和高超的艺术功力，使中国电影第一次问鼎法国第46届戛纳电影节的"金棕榈"奖，还获得了美国金球奖最佳外语片奖。

电影采用的是倒叙的手法，其中运用的音乐非常精彩，它们突出人物性格，渲染影片气氛，调动观者情绪。

片头是程蝶衣和段小楼在"文革"之后阔别二十多年的再次合作，音乐非常短小，但是相当精致。在"锵……"的京剧鼓点尖锐的节奏下，弦乐器演奏出一段忧郁的音乐，低沉悠长的弦乐和京剧的韵味交织在一起，开始讲述一个充满历史沧桑的故事。

程蝶衣童年的音乐先是由一个强烈的重音开始奏响，随着而来的是低沉有力的鼓声，震撼着人们的心灵。之后弦乐器引出了一种类似抖空竹的音色，给人一种莫名的压抑感，京剧的音乐响起，由慢而快地演奏着，仿佛暗示着程蝶衣一生与戏剧无法分割的孽缘。结尾的乐句凄惨哀婉，渲染出悲凉的气氛。

从主人公小豆子和小石头第一次合唱开始，电影切入了主题，正是这一唱，招来了张公公，招来了袁世卿，招来了小豆子悲哀的一生。

剧中人物各自有着代表性的音乐，如袁四爷的标志性音乐是轻言细语、分外妖娆的月琴；小豆子和小石头的标志性音乐是弦乐和箫，通过这两种乐器的对答或独奏，演示着两人关系的变化。

当电影画面进入后段，段小楼用语言保护了自己却直接导致了程蝶衣对京剧、对霸王的迷恋轰然破碎，以及菊仙穿着结婚时的大红礼服上吊自杀。这时的背景音乐是用钢琴伴奏京剧唱段，当亲情、友情、爱情，所有的一切都被摧残、被扭曲后，配合的音乐也成了烘托气氛的最佳手段。

电影结束时，在空旷的体育馆里，程蝶衣和段小楼最后一次合作《霸王别姬》。当久别重逢的程蝶衣和段小楼再唱《霸王别姬》时，程蝶衣拔剑自刎的一刹那，音乐用的是京剧中虞姬自刎的选段，电影达到了最高潮。音乐没有用大型的乐队来整体刻画，而只是用一把京胡来渲染这个场面，一方面突出电影的民族性，另一方面是为了表现程蝶衣对艺术人生执着的迷恋，他的一生如同戏中的虞姬一样，从一而终，为戏而生，为戏而死。

（2）《大宅门》剧情简介及音乐鉴赏

《大宅门》是由中央电视台影视部、无锡中视股份公司联合出品的家族剧，由郭宝昌执导，赵季平作曲。该剧讲述了中国百年老字号"百草厅"药铺的兴衰史及医药世家白府三代人的恩恩怨怨。

《大宅门》作为一部以历史和京城文化为题材的电视连续剧，是与京剧音乐无法割裂的。它与其他的电视剧最大的不同就是所有插曲和主题曲都是以京剧曲牌为主旋律。音乐具有很强的地域性、民族性和时间性。

《大宅门》的音乐主要有两部分，一部分是纯音乐，另一部分是作为背景音乐的京剧打击乐，要的就是京腔京韵。赵季平说："我是从民族民间音乐创作中走出来的，我认为中国音乐的创作应该致力于发扬民族的东西，这是一个指向。"因此，《大宅门》的音乐大量运用了京剧曲牌和京剧打击乐，而这浓烈、醇厚的京腔、京韵也正是电视剧《大宅门》音乐的一大艺术风格。可以说民族化和地域化风格是这部电视剧音乐的一大特征。

（二）谭盾及其代表作品

1. 谭盾简介

谭盾，1957年8月18日出生于湖南长沙茅冲，美籍华裔，作曲家、指挥家。1979年，他创作了第一部交响乐作品《离骚》。1983年，他以交响曲《风雅颂》赢得国际作曲大奖。1989年，他发布了以自制乐器演奏的作品《九歌》，于翌年发行首张专辑《九歌》。1993年，他发行了专辑《六月雪》。1995年，他成为慕尼黑国际音乐戏剧比赛评委。1997年，他为香港回归创作《天·地·人》，并发行专辑《鬼戏》。1999年，他凭歌剧《马可波罗》获得格威文美尔作曲大奖。2001年，他获得第73届奥斯卡金像奖最佳原创音乐奖（《卧虎藏龙》）。2002年，他获第44届格莱美奖四项提名，最终获得最佳电影原创音乐专辑奖（《卧虎藏龙》）。2006年，他发行了电影原声音乐专辑《夜宴》。

2008年，他为北京奥运会创作徽标Logo音乐和颁奖音乐。2010年，他担任中国上海世博会全球文化大使，并为上海世博会创作中英文主题曲。2011年，他入选中华人民共和国国务院新闻办公室筹拍的《中国国家形象片之人物篇》。同年，他发行了专辑《武侠三部曲》，并开启武侠三部曲全球巡演。2012年，他获俄罗斯肖斯塔科维奇音乐奖。2016年，他为上海迪士尼谱写原创交响乐《点亮心中奇梦》，并在德国举办"谭盾音乐周"。2017年，他获威尼斯双年展金狮奖。2018年12月21日，他被任命为美国巴德音乐学院院长。

2. 谭盾影视音乐代表作品——《卧虎藏龙》

电影《卧虎藏龙》于2000年上映，改编自民国时期的一部武侠小说，导演李安，作曲谭盾。《卧虎藏龙》是一部充满文人气息的武侠片，荣获第20届香港电影金像奖最佳

影片、最佳导演等8项大奖，第37届台湾电影金马奖最佳影片、最佳动作指导等奖项，第73届奥斯卡最佳外语片、最佳摄影、最佳艺术指导、最佳原创音乐4项金像奖，英国电影与艺术学院奖，多伦多国际电影展奖等诸多电影奖项。

电影开始，疲惫的大侠李慕白牵着白马从远处走来。片头音乐是一个比较短的中国旋律因素，营造出充满中国民族神韵的意境。由马友友演奏的大提琴主奏出电影的主题音乐《卧虎藏龙》，大提琴和其他乐器共同筑起一个和刀光剑影隔绝、与自然风光和爱情主题交相辉映的纯粹音乐世界。这个主题音乐贯穿整部电影，是电影中最重要的音乐部分。

俞秀莲第一次见到玉娇龙，所用的背景音乐是由巴乌吹奏出的，旋律优美流畅，似乎是玉娇龙的象征。之后的一些武打场面的配乐尤为精致。俞秀莲和玉娇龙在紧张密集的鼓点中飞檐走壁，这段打斗音乐用的是中国传统打击乐器，体现出外松内紧的音乐情绪。谭盾吸收了中国戏曲打斗中的伴奏，用鼓声来伴奏场景。在这里，视觉和听觉紧密交融，扣人心弦。

电影结尾的音乐可分为两段：第一段音乐开始时激烈紧张，随后大提琴缓缓地进入，并与交响乐队共同演绎出一种空灵的意境；第二段音乐是由大提琴先开始，流露出悲伤的情绪。两段音乐将画面刻画得淋漓尽致，表现出人物对于人生的不同感悟。

主题曲《月光爱人》出现在片尾，马友友细腻幽深、哀而不伤的演奏风格配合李玟充满张力和性感的婉约式唱腔，配合影片中含蓄的爱情，可谓相得益彰。西洋现代化的大提琴结合中国民族乐器二胡及西洋管弦乐器等，充分展示了东方音乐的魅力。

《卧虎藏龙》虽然是一部中国武侠片，但在音乐创作和风格演绎上，中西元素多元而丰富，其中大部分音乐旋律单纯朴素，和声简单精致，配器清淡。承担主要旋律演奏任务并多次出现的是大提琴，由大提琴苍凉而悠长的音色所演绎出的音乐具有浓郁清新的东方色彩。整部音乐没有用大型的华丽的交响乐队，而是用大提琴主奏，糅合许多中国民族乐器，如竹笛、二胡、琵琶、鼓、钟等共同演绎，以中西合璧的方式将中国的民族音乐表现得尤其鲜明。

《卧虎藏龙》的电影配乐荣获世界各类奖项，包括第73届奥斯卡最佳原创音乐奖、比利时佛兰德原创音乐奖、第53届英国电影学院颁奖礼"安东尼亚斯基夫音乐奖"、第44届美国格莱美音乐奖"最佳影视原创音乐唱片奖"。谭盾将西方作曲技术和中国民族风格融合到一起，达到了新的艺术高度。

（三）三宝及其代表作品

1. 三宝简介

三宝，本名那日松，1968年6月5日出生于内蒙古自治区呼和浩特市，祖籍内蒙古科尔沁左翼中旗，音乐制作人、曲作者、演奏指挥者，毕业于中央音乐学院。

1986年，他创作了个人第一首流行音乐作品《失去的温暖》。1989年，他为北京亚运会创作了歌曲《亚运之光》。1995年，他创作的歌曲《我不想再次被情伤》获香港电台第一季度十大金曲第一名。1996年，他在香港艺术节演奏了自己的系列音乐作品，自费录制成专辑《归》。1997年，他正式成为自由音乐人。2000年，他与张艺谋合作完成申奥宣传片的音乐制作。2001年，他在北京世纪剧院举办了首次个人影视音乐作品音乐会并亲自指挥，随后创作了歌曲《不见不散》和《暗香》。2004年，他在北京举办"直接影响——三宝个人作品音乐会"。2005年，他担任原创音乐剧《金沙》总导演和作曲。2007年，他担任音乐剧《蝶》音乐总监。

2012年，他在厦门国际会议中心音乐厅举办"直接影响——三宝影视作品音乐会"，并亲自指挥厦门爱乐乐团。2013年，由他作曲的《钢的琴》获得"文华奖"音乐创作奖。2014年，由他作曲的原创音乐剧《王二的长征》在保利剧院上演；随后他负责作曲的音乐剧《聂小倩与宁采臣》在全国举行巡演。2016年，由他作曲的原创音乐剧《虎门销烟》在珠海琴台大剧院举行首演。2018年，他参加录制的央视直播类音乐知识普及节目《音乐公开课》在中央电视台音乐频道播出。2020年，《三宝音乐剧精选集》上线发行。

2. 三宝影视音乐代表作品

（1）《金粉世家》剧情简介及音乐

《金粉世家》是由李大为执导的民国爱情剧。该剧根据张恨水的同名小说改编，讲述了20世纪20年代，北洋军阀内阁总理之子金燕西和清贫女子冷清秋之间的爱情故事。

电视剧《金粉世家》的配乐是由三宝创作的，主题曲《暗香》是一首具有古典音乐思维的流行歌曲，结构自由，但形散而神不散，歌曲旋律如诗缠绕，通俗易唱，而配器恢弘大气，具有交响思维，是一首交响性与通俗性完美结合的流行佳作。在音乐表现形式上，大提琴与电吉他、架子鼓等乐器的运用，弦乐与电子音的碰撞、丰富的和声，无不彰显出古典与流行元素的巧妙结合。在内在思想情感上，传统古典文化的雄浑悲壮以流行歌词的形式轻松表达，如"暗香"一般，在不经意间悄然流传，这亦是古典与流行结合的巧妙之处。

《暗香》作为影视音乐作品有其独特之处，它是影视综合艺术的有机组成部分，其与影视作品本身的意境和内容有着不可分割的联系。《金粉世家》这部电视剧想要表达的内容非常丰富，既有乱世里国家和个人的命运之动荡和不可捉摸，有一抹人生注定是一场悲剧的沉重底色，又在悲剧中蕴藏着积极和重生的美好力量。这些强烈的情感冲击与对比，三宝运用不同乐器的碰撞和旋律的起伏、和声的交织进行了表现。三宝将音乐融于剧情，旋律与内容丝丝入扣，给观众以极大的震撼。

（2）《我的父亲母亲》剧情简介及音乐

《我的父亲母亲》是由张艺谋执导的一部爱情片。该片根据鲍十的小说《纪念》改编，讲述了母亲招娣与父亲骆长余相知、相爱、分离，最终相守一生的故事。

电影采用的是画外音的形式，在现实部分没有运用音乐，但在回忆部分运用了大量音乐，音乐响起时，父亲坐马车来到村里，村里最漂亮的女子（母亲）看到父亲后，便对父亲一见钟情，这一段音乐，悠扬悦耳平静，暗示着两人的感情已经有了萌芽，也衬托出了母亲的娇羞与懵懂；音乐响起时，画面是母亲往工地派饭，父亲天天吃，音乐空旷柔和，柔和的音乐和母亲期盼的眼神，表现出了母亲对父亲的关爱与爱慕；音乐响起时，画面是学校已经盖好，母亲在一阵阵读书声中望着学校发呆，音乐浅浅淡淡，配着母亲发呆的画面，塑造出一种含蓄与内敛的样子，渲染了情绪，仿佛父亲的声音拨动了母亲的心弦；音乐响起时，母亲为了和父亲相遇，在放学的路上等他，音乐缓缓流淌，仿佛那一刻我们就是母亲，有着她那样的紧张感；音乐响起时，父亲和母亲终于邂逅，母亲浅浅一笑，父亲微微点头，音乐渐强，悠扬婉转，暗示着他们的爱情有了萌芽。

第十五章

声临其境　声入人心
——音乐剧

　　音乐剧在百余年的发展历史中，除了最初孕育阶段之外，它的发展、兴旺与风靡整个欧美大陆，几乎贯穿了20世纪的大部分时段。音乐剧的巨大魔力，令全球不同肤色、不同国度、不同文化背景和宗教信仰的观众为之着迷，为之倾倒。

　　美国纽约百老汇街是举世闻名的音乐剧文化创演中心和产业中心，每年吸引着来自世界各国数以百万计的观众，同时又是各国音乐剧从业者心驰神往的地方。在纽约百老汇常年有音乐剧名著的演出，并不断推出新的作品，百老汇音乐剧团在世界各地巡回演出，掀起一浪高过一浪的音乐剧狂潮，使音乐剧成为令人瞩目的文化消费热点和经济增长点之一。

　　同时，全球许多国家和地区也组建了自己的音乐剧团，这些剧团不仅排演欧美音乐剧，还积极创演本土的音乐剧，培育自己的音乐剧观众和音乐剧市场，发展本国的音乐剧产业，并且同样取得了很好的社会效益和可观的经济效益。中国的原创音乐剧始于20世纪的80年代初，随着改革开放和市场经济的蓬勃发展，中国音乐剧逐步探索符合中国特色的发展道路，创作了一批有代表性的作品，如《芳草心》《四毛英雄传》《夜半歌魂》《雪狼湖》等。

　　音乐剧艺术在百余年的发展过程中，造就了一代又一代举世闻名的剧作大师、作曲大师、舞蹈大师、表演艺术大师、舞美设计大师和制作大师，他们在获得了崇高荣誉，接受千万"追星族"景仰的同时，奇迹般地成为百万富翁、千万富翁乃至亿万富翁。

　　不仅如此，音乐剧作为20世纪一种独特的文化现象，承载着丰富深刻的人文内涵，从最本真的意义上实现了寓教于乐。在那些最受欢迎的音乐剧作品中，人们听到了人的

命运、人生的价值、人的生存状态、人的尊严和普通的道德准则等，更重要的是，音乐剧在表现这些主题时用了最生动、最感人、最彻底的艺术表现手段，而且有一种乐观、豁达、积极向上的精神状态相伴随，用一种幽默、潇洒的心态运化其间，从中洋溢着一股热烈的青春气息和活泼的生命活力。它给人们树立了一个个充满朝气、正直无私、极具魅力的形象，强烈地感染着每一个人，使人们在不知不觉中被它征服。因此，音乐剧在20世纪的舞台上塑造了一种开放、乐观、幽默的人格类型，对当代青年的性格陶冶和人格魅力的培养等产生了巨大而深远的影响。

一、音乐剧的定义

音乐剧是一种舞台艺术形式，结合了歌唱、对白、表演、舞蹈等艺术形式。通过歌曲、台词、音乐、肢体动作等的紧密结合，把故事情节以及其中所蕴含的情感表现出来。虽然音乐剧和歌剧、舞剧、话剧等舞台表演形式有相似之处，但它的独特之处在于，它对歌曲、对白、肢体动作、表演等因素给予同样的重视。音乐剧在全世界各地都有上演，其中演出最频繁的地方是美国纽约市的百老汇街和英国的伦敦西区。

二、音乐剧的发展历史

在17～18世纪的欧洲，音乐成了人们用来表达思想和感情的有力工具。在欧洲，各种各样的音乐都得以茂盛发展，出现了清唱剧和歌剧。但华丽或庄严的歌剧或清唱剧并不能完全满足观众，于是出现了被称为"居于杂耍和歌剧中间"的艺术形式。历史上第一部"音乐剧"是约翰·凯的《乞丐的歌剧》，首演于1728年伦敦，当时被称为"民间歌剧"，它采用了当时流传甚广的歌曲作为穿插故事情节的主线。

关于音乐剧的起源，国内外说法甚多。一说认为其源于欧洲19世纪古典歌剧，另一说认为其源于美国本土的由乡村歌曲、黑人灵歌与爵士音乐和流行歌舞拼装而成的歌舞杂耍，再一说其源于19世纪末英国的"音乐滑稽剧"和"音乐喜剧"。还有一种"综合起源说"，认为音乐剧不可能仅从单一的文化源流中生成，它是一种极为复杂的文化现象，是从多种文化成分中吸取养料来构筑自己的艺术血肉的，因此它的形式来源必然是多元化的。音乐剧发展的历史实际情况也是如此。

三、音乐剧的分类

1. 百老汇音乐剧

像"好莱坞"与美国电影的关系一样，一提起"百老汇"人们便会很自然地想到美国戏剧。百老汇是纽约市曼哈顿区的一条大街的名称。在这条大街的中段一直是美国商

业性戏剧娱乐的中心，因此"百老汇"就成为美国戏剧活动的代名词了。

百老汇曾经有着非常辉煌的历史，这是与美国商业音乐剧的历史密切相联系的。百老汇音乐剧的前身是黑人游艺表演、滑稽剧、歌舞杂剧等，多受爵士乐、摇摆乐的影响，其舞蹈有独创的百老汇风格。1904年，比特尔·琼斯明确了音乐剧的概念，真正有代表性的剧目是1927年的《演出船》，它综合地把歌曲、舞蹈和故事情节、话剧表演结合起来。可以说，是音乐剧把美国风格的爵士乐和与爵士乐配合得摇摆性很强的舞蹈成功地结合在一起。《俄克拉荷马》《西区故事》《歌舞线上》都是在百老汇相继走红的重要音乐剧剧目。此外在百老汇经年不衰的音乐剧还有《歌剧魅影》《悲惨世界》《西贡小姐》《猫》等。

2. 黑人音乐剧

音乐剧的表现手段从以欧洲为主移向以美国为主，就是因为黑人的褴褛时代爵士乐、灵魂音乐、游吟和忧伤蓝调的流行。后来的摇摆乐也有强烈的黑人音乐背景。著名的黑人音乐剧包括《演出船》《波吉和贝丝》《天空小屋》《圣路易斯的女人》《花之房》《牙买加》等。

3. 伦敦西区音乐剧

自19世纪60年代起，伦敦西区的音乐剧创作表演急起直追，不时发起向百老汇的冲锋，"音乐剧中心"百老汇受到严峻的和强烈的震撼。伦敦西区音乐剧更多地受歌剧和轻歌剧的影响。英国音乐剧的发展很少在舞蹈方面做特别突出的改进，这里的艺术形式是把歌剧、轻歌剧的传统以及音乐喜剧的传统与爵士乐、踢踏舞和芭蕾舞进行一定程度的结合。

4. 世界其他国家音乐剧

其他英语国家创作的音乐剧，在百老汇和伦敦西区通常能得到较好的认同，例如澳大利亚、加拿大、南非等国家的音乐剧。欧洲大陆国家所创作的广受欢迎的音乐剧，包括如德国的《路德维希二世》，奥地利的《吸血鬼之舞》《伊丽莎白》《莫扎特》《丽贝卡》，捷克的《吸血鬼德古拉》，法国的《巴黎圣母院》《悲惨世界》《罗密欧与朱丽叶》《小王子》等。日本用游戏、动漫故事创作的本土化音乐剧，例如《魔女宅急便》《网球王子》《美少女战士》《樱花大战》等，也获得长期公演。韩国、荷兰、意大利、瑞典、墨西哥、巴西、阿根廷、俄罗斯、土耳其、中国等国家，音乐剧也在逐步发展中。其中，张学友主演的中国音乐剧《雪狼湖》在亚太地区深受欢迎，产生巨大影响。

四、中国原创音乐剧《雪狼湖》

《雪狼湖》是张学友于1997年推出的音乐剧。在他的歌唱事业经历过了20世纪80年代末的低谷、90年代《吻别》《祝福》的辉煌后，他决定发展新的道路，于是《雪狼湖》诞生了。其中的《不老的传说》已是学友的绝对经典歌曲，"真爱，总会是永远"这句歌词更是深深打动歌迷的心，《爱是永恒》为他夺得年度颁奖礼6项大奖，同年《不老的传说》获IFPI香港唱片销量大奖，音乐讲述只要相信便看得见飘雪停泊的梦乡，流传的神话铺展在那湖水的中央，荡漾一段美丽伤感的爱情。而经过宝丽金公司的网上调查，最受歌迷欢迎的是《原来只要共你活一天》，这首歌以其表达的对天长地久爱情的渴望与留不住心上人的哀伤成为歌迷的最爱，其他有《怎么舍得你》与《抱雪》，张学友、许慧欣深情演唱的《流星下的愿》，陈洁仪演唱的《一等再等》等曲目，也极受大家的喜爱。

《雪狼湖》的首演获得了成功，开创了香港音乐剧的先河，它豪华的场景、动人的故事和演员精彩的表演给每一个人都留下了极深的印象。1997年5月9日，《雪狼湖》圆满闭幕，共演出42场。之后又在新加坡等地演出，赢得巨大反响。1997年11月，《雪狼湖》歌曲全辑推出，分第一幕与第二幕，收录32首歌曲，为这个故事画上了句号。

五、世界著名音乐剧

（一）《猫》

《猫》是以英国诗人托马斯·斯特恩斯·艾略特创作于1939年的诗集《擅长装扮的老猫经》为基础，选用或节选了少量艾略特的其他诗作综合而成的。

《猫》的曲作者安德鲁·劳埃德·韦伯是当今世界音乐剧作曲家中的顶尖人物，他是一位音乐奇才，他的音乐旋律优美动听，节奏震撼人心，音乐织体丰满而富有个性，时代特征十分强烈。

《猫》的导演屈瑞弗尔·纳恩是位优秀的艺术家，舞蹈编导吉里安·林恩曾在英国皇家芭蕾舞团任主要演员，专门去美国学习过爵士舞，他为充满律动的音乐编导了一段段充满生气和感染力的舞蹈，在整个演出中掀起一阵又一阵的热浪，一段长达十几分钟的"杰里科舞会"的舞蹈，令观众如痴如狂。

这样一部轰动世界的音乐剧，居然没有一个完整的故事情节，它为观众展现了一个现代寓言，一个猫的世界。在这个世界中，有神秘的猫、迷人的猫、爱恶作剧的猫、老学究一样的猫，还有浪漫的猫、歇斯底里的猫、虚情假意的猫、好吃懒做的猫、官僚政

客一样的猫……林林总总，形形色色，应有尽有，借猫表现人类的众生相，从一个奇特的角度吸引着世界各地的观众。

《猫》剧于1981年5月在位于伦敦的新伦敦剧院上演，1982年在纽约百老汇的冬园剧院上演，演出无愧于冬园剧院的座右铭——只演"有永恒生命力的戏"，是当代最成功的音乐剧之一。《猫》是百老汇历史上连续上演时间最长的作品之一。

《猫》剧的成功有许多原因，首先韦伯的音乐和艾略特的诗吸引了观众，除此之外，《猫》剧特殊的视觉效果也大大吸引了观众，剧中使用了3 100多种道具、250多套服装。在任何一个座位上，观众都能以自己的角度看到舞台上的表演。

（二）《歌剧魅影》

《歌剧魅影》，又名《剧院魅影》《歌剧院幽灵》，是音乐剧大师安德鲁·劳埃德·韦伯的代表作之一，以精彩的音乐、浪漫的剧情、完美的舞蹈，成为音乐剧中永恒的佳作。它改编自法国作家勒鲁的同名歌德式爱情小说。

在巴黎的一家歌剧院里，怪事频繁地发生，原来的首席女主角险些被砸死，剧院里出现了一个令人毛骨悚然的虚幻男声。这个声音来自住在剧院地下迷宫的"幽灵"，他爱上了女演员克丽斯汀，暗中教她唱歌，帮她获得女主角的位置，而克丽斯汀却爱着拉乌尔，由此引起了嫉妒、追逐、谋杀等一系列情节。而最终"幽灵"发现自己对克丽斯汀的爱已经超过了个人的占有欲，于是不再纠缠克丽斯汀，只留下披风和面具，独自消失在昏暗的地下迷宫。

（三）《悲惨世界》

《悲惨世界》是由法国音乐剧作曲家克劳德-米歇尔·勋伯格和阿兰·鲍伯利共同创作的一部音乐剧，该剧于1980年在法国巴黎首次公演。1982年英国音乐剧监制卡梅隆·麦金托什开始制作英文版本，并由赫伯特·克雷茨默填写英文版歌词，并于1985年在伦敦巴比肯艺术中心首演，此后，英文版歌词已成为该剧的官方版本，曾被翻译成超过22种语言在世界各地演出。

1987年，英语版《悲惨世界》在百老汇登台，斩获了包括最佳音乐剧在内的8项托尼奖。《悲惨世界》曾被英国BBC电台第二台的听众选为"全国第一不可或缺的音乐剧"。2005年10月8日，该剧在伦敦皇后剧场庆祝首演20周年，在上映前便已经预订演出至2007年1月6日，取代了安德鲁·洛伊·韦伯的《猫》，成为伦敦西区上演年期最长的音乐剧。

第十六章 聆听歌剧精粹 感受歌剧魅力
——中西歌剧

一、歌剧基础知识

（一）歌剧的定义

歌剧是将音乐（声乐与器乐）、戏剧（剧本与表演）、文学（诗歌）、舞蹈（民间舞与芭蕾舞）、舞台美术等融为一体的综合性艺术，通常由咏叹调、宣叙调、重唱、合唱、序曲、间奏曲、舞蹈场面（有时也用说白和朗诵）等组成。

（二）歌剧的基本形式和题材类型

一般来说，歌剧有两种基本形式，一种是以完全歌唱和器乐不断发展为基础的歌剧，另一种是以对白和音乐段落相交替为基础的歌剧。歌剧的体裁根据其特性，可分为正歌剧、大歌剧、抒情歌剧、喜歌剧、轻歌剧、乐剧等不同类型。歌剧的声乐部分由咏叹调、宣叙调，各种重唱、合唱等组成；器乐部分由乐队序曲、间奏曲、舞曲等组成。剧本体裁有历史、宗教、现实等方面，多以爱情故事为线索贯穿于其中。戏剧结构大部分分为"幕""场"，一般"幕"和"场"各有其独特的功能和作用。

（三）歌剧中的音乐

1. 歌剧中的声乐部分

（1）咏叹调

咏叹调是歌剧中主角们抒发感情的主要唱段，它们的音乐很好听，具有动人的旋律线条和较明确的曲式结构，富于歌唱性，能表现歌唱家的声乐技巧，因而经常也会在音乐会上演唱，如《蝴蝶夫人》中的咏叹调《晴朗的一天》、《茶花女》中的咏叹调《为什么我的心这么激动》、《塞尔维亚的理发师》中的咏叹调《我的心里有一个声音》

等。有些著名的咏叹调已脱离了歌剧的范畴，在大众中广泛传唱。

（2）宣叙调

宣叙调是开展剧情的段落，故事往往就在宣叙调里进行，这时角色有较多对话，这种段落不适宜歌唱性太强，就用了半说半唱的方式。欧洲歌剧早期的宣叙调称为"干宣叙调"，往往是用古钢琴弹奏一个和弦给一个调，歌者就在这个调里用许多同音反复的道白来叙述。宣叙调在歌剧中不仅可以起到连接与转换场面、营造戏剧高潮的作用，而且可以表现人物性格间的冲突、故事情节的开展等。

（3）重唱

重唱就是几个不同的角色按照角色各自特定的情绪和戏剧情节同时歌唱，两个人同时唱的，称为二重唱，有时会把持赞成和反对意见的角色，组织在一个作品里；也可能是三重唱、四重唱、五重唱；罗西尼的《塞维尼亚的理发师》里有六重唱；莫扎特的《费加罗的婚礼》里甚至有七重唱，十几个人一起唱，有时还分组，一组三至五个人，各有自己的主张，有同情费加罗的，有同情伯爵的，还有看笑话的。作曲家卓越的功力就表现在能把那么多不同的戏剧音乐形象同时组织在一个音响协调、富有表情的音乐段落里面。

（4）合唱

群众场面的合唱根据剧情要求可以有男声、女声、男女混声或者童声。合唱反映群体的意志、思想、情感，在歌剧中有极强的戏剧效果。

2. 歌剧中的器乐部分

（1）序曲

序曲是在全剧开幕时由管弦乐队演奏的音乐，音乐的内容与性质往往与全剧有关联，要么揭示剧中的人物性格，要么体现歌剧的性质。

（2）伴奏

伴奏可以刻画主人公的内心世界，极大地润色和丰富声乐的唱腔，为唱段增添戏剧性色彩。

（3）间奏曲

间奏曲是唱段之间和幕与幕之间常用管弦乐队演奏，进行连接的音乐。

（4）舞曲

在歌剧的进行中，还可以插入舞蹈。舞蹈音乐即舞曲，往往也是独立的器乐作品。

二、歌剧的历史及发展

（一）西方歌剧的历史及发展

西方歌剧产生于16世纪末的欧洲。第一部歌剧本是1597年意大利的歌唱家、作曲家佩里和科尔西根据诗人里努契尼的脚本创作的《达芙妮》，可惜原稿没有保留下来，人们便把1600年的三人为皇家婚礼而创作的《尤丽狄茜》作为欧洲最早的一部歌剧。

17世纪最具影响力的作曲家是意大利的蒙特·威尔第，其代表作为《奥菲欧》。17世纪末，在罗马影响最大的那不勒斯歌剧乐派，在剧中一味地把炫耀歌唱技巧置于戏剧剧情发展的完整性之上，而高度发展成了被后世称为"美声"的独唱技术。当这种"唯唱功为重"的作风走向极端时，歌剧原有的戏剧性表现力和思想内涵几乎丧失殆尽。

18世纪20年代，取材于日常生活，剧情诙谐、音乐质朴的喜歌剧体裁兴起。意大利喜歌剧第一部典范之作是帕戈来西的《女佣做主妇》（1733年首演），该剧原是一部正歌剧的幕间剧，1752年在巴黎上演时曾遭到保守派的诋毁，因而掀起了歌剧史上著名的"喜歌剧论战"。

另外，德国作曲家克里斯托弗·威利巴尔德·格鲁克针对当时那不勒斯歌剧的平庸、浮浅，力主歌剧必须有深刻的内容，音乐与戏剧必须统一，表现应纯朴、自然，他的主张和《奥菲欧》与《尤丽狄茜》等作品对后世歌剧的发展有着很大的影响。原籍德国的法国作曲家奥芬·巴赫确立了"轻歌剧"这种体裁，它的特点是结构短小、音乐通俗，除独唱、重唱、合唱、舞蹈外还用说白。

19世纪30年代，法国历史题材的大歌剧盛行一时，其特点在于富丽堂皇的布景、别致细腻的编舞、史诗般的结构、引人入胜的情节。大歌剧的代表作曲家是迈耶贝尔。

19世纪以后，意大利的罗西尼、威尔第、普契尼，德国的瓦格纳，法国的比才，俄罗斯的格林卡、穆索尔斯基、柴可夫斯基等歌剧大师为歌剧的发展做出了重要贡献。

20世纪的歌剧作曲家中，初期的代表人物是受瓦格纳影响的理查·施特劳斯（代表作《莎乐美》《玫瑰骑士》）。第一次世界大战后贝尔格（代表作《沃采克》）将无调性原则运用于歌剧创作中；40年代迄今则有斯特拉文斯基、普罗科菲耶夫、米约、曼诺蒂、巴比尔、奥尔夫、贾纳斯岱拉、亨策、莫尔以及勃里顿等。

（二）中国歌剧的历史及发展

20世纪30年代，中国歌剧产生，代表人是黎锦辉，他创作了多部儿童歌舞剧，如《麻雀与小孩》《小小画家》等，为中国歌剧的创作开了先河。

1934年，聂耳与田汉合作推出《扬子江暴风雨》，这种"话剧加唱"的做法后来

成为一种较普遍的歌剧结构形式。同时，一些专业作曲家创作了一些民族歌剧，如《西施》《桃花源》《秋子》等。

20世纪40年代，在延安秧歌运动的基础上产生了秧歌剧《兄妹开荒》《夫妻识字》，改变了中国歌剧的发展方向，并直接促使了大型歌剧《白毛女》的诞生。而后，中国又出现了《刘胡兰》《赤叶河》等剧目。这一时期被称为我国歌剧的第一次高潮。

中华人民共和国成立后，我国出现了几种歌剧发展的方向，有继承吸取传统的《小二黑结婚》《窦娥冤》等；有以民间歌舞剧、黎氏儿童歌舞剧为参照的《刘三姐》；有以话剧为结构模式的《星光啊星光》；有以西洋歌剧为参照的《草原之夜》《阿依古丽》等；还有以《白毛女》为参照的《洪湖赤卫队》《江姐》等。

改革开放后，我国歌剧的创作水平不断提高，出现了一大批优秀的中国化歌剧，同时，歌剧的风格也日益多样化，如《伤逝》（施光南作曲），《原野》、《楚霸王》（金湘作曲），《马可·波罗》（王世光作曲），《孙武》（崔新作曲），《张骞》、《苍原》（徐占海等作曲），《阿美姑娘》（石夫作曲），《夜宴》、《狂人日记》（郭文景作曲）等作品。这些歌剧在创作上都做了许多新的探索，达到了一个新的高度，在国际上产生了较大的影响。

三、歌剧作品鉴赏

首先，在欣赏歌剧之前应大致了解歌剧的故事情节、历史背景、剧中的主要人物及其性格特征，了解人物之间的关系。

其次，在欣赏歌剧时，应关注歌剧艺术所特有的表现手段，如歌唱家高超的演唱技巧、咏叹调的戏剧性与抒情性、重唱的立体感和合唱的魅力等；甚至可以学唱一些著名的唱段，这样既能丰富自己的音乐知识，又能加深对歌剧的理解，对于歌剧中的器乐部分则应了解它们的特点和作用。

最后，应了解和体会歌剧的不同风格，比较不同时期、不同流派的作曲家的创作特点和风格，以及不同歌唱家和指挥家对同一作品的不同理解、处理和诠释。感受歌剧艺术的综合魅力，还可以从舞台美术、服装、布景、道具、灯光等多方面加以欣赏，以提高自己鉴赏美的能力。

（一）中国歌剧《白毛女》

歌剧《白毛女》是在毛泽东《在延安文艺座谈会上的讲话》的精神指导下诞生的大型新歌剧，于1945年由延安鲁迅艺术学院根据流传在晋察冀边区一带的民间故事"白毛

仙姑"改编而成。

剧情：剧中喜儿是《白毛女》的主人公，她美丽天真，勤劳纯洁，跟父亲艰难度日，父亲惨死后受到地主黄世仁家的残酷虐待，这激起了喜儿仇恨、反抗的怒火，她逃进深山，以惊人毅力苦熬岁月，等待报仇的那一天。最后虽已满头白发，喜儿终于迎来"太阳底下把冤伸"的一天。喜儿的悲惨命运是旧中国广大农民，特别是妇女的苦难典型，她的顽强反抗精神凝聚了我国农民在恶势力下不屈不挠的反抗意志和复仇愿望。杨白劳是喜儿的父亲，是与喜儿相对照的形象，他勤劳善良，对生活要求很低，年关躲债七天，但忍耐使他遭受地主残酷的剥削和压迫，虽看清地主等的反动本质，却看不到出路，没能反抗，卖女后他痛苦自杀。杨白劳的形象告诉人们：劳动人民不奋起反抗旧社会，非但不能改变苦难的命运，还会被旧社会所迫害。

《白毛女》是诗、歌、舞三者融合的民族新歌剧，它的情节、结构吸取了民族传统戏曲的分场方法，场景变换灵活多样；它的语言继承了中国戏曲的唱白兼用的优良传统；它的音乐以北方民歌和传统戏曲音乐为素材，并加以发挥创造，又吸收了西洋歌剧音乐的某些表现方法，具有独特的民族风味；它的表演学习了中国传统戏曲的表演手段，适当注意舞蹈身段和念白韵律，同时又学习了话剧台词的念法，既优美又自然，贴近生活。

（二）外国歌剧《图兰朵》

《图兰朵》是意大利著名作曲家贾科莫·普契尼根据童话剧改编而成的三幕歌剧，是普契尼最伟大的作品之一，也是他一生中最后一部作品。《图兰朵》为人们讲述了一个西方人想象中的中国传奇故事，其原始作品是一篇名为《图兰朵的三个谜》（即《卡拉夫和中国公主的故事》）的短篇故事，选自阿拉伯民间故事集《一千零一夜》。

《图兰朵》于1926年在米兰斯卡拉歌剧院首演，近百年来一直都是歌剧界经久不衰的经典曲目之一。

剧情：由于祖母遭入侵的鞑靼人俘虏，遭受凌辱后悲惨地死去，图兰朵为了替祖母报仇，想出了一个让外来的求婚者赴死的主意。她出了三个谜语，能猜中的就可以被她招为丈夫，猜不中的就要被处死。各国的王子为此纷纷前来，波斯王子因为没猜中，遭杀头的命运；鞑靼王子卡拉夫乔装打扮，猜中了谜底。虽然卡拉夫猜中了谜底，但是图兰朵却不愿履行诺言，结果卡拉夫与图兰朵立约，要她在第二天猜出他的真实姓名，不然就要履行诺言。图兰朵找卡拉夫的女仆探听，女仆为了保守秘密而自杀。最终，还是卡拉夫自己说明了身份，使图兰朵肃然起敬，甘愿委身于他。

《今夜无人入睡》就是卡拉夫在要求图兰多猜其身份的那一夜所唱，是《图兰朵》中最著名的一段咏叹调，表明了卡拉夫对胜利充满信心。这段咏叹调是全剧最动人的一个唱段，不仅热情明朗，而且极好地发挥了男高音的魅力，因此歌唱家们都十分喜欢它，常常在音乐会上将它作为压轴节目。

意大利男高音歌唱家鲁契亚诺·帕瓦罗蒂被世界公认为是演唱《今夜无人入睡》最好的歌唱家。帕瓦罗蒂早年是小学教师，1961年在雷基渥·埃米利亚国际比赛中扮演鲁道夫，从此开始歌唱生涯。1967年被卡拉扬挑选为威尔第《安魂曲》的男高音独唱者，从此声名节节上升，成为活跃于国际歌剧舞台上的最佳男高音之一。帕瓦罗蒂具有十分漂亮的音色，在两个八度以上的整个音域里，所有音均能迸射出明亮、晶莹的光辉。对于《今夜无人入睡》的演绎，帕瓦罗蒂以那无人可及的高音和精彩的演唱使得这首咏叹调成为家喻户晓的一首名曲。

1988年，我国导演张艺谋首次指导歌剧《图兰朵》，以紫禁城为天然背景的演出惊艳世界，随后张艺谋版《图兰朵》在世界各地成功上演。

美术部分

第十七章 | 走进中国美术

一、现代美术的应用

美术的范围非常广泛。从大的方面说，它可以大体分成观赏性艺术和实用性艺术两种类型。从观赏性艺术来讲，它主要包括绘画和雕塑两大类。而由于使用的物质材料和工具的不同，绘画又可分成中国画、油画、水彩画、水粉画、版画、素描等画种。雕塑也有圆雕和浮雕等多种形式，所用材料则有石、木、泥、石膏、青铜等。实用性艺术同样包括两大类：工艺美术和建筑。目前，国内外对工艺美术这个概念的理解虽有不同的看法，但按照通常的说法，工艺美术包括了传统手工艺品、现代工业美术和现代商业美术三大部分。传统手工艺品有玉雕、象牙雕刻、漆器、金属工艺品等；现代工业美术（或称"工业设计"）包括一切为满足人民日益增长的美好生活需要的适用而美观的生活用品，以及现代化的交通工具和机械的造型及色彩设计；现代商业美术主要是指商品标志、包装装潢和商业广告等。

二、中国美术的范畴

美术是艺术的种类之一，它和人类社会有着密切的关系，美术创造是人类文明发展的重要而鲜明的标志之一。中国美术是以汉民族为主体的华夏民族所创造的以物质材料为媒介，占据一定立体或平面空间的艺术。在中国，这种古老的艺术形式，大约产生在史前时代。在漫长的历史进程中，不仅演化出建筑、雕刻、绘画、工艺造型等门类，还形成了不同于西方美术的独特传统与体系。

三、中国美术简史

（一）史前美术

史前美术的概念是指没有确切文字历史记载之前的美术。史前时期是一个相当漫长的历史空间。目前学术界较为通行的分类方法是将其划分为旧石器时代和新石器时代。就现有的出土文物来看，宽泛意义上的美术在史前时期已初见端倪。旧石器时代的美术主要体现于这一时期所使用的石器工具上。新石器时代的美术则转向了器用。陶器的发明，在实用性的前提下，发展了美的造型和装饰。新石器时代的美术绝大部分都与陶器的发展密切相关，这时期的绘画和雕塑也在陶器的造型和装饰上得到了表现。如图17-1所示的半坡彩陶鱼纹盆。另外，岩画、地画、壁画、玉石雕刻等工艺也得到了发展。

图 17-1 半坡彩陶鱼纹盆

（二）夏商及西周美术

夏、商、西周时期我国处于奴隶制社会。伴随社会分工的扩大，青铜冶铸、制陶、玉石骨牙雕刻、漆器及纺织等手工业的技巧日益精湛。这一时期以青铜器的艺术成就最为突出，故有青铜时代之称。如图17-2所示的青铜簋上布满了花纹。

图 17-2 青铜簋

（三）战国及秦汉美术

1.墓葬美术

（1）战国帛画

战国帛画具有一定的绘画水平和技巧。其造型、构图、运笔均已摆脱幼稚，为秦汉的绘画艺术打下了良好的基础。其代表作品有《人物龙凤帛画》和《人物御龙帛画》等。

《人物龙凤帛画》，1949年出土于长沙陈家大山楚墓，高31厘米，宽22.5厘米，画

一贵妇着宽袖细腰长裙，侧身向左，合掌而立，在腾龙舞凤的接应下向天国飞升的景象。

《人物御龙帛画》，1973年5月出土于长沙子弹库楚墓，高37.5厘米，宽28厘米，画面正中画一危冠长袍，侧身拥剑的贵族中年男子，头顶华盖，驾驭舟形巨龙向天国飞升的景象，龙尾企立一鹤，龙身下画一条鲤鱼，表示龙正在天河中行进。

（2）汉代帛画

长沙马王堆1号、3号汉墓的内棺棺盖上均覆盖着"T"形旌幡帛画，全长2米许，构图基本相同。如图17-3所示，其上段绘日月升龙及人面蛇身的始祖神，象征天上境界；中段绘墓主人出行、宴席等人间生活；下段绘神怪、龙蛇、大鱼、大龟等地下的生物。其主题思想是引魂升天。

图 17-3　"T"形帛画

这两幅帛画，在艺术处理手法上具有鲜明特色：首先，在构图上，通过穿壁的蛟龙将人间、地下两部分联成一体，又通过昂扬的龙首与迎候在天门的司阍，构成升天的气氛，使画面三部分有机地联系起来。其次，将墓主人画在旌幡中心部位，并且通过跪应与随从的衬托显示出墓主人身份的高贵；将墓主人形象画成正侧面或四分之三的半侧面，形貌服饰皆刻画得惟妙惟肖；各种神禽异兽，姿态矫健活泼，勾线流畅挺拔，设色庄重典雅，展现了西汉绘画卓越的艺术水平。

2. 随葬俑

1974—1976年，在秦始皇陵东郊的临潼西杨村南边，地处东陵道之北侧，人们先后发现三座埋藏大型陶塑兵马俑的从葬坑。其中一号坑东西长230米，南北宽62米，总面积14 260平方米，坑内巷道与前厅部分，整齐地埋藏着与真人、真马等大的陶塑兵马俑，按其密度推算，总数达6 000余件。

秦始皇陵兵马俑（图17-4）被誉为"世界第八大奇迹"。它们是秦代禁卫

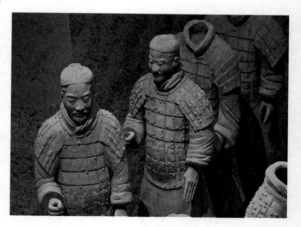

图 17-4　秦始皇陵兵马俑

军的真实写照，在总体设计上，既担负守卫陵园的象征职能，又是对秦始皇统一中国这一历史功绩的纪念。为数众多的陶塑兵马俑，通过严谨的布局，排列成面向东方、气势磅礴、威武雄壮的军阵场面。再现了秦军奋击百万，战车千乘，军阵整肃，勇于攻占的宏伟气派。这是秦代造型艺术取得划时代成就的标志。

秦兵马俑的艺术特点是：崇尚写实，手法严谨；性格鲜明，形象生动；在总体布局上，利用众多直立静止体的重复，造成排山倒海的气势，使人产生敬畏而难忘的印象。

3. 陵墓雕刻

（1）西汉霍去病墓石雕群

西汉霍去病墓石雕群是西汉纪念碑性质的一组大型石刻。现存霍去病墓石刻，包括马踏匈奴、卧马、卧虎、卧象、石蛙、野人、石鱼二、人与熊等14件作品。另有题铭刻石2件，全部用花岗岩雕刻而成。作者运用循石造型的艺术手法，巧妙地将圆雕、浮雕、线刻等技法融会在一起，刻画形象以恰到好处、足以表现客体特征为度，决不作自然主义的过多雕镂，从而加强了作品的整体感与力度感，堪称气魄深沉雄大的汉人石刻的杰出代表。

（2）东汉墓前石雕

东汉墓前的石雕以石兽居多，石人雕刻从目前发现的情况看遗存不多。较为有名的是山东曲阜乐安太守墓前的两躯石人雕像，以及河南开封中岳庙前的两躯石人雕像，两处的石人雕像造型都较粗短，古朴稚拙，伫立如柱，略显呆滞。

（3）汉代石雕艺术的特点

汉代大型石雕风格上的共同点是：循石造型，因材施艺，较多地保留了原石的形状和表面质感，稍作加工，取其意似，不作细致刻画。它是一定美学趣味的产物，花岗岩的特殊质感与这种古拙朴厚的风格结合在一起形成的阳刚之美，很好地表现出西汉帝国朝气蓬勃的时代风貌。

4. 书法

秦汉时代，是中国文字变迁最为剧烈的时期。秦灭六国后，省改大篆而成小篆，隶书则在东汉发展成熟，草书则进入章草阶段，行书、楷书亦在萌芽之中。同时，书法渐成艺事，书家辈出。

（1）小篆

在大篆的基础上创造出的一种长方体、用笔圆转、结构匀称，笔势瘦劲俊逸，体态典雅宽行的新书体。流传下来的刻石作品有《泰山刻石》。刻符则以《阳陵虎符》艺术

水准最高。

（2）隶书

由于功用、地域和意趣的不同，汉隶风格显得华彩斑斓，其中最具代表性的是东汉的碑刻隶书。书写风格大体分为两类：一类字体方整，法度森严，波磔分明；一类则较为随意，重自然意趣。现存有《张迁碑》《礼器碑》《石门颂》等。

5. 工艺美术

工艺美术到了秦汉时期有了较大发展。工艺生产分化为官方和民间两种体制形式，其产品已经不再仅仅是达官显贵的专属，同时还作为商品在国内外流通。尤其在汉代，漆器和丝织工艺的发展最为突出；金属工艺进一步发展为豪华的贵族日用品；陶器仍然作为日用器皿；原始青瓷已经发展成熟，完成了工艺技术上的大飞跃。

中国美术自战国至秦汉，最终突破了神秘主义的束缚，而开始转变为人的现实生活的一部分，并且，美术的独立自觉进程开始了，为这之后的美术自身的形式意义的觉醒铺平了道路。

（四）魏晋南北朝美术

魏晋南北朝时期是我国古代美术发展史上一个重要的发展和过渡的转折时期。这一时期，美术自身的各个方面都有划时代意义的进步。由于社会风气的变化，崇佛思想的上扬，都让本来简略明晰的绘画进一步变得繁复起来。曹不兴创立了佛画，他的弟子卫协在他的基础上又有所发展。作为绘画走向成熟的标志之一，南方出现了顾恺之、戴逵、陆探微、张僧繇等著名的画家，北方也出现了杨子华、曹仲达、田僧亮诸多大家，画家这一身份逐渐地进入了历史书籍的撰写之中，开始在社会生活中扮演愈来愈重要的角色。在这一时期中，发展得最为突出的是人物画和走兽画。

（五）隋唐美术

隋唐时期尤其是唐代，是中国绘画走向全面成熟、空前繁荣的重要历史时期。这主要体现在：各民族美术间的交流；文学与美术的关系较之魏晋时期更加紧密与自觉；同时除人物画之外，山水、花鸟、鞍马等画科开始出现并且独立成科。

同时，唐代的宗教美术逐渐走向世俗化：一方面，绘画形象和表现技巧经过不断探索改进而更为广大观众所接受；另一方面，就绘画题材而言，现实性题材逐渐增多，也曲折地表现出人们对现实生活的热爱。

另外，开始出现政府对绘画活动进行干预的现象。

（六）五代及两宋美术

五代及两宋时期是中国绘画的鼎盛时期。一方面，绘画自身的形式意义得到了充分的释放；另一方面，绘画与其他艺术形式（如文学、书法等）之间的关系得到了空前的加强。

与唐代相比，五代及两宋绘画艺术发生变化的原因有：皇家画院的创立，画学的兴办，文人士大夫绘画的兴起以及适应民间需要的商品性绘画的兴盛。山水、花鸟画的成熟与地位的上升，水墨画的发展，各科画家对"真"的追求和致力于"形似"能力的提高，诗歌、书法对文人士大夫绘画以及宫廷绘画的渗入，作品由偏重描写客体到有意识地展现主体，集中地反映了这一时期绘画的发展变异。

至此，中国美术形成了完整而成熟的格局体系。

（七）元代美术

元代美术最显著的特征是，文人士大夫绘画成为整个绘画活动的中心与重心。元代绘画在唐、五代、宋的基础上，有了显著的发展，取消了画院制度，文人画兴起，人物画相对减少。绘画注重诗、书、画的结合，舍形取神，简逸为上，重视情感的发挥，审美趣味发生了显著的变化，体现了中国画的又一次创造性的发展。山水方面，初期的钱选、赵孟頫（代表作品有《鹊色秋华图》，如图17-5所示）等，对唐、五代、宋以来山水画的继承和发展进行了认真的探索。中后期，黄公望、王蒙、吴镇、倪瓒等元末四大家出现，在赵孟頫的基础上又各具特色和创造性，以简练超脱的手法，把中国山水画提高到了一个新的高度，对明清的影响极大。

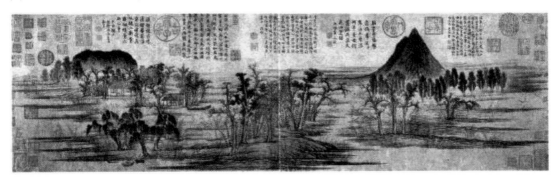

图 17-5　赵孟頫《鹊色秋华图》

（八）明清美术

明清两代，除了继承元代以前绘画创作风气的宫廷贵族和文人士大夫两大传统的审美趣味之外，崛起的市民阶层的审美趣味，也影响了绘画史发展。受此影响，文人画的

创作，虽然在笔墨技法形式上还沿袭着宋元以来的传统，但他们的创作心态与目的，已经有了非常大的变化。一些无意或不能进入仕途，但又无法"归隐"田园的文人，就把出卖书画作品作为生存和生活的手段。因为创作心态与目的的改变，他们的艺术从超脱隐逸转变为迎合世俗，从脱离群众，到投身大众；创作的目的不再是为了自娱自乐，而是为了以画谋生。与此同时，伴随着西方传教士的东来，西方注重科学的各种绘画作品和技法也陆陆续续地传到中国，以其精确的写实性，对传统绘画侧重于意境、笔墨的观念提出了严峻的挑战，同时，也为传统绘画向近现代的转轨提供了必要的借鉴和重要的契机。

第十八章

中国画鉴赏之魏晋风骨

一、历史上的魏晋时期

魏晋南北朝是中国历史上政权更迭最频繁的时期。由于长期的封建割据和连绵不断的战争，这一时期中国文化的发展受到特别的影响。其突出表现则是玄学的兴起、佛教的输入、道教的勃兴及波斯、希腊文化的羼入。在从魏至隋的几百余年间，以及在几十个大小王朝交替兴灭过程中，上述诸多新的文化因素的互相影响、交相渗透，深深地影响了绘画艺术的发展。

二、 顾恺之与《洛神赋图》

1. 顾恺之

顾恺之（约345—409），字长康，晋陵无锡（今江苏省无锡市）人，东晋杰出画家、绘画理论家、诗人。顾恺之博学多才，擅诗赋、书法，尤善绘画，有"才绝、画绝、痴绝"之称。善画人像、佛像、禽兽、山水等。

2.《洛神赋图》

《洛神赋图》（图18-1）是顾恺之根据三国时魏人曹植所写《洛神赋》而创作的故事画。《洛神赋图》长近6米，

图 18-1 《洛神赋图》（局部）

是由多个故事情节组成的类似连环画而又融会贯通的长卷，画面开首描绘曹植在洛水河边与洛水女神瞬间相逢的情景，曹植步履趋前，远望龙鸿飞舞，一位"肩若削成，腰如约素""云髻峨峨，修眉联娟"的洛水女神飘飘而来，而又时隐时现，忽往忽来。后段画洛神驾六龙云车离去，玉鸾、文鱼、鲸鲵等相伴左右，洛神回首张望，依依不舍，一种无奈离析之情显现于画面。

此图分段描绘赋的内容，构图连贯，主要人物随着赋意，反复出现。设色浓艳，画法古拙，山石树木勾填无皴。顾恺之在处理曹植的侍从时，将他们画得程式化，用侍从们呆滞的目光、木然的表情，以衬托出曹植喜不自禁的神情，使画面形成一种鲜明的对比。这时我们看到的曹植的神情是既专注又惊讶，内心激动外表矜持的复杂心情，这是言语所难以表达的。

顾恺之在《洛神赋图》中根据曹植的《洛神赋》中文字的描绘，创造了许多神仙和奇禽异兽。实际上，这些神兽在现实生活中是没有的，完全是画家凭想象将多种动物的特征融合成一体而画出的视觉形象。如他画出的海龙就长着一对长长的鹿角、马形脸、蛇的颈项和一副如羚羊般的身体，他画的怪鱼也长着一只豹子一样的头。它们虽然奔驰在江水之上，却没有飞溅的水花，就如同腾飞于空中一般。这种高古的绘画技法，烘托出了画面的热闹，增强了故事的传奇性和神秘感。

三、丝路敦煌——莫高窟

敦者，大也；煌者，盛也。敦煌的盛名来自莫高窟。

莫高窟是中国第一大石窟，俗称千佛洞，位于敦煌市东南25千米鸣沙山东麓的崖壁上，南北长约1 600米。

《飞天》

十六国时期，群雄逐鹿中原，战火四起，百姓流离失所，而河西成为相对稳定的地区。中原大批硕学宿儒和百姓纷纷背井离乡，逃往河西避难，带来了先进的文化和生产技术。尤其汉魏传入的佛教在敦煌空前兴盛。敦煌是佛教东传的通道和门户，也是河西地区的佛教中心。河西各地的佛门弟子多来此地研习。前秦建元二年（366），乐僔和尚在三危山下的大泉河谷首开石窟供佛，莫高窟从此诞生了。之后，开窟造佛之举延续了千百年，创造了闻名于世的敦煌艺术。

敦煌莫高窟492个洞窟中，几乎窟窟画有飞天，其数量之多，可以说是中国乃至全世界佛教石窟寺庙中，保存飞天最多的石窟。

四、莫高窟壁画《鹿王本生图》

《鹿王本生图》（图18-2）是莫高窟第257窟壁画的主要题材。属于本生故事画，表现"舍己救人"题材的作品，在壁画上占有突出地位。

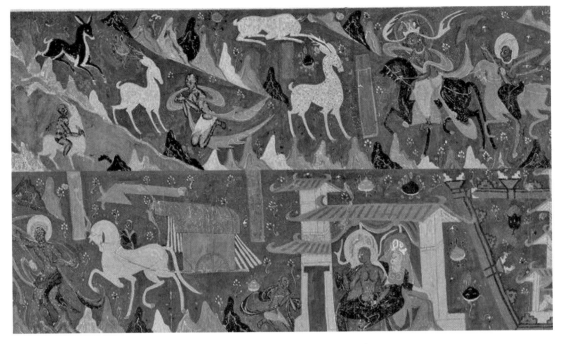

图 18-2 《鹿王本生图》（莫高窟壁画）

本生故事是指佛教创始者释迦牟尼生前所经历的许多事迹。释迦牟尼原是古代印度北部一个小国——迦毗罗卫国净饭王的儿子，传说他因看到人世间的生、老、病、死很苦，便出家修行，以求解脱，后来成了"佛"。

《鹿王本生图》是佛教画题之一。见于莫高窟北魏第257窟西壁。据《佛说九色鹿经》谓，恒水边有一鹿王，毛具九色，角白如雪。偶见一人落水，即救起，嘱他勿告人己之所在。国王夫人梦见九色鹿，欲得之，溺水人贪赏告发，国王率兵往猎，鹿王述说救溺水人经过，责其忘恩负义，国王闻言释之。该壁画以一横式画面，把九色鹿向国王陈情之情节置于中心，左右安排九色鹿救人、溺水人跪谢、王后告梦、溺水人告密、王军围猎等场面，巧妙地组织在一起。线条刚劲有力，继承汉画传统，周围配置山川、树木、屋舍，显示出早期绘画以人物为主、山水为辅的布局特点。

第十九章 | 中国画鉴赏之唐代绘画

一、历史上的盛唐

唐代是我国政治、经济高度发展，文化艺术繁荣昌盛的时代，是封建文化灿烂光辉的时代，是中国封建社会的鼎盛时期，尤其是贞观、开元年间，政治气候宽松，人们安居乐业。唐文化博大精深，全面辉煌，泽被东西，独领风骚。唐都长安，那时是世界上最为繁华、富庶和文明的城市，为各国人民所向往。

二、《簪花仕女图》鉴赏

（一）《簪花仕女图》的创作背景

安史之乱以后，当时的统治阶级为了粉饰太平，提倡所谓"文治"，也正好吻合了当时人民历经战乱、渴望安宁生活的心情，宴游的风气从此大开，奢侈之风成为天宝以后统治阶级崇尚的对象，到了贞元年间，这种风气就更为突出。杜牧当时这样描述：至于贞元末，风流悠绮靡。周昉的《簪花仕女图》（图19-1）正是这个时期的典型代表，画家如实地描绘了在奢靡风气支配下的唐代宫廷仕女嬉游生活的典型环境。

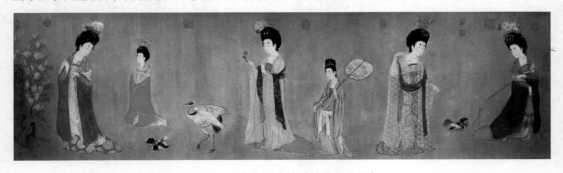

图 19-1　唐代周昉绘《簪花仕女图》

（二）《簪花仕女图》的表现技法

1. 人物

《簪花仕女图》中，作者对人物神态抓得较好，注重挖掘仕女精神上的苦闷和空虚，反映了贵族奢侈生活后面的精神困境。其中，有别于其他五位的那个执扇侍女，表情相当安详，默默中若有所思的神情，与其他五位仕女的神态构成了鲜明的对比，这在反映现实的同时，在一定程度上也预示出唐代后期审美意趣由宏丽转向婉约的变化。

另外，体态动势也是表达人物内心精神的重要因素，如果把动态处理得宜，也可以加强人物精神性格的表现。就画中人物的姿态而言，各不相同。由此可见，作者在人物姿态的处理上，为避免相同，又不失统一，颇费了一番心思。

2. 构图

画家在全幅构图中以相等的间隔安排了几位贵族妇女，一段一段地看去，仿佛每个妇女形象从眼前一幕一幕地移动，这种构图的规律，看完了整个场景，仿佛同画面人物一起游完了庭园。人物之间似有联系，又似独自悠闲。《簪花仕女图》的画面完整性并不是依靠空间、时间上的一致性诉诸观者的，它是依靠人与人之间的呼应和所营造的整个闲适和谐的气氛，这样一个独特的形式传达给观者的。在画面中，横列的散点视线之内，多半用静穆的姿态分占了适当的位置；又把她们之中的两位妇女安置在距离较远的后方，因之增大了广阔的视野，也就扩展了空间，不至于把观者的视线囿于狭小的画面之中。庭园里不借更多什物作为衬托，但它的趣味并不因此而显得单调和贫乏，反而觉得愈益接近事物的真相。这种构图上的独特风格，具有强烈的时代气息。除了画面的并序排列外，《簪花仕女图》在人物比例的处理上也出现了一种有趣的现象，观者可以发现画面左起第二位妇女的比例是按照近大远小的原则安排的。从她的服饰和仪态来看，她是画家为了扩展观者的视野、开拓空间，而刻意安排在较远的地方的，并不是因为其身份的关系。"近大远小"与按身份安排人物比例两种构图方法同时出现在一幅画面上。

3. 线条

《簪花仕女图》画面的独到之处是精致细腻的画笔，作者以线造型，成功地描绘了妇女身上轻柔透亮的薄纱披肩，以及薄纱下隐约可见的手臂，并自始至终毫无变化地使用定型的线描，对仕女面部和手的描制，下笔稳重准确，力求匀称，衣裙图案花纹的用笔，信笔而成，转折处若断若续，似规整但又非常流动，使通常流于对称刻板的图案，重新被赋予了灵巧而生动的活力。至于仕女的髻发和鬓丝，精细过于毫毛，根根可数，

笔笔有飞动之感。对人物画的手部刻画，甚是到位。《簪花仕女图》中的贵族仕女袒胸露臂，双手毫无遮蔽，描绘起来，实非易事。作者用简洁遒劲的线条，准确地表现了各种不同的手势，骨法用笔的线条对作品产生了决定性的意义。《簪花仕女图》的线条达到了"骨法用笔"的高度统一，使之成为独立的存在，支配着整幅画的灵魂。

4. 色彩

《簪花仕女图》在赋彩的技巧上，恰当地运用了复杂的色调，重复中不觉得单调。紫色纱衫的一再出现，即是一个突出的例子。紫色与花青一并涂施，历来有"青间紫，不如死"之说，而此图作者对其运用，似乎不受限制和约束。在紫色披帛上有两处用花青勾画纹样，反而觉得十分典雅，正是作者在克服色彩运用矛盾的独到之处。从色彩的搭配到赋彩的层次，画家用纯净透明的白色穿插在各种色彩之中，使黑、白和许多明丽的色彩相互衬托又相互制约，形成了沉着和明快相结合的矛盾统一。赋彩上的层次清晰，分开丝绸间的叠压关系，使之有空气流动之感。纱衫笼罩下的肌肤和衣裙就如被一层薄雾所掩盖，因而原来的肌肤和衣裙随之改变了颜色，但它却不因此而使人离开肌肤和衣裙原有色调的联想力。如此，各种颜色所涂成纱衫的质感，更深刻地映入观者的脑海里。

（三）《簪花仕女图》赏析

画面最右端婷婷而立的是一个贵族妇女，体态丰硕，发髻高大，上插牡丹花一枝，髻前饰玉步摇，那珍珠在不停地摇晃。她头上的髻发和短鬓，茸茸地分披在丰满的额前和耳边，显得青春焕发。她圆润的面庞，浮起了淡淡的红晕；瓜子形的黛画短眉，浓淡适宜地斜峙在粉额之前，眉间金色花子的点饰如豆般大小，朱唇小到恰好与整个面庞隐隐相称，她侧身做向右倾斜的姿势，外披紫色纱罩衫，衫上的龟背纹尚隐约可辨。朱色的长裙上，画有斜格纹样。紫绿色花纹的洁白丝绸衬裙，长过纱衫，拖曳到地面上。右手摆向前侧，靠着纱衫；左手执纬子前伸，纬穗的摆动，逗引着小狗做戏，而小狗深通人意，它朝纬穗不停地张嘴摆尾，做出扑跳的姿态。

画面右起第二位仕女，发髻上插的红瓣花枝，纱衫上有深白色的菱形纹样。胸下的夹缬长裙曳于地面，紫绿色的团花平均分布在鲜明的朱红的底子之上，显得典雅、富丽；纱衫掩盖的部分，颜色相应减退。紫色的帔子上，彩绘着云凤纹样，往后垂了下去，她轻举右手，用纤细的食指和拇指提起贴在脖肩上的纱衫领子，似有不胜初夏闷热气候的样子。她左手从纱衫的侧面伸出，手指向背对自己嬉戏的小狗打招呼，希望小狗也来给她逗趣。

画面右起第三位侧立着的侍女执长柄团扇，团扇上绘着盛开的牡丹，红花绿叶相衬托，格外亮丽。她的妆扮，异于卷中的其他贵族仕女。她也有一头浓密的黑发，梳成两个十字相合的发髻，中间用红缎带把那个髻子束在一起。她穿的朱色菱角纹的斜领处露出一部分，白色圈花的纱带，绕过纱衫一圈之后，在腹前打了个结。白色的软底鞋尖，从彩色的衬裙下露出，它的形制不同于其他几位贵族妇女所穿的重台履。她的表情安详却又若有所思，在当时的嬉戏场合与其他女子形成了鲜明的对比。

画面右起第四位贵族女子髻插荷花，身披白花格子纱衫，胸前束朱色斜格长裙曳于地面，紫色帔子上有粉和青花枝纹样。她右手略向上举，反掌拈红花一枝，左手髻上取下金钗朝着右边移去，目光注视新折下来的花枝，凝神遐思，似乎在准备将它插到发髻上最显眼的地方。在她的面前有一只举足欲行的丹顶鹤，但似乎引不起她一点兴趣。

画面右起第五位妇女身材娇小，神情庄重，身着朱红披风，外套紫色纱罩，从远处巧移莲步而来。发髻上插海棠花，脖子饰金质云纹项圈。白裙上的紫色团花，从纱衫的下面透出，显得十分艳丽。帔子从后肩向两臂平分下垂，双手抓紧薄纱，掩着帔子，同时也紧束了宽大的衣服。

画面右起最后一位是髻插芍药花的贵族仕女，浅紫色的纱衫上，有以四个斜角田字为一组的菱纹。白底帔子绘有彩色云鹤，从肩后向胸前下垂。她右手举着刚捕捉的蝴蝶，左手提起帔子。她上身往前微倾，以迎接向她跑来的小狗。

在贵族仕女们嬉游处的尽头，立着一面玲珑石。石后有盛开的辛夷花，紫色的花朵，陪衬着少许的绿叶。石头下的地上有一丛绿油油的杂草，一起点缀着视野广阔的空间。

三、《潇湘图》鉴赏

（一）《潇湘图》的艺术价值

《潇湘图》是五代南唐董源创作的设色绢本山水画，该作品现收藏于北京故宫博物院。

如图19-2所示，《潇湘图》中表现的是南方山水，图绘一片湖光山色，山势平缓连绵，山峦多用披麻皴，并以墨点渲染山峦之上的植被，平远的构图方式和近景中大片水域的结合，让画面有很强的空间感，更呈现出江南山水的迷蒙。山水之中又有人物渔舟点缀其间，赋色鲜明，趣味横生，为寂静幽深的山林增添了无限生机。

《潇湘图》被画史视为"南派"山水的开山之作，也是中国山水画史上代表性作品之一。

（二）《潇湘图》的收藏历史

图 19-2　《潇湘图》

画作无作者款印，明朝董其昌得此图后视为至宝，并根据《宣和画谱》中的记载，定名为董源《潇湘图》。

明末继董其昌之后递入袁枢（袁可立子）收藏。崇祯十五年（1642），袁枢的家乡河南睢州城先后遭受李自成的兵火和河决水灾，袁可立尚书府第藏书楼内所藏书画毁于一旦，仅此数帧卷轴往返千里为袁枢辗转至江苏浒墅钞关寓所随身珍藏才免遭兵火之灾，得以流传至今。

袁枢自跋曰："崇祯十五年十一月，得于董思白年伯家，原值加四帑焉。"崇祯十六年（1643），王铎在浒墅钞关袁枢寓所见到此画甚为感慨，并将这一好事跋于卷端。王觉斯跋云："袁君收藏如此至宝，葵邱城堕家失，有此数帧不宜郁宜快也。"清姚际恒《好古堂家藏书画记》对此也有清晰记载："盖以袁获此归旋，遭流寇之乱，此卷无恙。思翁（董其昌）殁后，为中州袁伯应所得。伯应名枢，乃思翁年侄（董其昌与袁可立为同年）。崇祯十五年榷浒墅，购诸其家，亦私记于后。"

上有董其昌跋三，袁枢跋一，王铎跋一。有"袁枢私印"、"袁枢之印"、"睢阳袁氏家藏图书记"、"袁枢鉴赏"书画之章、"袁枢印信"及"伯应"等印记。

入清后经卞永誉、安岐收藏，其后入藏于内府，溥仪出宫时带到长春，抗日战争后流散于民间。1952年经张大千自香港捐卖给中国政府，1959年由中华人民共和国文化部文物局拨故宫博物院收藏。

（三）《潇湘图》赏析

《潇湘图》开卷便见沙碛平坡，芦苇荒疏，在令人心旷神怡的江南水泽汀岸，有两

位穿着红衣的女子站在那里。前面还有一位女子手中提篮正回头讲着什么。滩头有五名乐工正对着徐徐而来的小舟吹奏击鼓。小舟在空阔的水面荡漾，一个着朱衣的人端坐舟中。一个侍从举着伞盖恭敬后立，朱衣人面前跪着一个人，像是在启事禀报。举伞侍从后面还有一人。小舟首尾各立一渔人持一摇橹，舟正向滩头荡去。画中绘两重大山，位置占画面的大部分，山顶有矶头。左绘小丘沙地，渐上渐平远。山下溪流曲折，水面空阔，是依山俯江之景。树木茂盛，多作夹叶，有丹红夹叶树。山麓人家，树悬巨灯。

近处，有狭舟连列溪边，画有人物，整个画面视域开阔，构图层次井然，活跃于其间的人物将作品意境推进到一个更高的层次。审视全图，平淡天真中，笔墨趣味层出不穷。

第二十章 | 中国画鉴赏之宋元绘画

宋代绘画的发展在历代绘画传承的基础上及当时社会文化艺术发展的背景下，形成了与唐代并驾齐驱的历史高峰，并在发展过程中表现出其独特的多元化发展趋势。

北宋的统一，消除了封建割据所造成的分裂和隔阂，在一段时期内社会保持着相对安定的局面，商业、手工业得到了迅速发展，城市布局打破了"坊"和"市"的严格界限，出现了空前未有的繁荣。北宋的汴梁（今河南省开封市）、南宋的临安（今浙江省杭州市）等城市商业繁盛，除贵族聚集外，还住有大量的商人、手工业者和市民阶层，城市文化生活空前活跃，绘画的需求量明显增长，绘画的服务对象也有所扩大，为绘画的发展和繁荣提供了物质条件和群众基础，表现在题材选择的多样性、绘画技法的丰富性及不同风格的美学追求等方面。

题材方面，山水、花鸟等独立画科在五代的发展基础上更加成熟，也促进了绘画表现手段的丰富与成熟，增强了人物画的表现力，形成道释画、历史故事画、风俗画和肖像画分足而立的局面。绘画的表现技法和题材的多样性，驱使绘画的审美趋势发生了扩展，宋代绘画的美学追求亦表现为写实性、纯艺术化、注重传神表现、具有文人化的倾向等。

元代绘画在唐、五代、宋的基础上，有了显著的发展，取消了画院制度，文人画兴起，人物画相对减少。绘画注重诗书画的结合，舍形取神，简逸为上，重视情感的发挥，审美趣味发生了显著的变化，体现了中国画的又一次创造性的发展。山水方面，初期的钱选、赵孟頫等，对唐、五代、宋以来的山水画的继承和发展进行了认真的探索。中后期，黄公望、王蒙、吴镇、倪瓒元末四大家出现，在赵孟頫的基础上又各具特色和

创造，以简练超脱的手法，把中国山水画提高到了一个新的高度，对明清绘画的影响极大。

一、风俗画

两宋时期，随着城市集镇的迅速发展和市民阶层的不断壮大，迎合城市平民审美趣味的通俗文艺蓬勃兴起，在绘画领域，以表现城市民间生活为中心内容的风俗画也空前繁荣。宋代风俗画的题材相当广泛，市民生活的各个方面都有所涉及，如交换、贸易、市民活动等，可见画家观察民间社会生活是非常深入而仔细的。

北宋末年，风俗画的创作也取得很高的艺术成就，如当时的宫廷画院画师张择端所作的《清明上河图》就是一件旷世名作。

二、《清明上河图》鉴赏

《清明上河图》（图20-1）系中国宋代长卷风俗画，原作为绢本，纵24.8厘米，横528厘米。系稀世奇珍，画苑瑰宝。

图 20-1　《清明上河图》（局部）

《清明上河图》作者张择端系宋徽宗时画院高手，字正道，山东东武（今诸城市）人。幼年离乡，赴汴梁求学，后又习绘画，本工界画，尤擅市桥郭径、舟船车轿而自成一家。《清明上河图》为张择端流传至今的唯一作品。画卷描绘了清明时节北宋都城汴

京（今河南省开封市）东角子门内外和汴河两岸的繁华热闹景象。

《清明上河图》的中心由一座虹形大桥和桥头大街的街面组成。粗粗一看，人头攒动，杂乱无章；细细一瞧，这些人是不同行业的人，从事着各种活动。大桥西侧有一些摊贩和许多游客。货摊上摆有刀、剪、杂货。有卖茶水的，有看相算命的。许多游客凭着桥侧的栏杆，或指指点点，或在观看河中往来的船只。大桥中间的人行道上，是一条熙熙攘攘的人流：有坐轿的，有骑马的，有挑担的，有赶毛驴运货的，有推独轮车的……大桥南面和大街相连。街道两边是茶楼、酒馆、当铺、作坊。街道两旁的空地上还有不少张着大伞的小商贩。街道向东西两边延伸，一直延伸到城外较宁静的郊区，可是街上还是行人不断：有挑担赶路的，有驾牛车送货的，有赶着毛驴拉货车的，有驻足观赏汴河景色的。

汴河上来往船只很多，可谓千帆竞发，百舸争流。有的停泊在码头附近，有的正在河中行驶。有的大船由于负载过重，船主雇了很多纤夫在拉船行进。有只载货的大船已驶进大桥下面，很快就要穿过桥洞了。这时，这只大船上的船夫显得十分忙乱。有的站在船篷顶上，落下风帆；有的在船舷上使劲撑篙；有的用长篙顶住桥洞的洞顶，以使船顺水势安全通过。这一紧张场面，引起了桥上游客和邻近船夫的关注，他们站在一旁呐喊助威。《清明上河图》将汴河上繁忙、紧张的运输场面描绘得栩栩如生，更增添了画作的生活气息。

三、《富春山居图》鉴赏

《富春山居图》（图20-2）是元代画家黄公望于1350年创作的纸本水墨画，中国十大传世名画之一。黄公望为师弟郑樗（无用师）所绘，该画几经易手，并因"焚画殉葬"而身首两段。前半卷称《剩山图》，现收藏于浙江省博物馆。

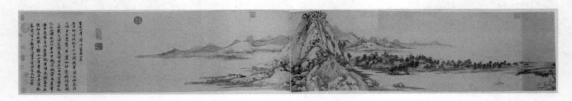

图 20-2　黄公望《富春山居图》（局部）

（一）《富春山居图》的技法特点

1. 枯润墨法

《富春山居图》，不用大片的浓墨进行表现，而是在淡雅的笔调中体现出秋天的味

道。画家采取文人画的传统笔法来对画卷进行表达。在画中，大多通过干枯的线条来进行表现，浓墨和湿墨只有在树的描绘中可以看到，这就是所谓的枯中有润的特点，既随意又不失柔和的特点。在对山进行表现的时候，不管是浓墨还是淡墨，都是采用干枯的笔调来进行勾勒，逐渐由淡到浓，在最后通过浓墨来对其进行勾点，从而收到一气呵成的效果。在画树的时候，树干部分或者没有骨，或者简单两笔便勾勒出来，树叶的分布则显得错落有致。在《富春山居图》中，画者运用一笔便实现了形和墨之间的变化。画家的笔内有着饱满的水分，结合点和染的特点，整幅画的变化是非常丰富的。树的浓墨勾画和山形成了非常鲜明的对比，干湿并济，松紧相凑。在黄公望看来，用墨是非常重要的，先从淡墨逐渐过渡到浓墨，可以在纸上看到滋润的特点。画家的这一观点正是元代人在笔墨运用上的理解，突出了笔和墨之间的一种有效结合，收到形神兼备的效果。

2. 干笔墨法

在《富春山居图》中，观者看到的是，作者的笔墨运用为纯笔墨，并没有采用更多的浓笔墨来对画卷进行表达，而是运用淡雅的笔墨简单地勾勒出了画卷中的秋天韵味。在进行书画表达的时候，黄公望先生运用干枯的线条来对画卷进行表达，是一种传统的文人画的表达方式。在墨法运用上，只有在进行树的勾勒时采用了浓墨和湿墨，对于其他事物则采用淡墨的干笔描绘，凸显了干笔淡然的一种特殊墨法。如在对山进行勾画的时候，运用干枯之笔，用淡墨描绘，浓墨收尾，浓淡结合，使整幅画面显得淡淡得体，显出一气呵成的气势。画中的远山和洲都是用淡墨来进行描绘的，只是微微可以看到一点痕迹，在淡淡的一笔之中可以看到其形、其墨。山坡和水纹用浓墨、淡墨和枯墨进行复勾，使得这幅画卷呈现出浓淡结合的特点，浑然天成，纸质表现效果非常好。树的浓墨点化和山的淡墨描绘是一种非常鲜明的对比，干湿结合，淡淡结合，整幅画呈现出节奏变化丰富的画面。

3. 披麻皴法

在《富春山居图》中，按照富春山脉络的延伸，应用了"长披麻皴"的画法，江面以横向长皴来表现水面波纹，与山体相交接的浅水处也用长线条皴擦来表示。高峰和平坡用浓淡朦胧的横点，描写丛林，用变化了的"米点皴"法，粗细变化，聚散组合，远近浓淡干湿结合，苍苍茫茫。远山高峰远树穿插淡墨小竖点，上细下粗，似点非点，似树非树。山石大部分用干笔皴擦，线条疏密有致；长披麻皴为主，略加解索皴；皴笔的转折灵活自如，墨虚实、枯润相融。

（二）《富春山居图》赏析

《富春山居图》描写的是富春江两岸的初秋景色，展卷观览，人随景移，引人入胜。树丛林间，或渔人垂钓，或一人独坐茅草亭中，倚靠栏杆，看水中鸭群浮沉游戏。天长地久，仿佛时间静止，物我两忘。近景坡岸水色，峰峦冈阜，陂陀沙渚，远山隐约，徐徐展开，但觉江水茫茫，天水一色，令人心旷神怡。有时江面辽远开阔，渺沧海之一粟；有时逼近岸边，可以细看松林间垂钓渔人闲逸安静。山脚水波，风起云涌，一舟独钓江上，令人心旷神怡。接着是数十个山峦连绵起伏，群峰竞秀，最后则高峰突起，远岫渺茫。山间点缀村舍、茅亭，林木葱郁，疏密有致，近树沉雄，远树含烟，水中则有渔舟垂钓，山水布置疏密得当，层次分明。

《富春山居图》所采用的是一种横卷的方式，按照人的正常视野，构造了同一水平上的山水景色，是一种从平面上不断进行延伸的构图方式。在画面上，画家进行了山水的层次感设计，山的前后是一种由近到远的排列，在构图方式上给予了前后景物的一种有效联系。在天地之间，所有的景象都构成一个有机的整体，在空白之处显现出空间的实感性，也正凸显了无画的地方也是一种妙境的特点。在整幅画中，可以看到黄公望在绘画布局、形象安排、空间探索等方面所持有的独特看法。值得关注的是，在绘画构图中，黄公望采用了阔远的方式，实现了绘画构图上的转变。

第二十一章 | 中国画鉴赏之明清绘画

一、明前期宫廷画家与浙派

（一）明前期宫廷画家

明代没有设立画院，但有宫廷画家。明代的宫廷画家编入锦衣卫，授予武职，归太监管理，地位较宋代宫廷画院画家低下。明代院体（指宫廷画院作品）花鸟观察入微，描写精细，多为大幅作品，构图饱满完整，常把花鸟置于特定环境中，表现手法工、写结合，细腻的花鸟与粗放的木石互为映衬，在写意花鸟画的发展中起到了继往开来的作用。明前期宫廷绘画代表人物有林良、吕纪等。

1. 林良

林良，字以善，广东南海（今广州）人，约活动于正统至弘治（1436—1505）年间。其善画鹰，构图宏大，造境气氛浓烈，用笔刚健奔放，作品有《雄鹰八哥图》等。

2. 吕纪

吕纪（1477—？），字廷振，浙江宁波人，擅长工笔重彩，也作水墨淡色写意，不拘一格，生气奕奕。其画风上承两宋院体画风，作品有《桂菊山禽图》《残荷鹰鹭图》等。

（二）浙派

明前期戴进在山水画上形成了新的风貌，有为数众多的追随者。由于戴进是浙江钱塘人，所以人们把这一画派称为浙派。除戴进外，浙派代表人物还有吴伟等。

1. 戴进

戴进（1388—1462），字文进，号静庵，一生坎坷，"平生作画不能买一饱"。其

取法宋、元人，画山水用斧劈皴，"变南宋浑厚沉郁之体，成健拔劲锐一体"，比宋人措景丰富，较元人多生活实感。其尤善于在山水实境中安排有情节的人物活动，作品多是以山水为主的人物画。其代表作有《春游晚归图》（图21-1）、《三顾茅庐图》、《归田祝寿图》等。

2. 吴伟

吴伟（1459—1508），字士英，号鲁夫，更字次翁，幼为孤儿，号小仙，入宫得皇帝宠遇，誉之为"仙人笔也"，获"画状元"印。他不受朝廷拘羁，浪迹江湖。吴伟"源出戴进"而气魄更大，更简括整体。其画中人物气宇轩昂，与山水相结合，给人以水墨淋漓、气势磅礴又不流于粗俗的强烈印象。其代表作有《柳下读书图》《溪山渔艇图》等。

图 21-1　戴进《春游晚归图》

二、明中期吴门四家

明中期，吴门画派日益兴盛，取代了宫廷画派与浙派。这一画派兴于沈周，成于文徵明。吴门画家多是文徵明的子侄与学生，著名者有文彭、文嘉、文伯仁、陆治、陆师道等。他们多是文人名士，感于仕途险恶、吏治腐败，于是淡于仕进，优游林下，以诗文书画自娱。苏州相对自由的政治空气和繁荣富庶的经济生活为绘画创作准备了客观条件。吴派的艺术风格是宁静典雅，书卷气浓厚。

（一）沈周

沈周（1427—1509），字启南，号石田，长洲（今江苏苏州）人，出身于诗画世家，终身不仕。其师承吴镇而上溯董源、巨然，笔丰墨健。其山水画有粗细两种面目：粗笔作品有《夜坐图》《江村渔乐图》等，细笔作品有《庐山高图》（图21-2）等。

《庐山高图》是他为老师陈宽祝寿之作，在近于王蒙的繁密的笔墨中展现了想象中庐山的雄伟，开创了以山水画象征人品的表现手法。

（二）文徵明

文徵明（1470—1559），名壁，与沈周同乡，师事沈

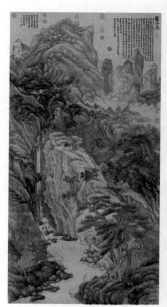

图 21-2　沈周《庐山高图》

周。出身于官宦之家，参加科考未中，五十多岁时被荐入京编修史书三年余，作品法赵孟頫、王蒙，格调典雅，抒情胜沈周，但气度格局不如沈周。其作品有《真赏斋图》（图21-3）。

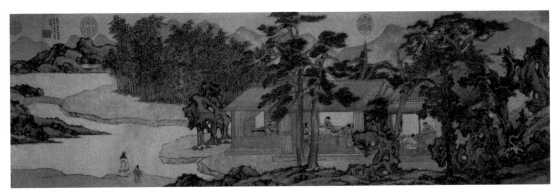

图21-3 文徵明《真赏斋图》

沈、文二人绘画多描写江南风光，画法学元人及五代北宋，很少受南宋院体的影响。在造型技巧方面不如北宋大家，在凭借诗、书、画三位一体以抒写情怀上比元人更加自觉。

（三）唐寅

唐寅（1470—1523），字伯虎，另字子畏，晚号六如居士，吴县（今江苏苏州）人，是由文人发展成的职业画家。其擅画山水、人物、花鸟。早年学周臣，后法李唐、刘松年。其画山以小斧劈皴为之，雄伟险峻，而笔墨细秀，风格秀逸清俊。其传世作品有《落霞孤鹜图》等。

（四）仇英

仇英（生卒年无确切记载），字实父，号十洲，原籍太仓（今属江苏）。其早年为漆工，为人彩绘栋宇，后作画，为文徵明、唐寅所器重，又拜周臣门下学画。仇英的山水画多学南宋"院体画"并融会前代各家之长，既保持工整精艳的古典传统，又融入了文雅清新的趣味，形成工而不板、妍而不甜的新典范。其作品有《桃源仙境图》（图21-4）等。

图21-4 仇英《桃源仙境图》

三、明后期花鸟画与人物画

（一）明后期花鸟画及代表人物

明代文人写意花鸟画延续了元人的传统，且题材更宽广，画法更精练。把写意花鸟画推向新阶段的是明代的陈淳与徐渭。

1. 陈淳

陈淳（1483—1544），字道复，号白阳山人，长洲（今江苏苏州）人。其出于文徵明门下，写意花鸟造型精当，严于剪裁，题材多为士大夫园林中的景色，意境安适宁静，笔墨精当。他的画法已呈放逸，但尚不恣纵；颇觉灵动，但尚不淋漓酣畅；已善剪裁，但尚未尽"不似之似"；情感已经彰显逸宕，但尚不激越昂扬；对水墨在生纸上的表现力也还未曾极尽能事。其作品有《秋江清光图》（图21-5）等。

图21-5　陈淳《秋江清光图》

2. 徐渭

徐渭（1521—1593），字文长，号天池、青藤，浙江山阴（今绍兴）人。其出身于低级官吏家庭，自幼聪颖，多才艺，但屡遭不幸：庶出、幼孤、入赘、科举多次落榜，痛恨严嵩而被严嵩党羽所用，怀绝世之资而遭遇不偶，有济世之才而无以施展。他对封建社会的种种不平怀有切肤之痛，加以修养广博，精通民间戏曲，尤擅长狂草，复受以个性解放为实质的新思潮的影响，故在写意花鸟画创作中以狂草般笔法纵情挥洒，泼墨淋漓，着眼于生韵的体现，同时抒发"英雄失路，托足无门"的悲愤与历劫不磨的旺盛生命力。他把中国写意花鸟画推向了能够强烈抒写内心情感的高境界，把在生宣纸上充分发挥并随意控制笔墨的表现力提高到前所未有的水平，成为中国花鸟画发展中的里程碑。其代表作有《墨葡萄图》（图21-6）等。

（二）明后期人物画及代表人物

明代人物画，画家用墨染出人面，以凹凸法绘人物小照及行乐图的风气相当流行。

图21-6　徐渭《墨葡萄图》

1. 陈洪绶

陈洪绶（1597/1598—1652），字章侯，号老莲，浙江诸暨人。其少负奇才，屡试不中，放意于书画，一度入宫，厌于酬奉，慨然赋归，在从事卷轴画创作与版画创稿方面，驰骋奇才，卓有建树。入清以后，其心怀亡国之痛，改号悔迟，卖画为生。

其人物画，面容奇古，形体伟岸，衣纹排叠道劲，尤擅"易圆以方，易整以散"的装饰手法，如《九歌图》中的屈原行吟，以仰视的角度、夸张的手法，塑造了屈原行吟泽畔，坚毅忧愤的形象。

2. 曾鲸

明后期肖像画空前发展，明末清初产生了"波臣派"；其创立者曾鲸（1568—1650），字波臣，福建莆田人。曾鲸创墨骨画法，以淡墨勾轮廓五官，施墨略染后，再赋色彩，"写照如灯取影，妙得神情"。其作品有《张卿子像》（图21-7）等。

图21-7 曾鲸《张卿子像》

四、明末松江派

吴派发展到明末，不少画家着眼于师承，无胸中丘壑，多偏重仿效。为扭转这一局面，上海地区涌现出以董其昌为旗帜的松江派。

董其昌（1555—1636），字玄宰，号思白，南直隶华亭（今上海松江）人，官至南京礼部尚书。他的山水画追求以书法入画，重视笔墨的表现力，把山石树木形象加以简化，强调"画欲暗不欲明"。

董其昌的巨大影响还在于他的画论。他以佛家禅宗分南北为喻，推出了绘画"南北宗论"。他将水墨渲染画法的文人画家比作南宗，视青绿勾填画法的职业画家为北宗，尊南贬北。他尚率真，轻功力，崇士气，斥画工，重笔墨，轻丘壑，尊变化，黜刻画。这种美学观念对后世产生了深远的影响。

五、清初画派

（一）清初正统派山水画代表人物——"四王"

清初山水画直承董其昌的理论与实践。"四王"是依董其昌开辟的道路，力图集古人大成的代表。四王之中包括两代人。第一代是董其昌的朋友王时敏与王鉴，第二代是王原祁（王时敏之孙）及王翚（王时敏与王鉴的学生）。

王时敏（1592—1680），字逊之，号烟客，江苏太仓人。王鉴（1698—1677），字元照，又字园照，号湘碧，与王时敏同籍贯。二人都是明代文人名宦之后，在明为官，入清后隐居不仕，虽属于遗民但无意在作品中表露遗民意识，而且也不反对后辈与学生供事新朝。

王原祁（1642—1715），字茂京，号麓台，入仕清廷，位至高官，并任集古代书画著作大成的书画史论汇编《佩文斋书画谱》编纂官和为康熙祝寿所画《万寿圣典》总裁官。王翚（1632—1717），字石谷，号耕烟散人、乌目山人等，江苏常熟人。王翚初为职业画家，为王鉴赏识并收为弟子，声誉渐高，又被荐入宫，为康熙皇帝主绘《康熙南巡图》，颇获称誉。

这一派画家信奉董其昌的艺术主张，致力于临摹古人或者在这个基础上求变化，崇拜元四家。重笔墨，以古人丘壑搬迁挪后，表现平静安闲的情感状态，体现所谓"士气"与"书卷气"，较少观察自然，描写具体感受。他们总结古人笔墨成就，发展了干笔渴墨层层积染技法的艺术表现力。

由于"四王"在地位上的特殊性，受到统治者的重视，所以在当时画坛上确立了正统的地位。

（二）吴历、恽寿平

吴历、恽寿平与"四王"齐名，也属于这一大系统。

1. 吴历

吴历（1632—1718），字渔山，号墨井道人。其与王翚是同乡，同师于王时敏，以卖画为生，晚年入天主教，曾去澳门。他在艺术上追北宋亦宗元人，兼法唐寅，作品丘壑多姿，笔墨苍浑，风格敦厚深秀，有《湖天春色图》等。

2. 恽寿平

恽寿平（1633—1690），原名格，字寿平，以字行，改字正叔，号南田，比陵（今江苏常州）人。他幼年随父兄抗清，失败后隐居卖画。他与王翚为画友，开始擅长山水，师法元人，作品空灵清旷，后专攻花卉，创没骨画法，画风清新雅丽，于熠灿中求平淡，表现了理想化的美的境界。

（三）四僧

1. 八大山人

八大山人（1626—1705），明宗室后裔，原名朱耷，号雪个、八大山人等，江西南昌人。八大山人的山水画原学董其昌，但在明亡后与董其昌大异其趣。其山水意境苍凉

凄楚，笔墨沉郁含蓄，使人有"墨点无多泪点多"之感，可称泪眼中的旧江山。其代表作品有《鹌鹑》（图21-8）、《荷石水禽图》（图21-9）、《秋林亭子图》等。

八大山人的写意花鸟，上学陈淳与徐渭，以奇简冷逸的独特风格，强烈地抒发了遗民之情，达到了水墨大写意花鸟的空前水平。八大山人拟人化的鱼鸟，空灵流动的构图、简约含蓄而充满孤独、幽愤感情的笔墨，在内容、形式上已经臻于高度统一。此类名作有《安晚帖》等。

图 21-8　八大山人《鹌鹑》

2. 石涛

石涛（生卒年不详），原名朱若极，明宗室，法名原济，小字阿长，号石涛，别号苦瓜和尚、大涤子等，广西人。其早年云游四方，中年时迁居南京，晚年定居扬州。

石涛山水不学一家，看似无法而实际上变古法为我法，想象力丰富，景色新奇，构图新颖自然，笔墨纵肆潇洒，充满了昂扬的激情，连王原祁也自叹不如，并以为王翚亦不能及。其画作精品有极尽丘壑变化的《搜尽奇峰打草稿图》、充分发挥水墨遣情效能的《泼墨山水》、效果强烈的《山水清音图》等。

3. 髡残

髡残（1612—？），俗姓刘，字石谿，号电住道人等，武陵（今湖南常德）人，长住南京。髡残山水画受董其昌影响，取法于黄公望、王蒙，但宗旨在表现"吾之天游"，布景多山重水复，层次深远，笔墨苍茫厚重，作品有《苍翠凌天图》等。

4. 弘仁

弘仁（1610—1664），原名江韬，字六奇，为僧后号渐江，安徽歙县人。弘仁法取倪瓒，笔墨简洁洗练，意境荒僻幽寂，丘壑严整奇倔，林木富于真实感，分明是远离清廷的世外山。

"四僧"起伏跌宕的身世反映在画中，或抒写身世之感，寄托亡国之痛，或表现不

图 21-9　八大山人《荷石水禽图》

为命运屈服的旺盛生命力。他们受徐渭强烈抒发个性的影响很大，重视生活感受、观察自然和独抒性灵，不以再现前人意境情调上的成就为满足，不限于临摹，突破了四王派所表现的情感内容，丰富了自然的表现和意境的创造，突破了旧有程式，发展了笔墨技法，成为与"四王"并立的在野派绘画的代表。

六、清中期的宫廷绘画与"扬州八怪"的绘画

（一）清代宫廷绘画

清代宫廷机构中设有画院处（即如意馆），画家初类工匠，地位不高，至清中期宫廷画家渐多，地位亦有所改善。不少人因献画而被吸收入宫，授予官职。宫廷山水花鸟画出现了文人化的倾向，但缺乏生气，已呈衰落趋势。

后因若干西方画家供职宫廷，出现了中西画法融合的某些外籍画家的作品。

郎世宁（1688—1766），意大利人，康熙末年来华传教，后入宫廷，死后被追赠为侍郎。他擅长画人物故事、肖像、动物、花木、山水，尤以画鸟著名。其作品有《平安春信图》（图21-10）等。

（二）扬州八怪的绘画

扬州八怪是清康熙中期至乾隆末年活跃于扬州地区的一批风格相近的书画家总称，美术史上也常称其为"扬州画派"。 在中国画史上说法不一，较为公认的是指：金农、郑燮、黄慎、李鱓、李方膺、汪士慎、罗聘、高翔。至于有人提到的其他画家，如闵贞、高凤翰、边寿民等，因画风接近，也可并入。因"八"字可看作数词，也可看作约数。他们大多出身贫寒，生活清苦，清高狂放，书画往往成为他们抒发心胸志向、表达真情实感的媒介。 扬州八怪的书画风格异于常人，不落俗套，因此被称作"八怪"。

图 21-10　郎世宁《平安春信图》

第二十二章
承继出新的近现代绘画

一、吴昌硕

1. 吴昌硕简介

吴昌硕（1844—1927），名俊卿，初字香，中年后更字昌硕，生于浙江安吉县鄣吴村，卒于上海。吴昌硕为清末民初画家、书法家、篆刻家。其作品有《三千年结实之桃》（图22-1）等。

2. 吴昌硕的绘画艺术特色

吴昌硕绘画的题材以花卉为主，亦偶作山水。前期得到任颐指点，后又参用赵之谦画法，并博采徐渭、八大山人、石涛和扬州八怪诸家之长，兼用篆、隶、狂草笔意入画，色酣墨饱，雄健古拙，亦创新貌。其作品重整体，尚气势，认为"奔放处不离法度，精微处照顾气魄"，富有金石气。讲求用笔、施墨、敷彩、题款、钤印等的疏密轻重，配合得宜。吴昌硕自言："我平生得力之处在于能以作书之法作画。"

他以篆笔写梅兰，以狂草作葡萄。所作花卉木石，笔力老辣，气势雄强，布局新颖，构图也近书印的章法布白，喜取"之"字和"女"字格局，或作对角斜势。用色上似赵之谦，喜用浓丽对比的颜色，尤善用西洋红，

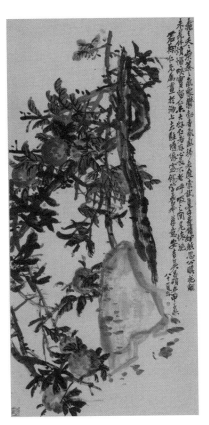

图 22-1　吴昌硕《三千年结实之桃》

色泽浓艳。

吴昌硕因以"草篆书"入画，状物不求写实，形成了影响近现代中国画坛的直抒胸襟，酣畅淋漓的"大写意"笔墨形式。

吴昌硕绘画艺术的一大特色是有金石气息。所谓金石气息，指的就是钟鼎上所铸的金文与刻在石碑上的文字所具有的味道。人们常说谁谁的画作有金石气息，其实这种评论标准都是从吴昌硕的绘画风格出现以后才有的。

二、齐白石

1. 齐白石简介

齐白石（1864—1957），祖籍安徽宿州砀山，生于湖南长沙府湘潭县（今湖南湘潭）。其原名纯芝，字渭清，又字兰亭，后改名璜，字濒生，别号白石山人、老萍等。

齐白石是近现代中国绘画大师，世界文化名人。其早年曾为木工，后以卖画为生，57岁后定居北京。其擅画花鸟、虫鱼、山水、人物，笔墨雄浑滋润，色彩浓艳明快，造型简练生动，意境淳厚朴实。其所作鱼虾虫蟹，天趣横生。齐白石书工篆隶，取法于秦汉碑版，行书饶古拙之趣，篆刻自成一家，善写诗文。其曾任中央美术学院名誉教授、中国美术家协会主席等职，代表作有《群虾图》（图22-2）、《蛙声十里出山泉》、《墨虾》等。

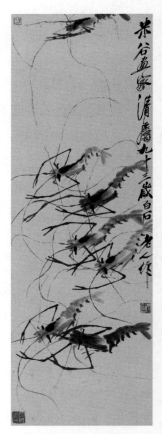

2. 齐白石画作赏析

齐白石画虾堪称画坛一绝。齐白石画虾通过毕生的观察，力求深入表现虾的形神特征。

齐白石从小生活在水塘边，常钓虾玩；青年时开始画虾；40岁后临摹过徐渭、李复堂等明清画家画的虾，63岁时齐白石画的虾与实物已很相似，但还不够"活"，他便在碗里养了几只长臂虾，置于画案，每日观察，画虾之法也因此而变，虾成为齐白石代表性的艺术符号之一。

齐白石画虾已入化境，在简括的笔墨中表现了游弋水中的群虾。其画中粗壮、浓厚的慈姑，与群虾的透明、轻灵纤细形成对比，体现出晚年的齐白石画艺的成熟。

齐白石画虾表现出了虾的形态，活泼、灵敏、机警、有生

图22-2 齐白石《群虾图》

命力。是因为齐白石掌握了虾的特征，所以画起来得心应手。寥寥几笔，用墨色的深浅浓淡，表现出一种动感。一对浓墨眼睛，脑袋中间用一点焦墨，左右用两笔淡墨，便使虾的头部变化多端。虾壳透明，由深到浅。而虾的腰部，一笔一节，连续数笔，形成了虾体节的由粗渐细。

齐白石用笔的变化，使虾的腰部呈现各种异态，有躬腰向前的，有直腰游荡的，也有弯腰爬行的。虾的尾部也是寥寥几笔，既有弹力，又有透明感。虾的一对前爪，由细而粗，数节之间直到两螯，形似钳子，有开有合。虾的触须用数条淡墨线画出。

对水中的虾，为表现出那种透视感，齐白石的线条有虚有实，简略得宜，似柔实刚，似断实连，直中有曲，乱小有序，纸上之虾似在水中嬉戏游动，触须也似动非动。

3. 齐白石的画论

齐白石主张艺术"妙在似与不似之间"，衰年变法，形成独特的大写意国画风格，开红花墨叶一派，尤以瓜果菜蔬、花鸟虫鱼为工绝，兼及人物、山水，名重一时，与吴昌硕共享"南吴北齐"之誉。齐白石纯朴的民间艺术风格与传统的文人画风相融合，达到了中国现代花鸟画最高峰。

其画、印、书、诗人称"四绝"。他一生勤奋，砚耕不辍，自食其力，品行高洁，尤具民族气节，留下画作三万余幅、诗词三千余首、自述及文稿并手迹多卷。齐白石的作品以多种形式一再印制行世。

三、傅抱石

1. 傅抱石简介

傅抱石（1904—1965），原名长生、瑞麟，号抱石斋主人，生于江西南昌，祖籍江西新余，现代画家。

傅抱石早年留学日本，回国后执教于中央大学，1949年后曾任南京师范学院教授、江苏国画院院长等职。其擅画山水，中年创为"抱石皴"，笔致放逸，气势豪放，尤擅作泉瀑雨雾之景；晚年多作大幅，气魄雄健，具有强烈的时代感。其人物画多作仕女、高士，形象高古，有《琵琶行》（图22-3）等。其著有《中国古代山水画史的研究》《中国绘画变迁史纲》等，毕生著述二百余万字，涉及文化的各方面。

图22-3　傅抱石《琵琶行》
（局部）

145

2. 傅抱石画作《琵琶行》鉴赏

唐白居易七言古诗《琵琶行》是大家熟悉的诗篇，"浔阳江头夜送客，枫叶荻花秋瑟瑟"，大家都能朗朗上口。诗写白居易被贬江州时，夜晚送客于江上，忽听到琵琶曲声，移船靠近，得见"老大嫁作商人妇"的原长安名歌伎。女子的不幸身世，让白居易非常同情，想到自己的官场浮沉和坎坷遭遇，心中的愤懑郁闷愁绪，发而为激昂的诗情，于是写下了这千古传诵的名篇。

傅抱石一生创作过多幅《琵琶行》。本书所选此幅画作，笔酣墨饱，气势磅礴，上下部分大量的水墨应用，烘云托月，突出画面中的人物。人物的线条用顾恺之的"春蚕吐丝描"，造型上用陈洪绶夸张的手法，不着重于形体的局部描述，重点突出神态意态。徐悲鸿曾用"元气淋漓，真宰上诉"盛赞傅抱石画作。

四、黄宾虹

1. 黄宾虹简介

黄宾虹（1865—1955），早年激于时事，参与同盟会、南社、国学保存会等，后潜心学术，深研画史、画理。其历任新华艺术专科学校、国立北平艺术专科学校、中央美术学院华东分院（后改为浙江美术学院）教授等。其学养渊博，著述宏富，诗、书、画、印及鉴赏皆精，为中国近现代艺术史上的一代巨匠。其代表作品有《山居烟雨》（图22-4）等。

2. 黄宾虹的"五笔七墨"

与历代名家一样，作为一代山水画大师的黄宾虹，不仅有自己独特的笔墨特点，而且在笔法、墨法方面提出了许多创造性的理论观点，最重要的就是"五种笔法"和"七种墨法"。黄宾虹的五种笔法即"平、留、圆、重、变"。在墨法上，他总结出七种方

图 22-4　黄宾虹《山居烟雨》

法，即"浓、淡、破、积、泼、焦、宿"。

黄宾虹是运用"五笔七墨"法的高手和大家，尤其在晚年，他以大篆笔法作画，沉厚凝重，刚健遒劲，生辣稚拙，沉着刚健，不剑拔弩张，不狂怪奇诡，呈现出一种内在美。他将各种墨法灵活交替运用，尤重破墨、焦墨、积墨，融入水法、渍墨等技法，重重密密，层层深厚，杂而不乱，混沌中显分明，分明中见混沌，清而见厚，黑而发亮，秀润华滋，自然天成，神采焕然。他的画不但笔力遒劲，力透纸背，似飒飒有声，而且笔苍墨润、圆浑厚重，具有极强的立体感。

五、徐悲鸿

1. 徐悲鸿简介

徐悲鸿（1895—1953），江苏宜兴市屺亭桥镇人，中国现代画家、美术教育家。其曾留学法国学西画，归国后长期从事美术教育，先后任教于中央大学艺术系、北平大学艺术学院和北平国立艺术专科学校。1949年后其任中央美术学院院长。其擅长人物、走兽、花鸟，主张现实主义，于传统尤推崇任伯年，强调国画改革融入西画技法，作画主张光线、造型，讲求对对象的解剖结构、骨骼的准确把握，并强调作品的思想内涵，对当时中国画坛影响甚大。他与张书旗、柳子谷三人被称为画坛的"金陵三杰"。其所作国画彩墨浑成，代表作品有《奔马》（图22-5）等。

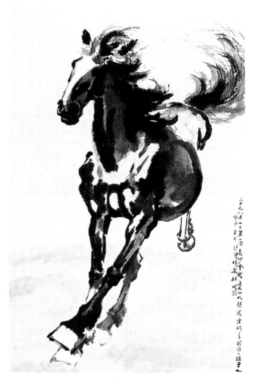

图 22-5　徐悲鸿《奔马》

2. 徐悲鸿的《中国画改良论》

徐悲鸿是中国现代美术教育的奠基者，主张发展"传统中国画"的改良，立足中国现代写实主义美术，提出了近代国画之颓废背景下的"中国画改良论"。1918年5月14日，年仅23岁的徐悲鸿在北京大学画法研究会演讲《中国画改良之方法》，此文在当月23~25日《北京大学日刊》上连载，1920年6月《绘学杂志》第一期转载，改名为《中国画改良论》。

徐悲鸿是20世纪中国现代美术和现代美术教育的伟大开拓者。徐悲鸿不仅在理论上提出并完善了改革中国画这一有划时代意义的主张，而且在实践上矢志振兴美术事业。

她致力于美术教育，并倾注了大量心血。"徐悲鸿体系"的形成，既有中外美术史艺术规律发展的必然逻辑，也有中国特定国情使然。它的产生为中国现代美术的发展奠定了基石，在新的历史时期我们来重新审视徐悲鸿先生，发掘它的当代意义对现代美术教育的发展具有重要意义。

六、张大千

1. 张大千简介

张大千（1899—1983），名权，号大千，以号行世，生于四川内江。

张大千是全能型书画家，其创作"包众体之长，兼南北二宗之富丽"，集文人画、作家画、宫廷画和民间艺术为一体，代表作品有《庐山图》（图22-6）等。其于中国画人物、山水、花鸟、鱼虫、走兽，工笔、写意，无所不能，无一不精。其诗文真率豪放，书法劲拔飘逸、外柔内刚、独具风采。

图22-6　张大千《庐山图》

张大千是20世纪中国画坛最具传奇色彩的国画大师，无论绘画、书法、篆刻、诗词无一不通。其早期专心研习古人书画，特别在山水画方面卓有成就；后旅居海外，画风工写结合，重彩、水墨融为一体，尤其是泼墨与泼彩，开创了新的艺术风格。他的治学方法，值得那些试图从传统走向现代的画家们借鉴。

在20世纪的中国画家中，张大千无疑是其中的佼佼者，其画意境清丽雅逸。他才力、学养过人，于山水、人物、花卉、仕女、翎毛无所不擅，特别是在山水画方面具有特殊的贡献：他和当时许多画家担负起对清初盛行的正统派复兴的责任，继承了唐、宋、元画家的传统，使得自乾隆之后衰弱的正统派得到中兴。

2. 泼彩法

张大千是我国泼彩法造诣最高的大师之一。泼彩法是种以泼墨法为基础，借用工笔花鸟画的"撞水""撞色"二法，并从西画中吸取营养而创造出来的新技法。

中国画技法在历史的车轮中传承创新流转，经历了历朝历代，在光怪陆离的当下依然神采奕奕，多亏了这些为之付出毕生心血的传承人。作为当代大学生，我们应当担起祖国传统文化的传承重任，为后代做文化接力的桥梁，为发扬中华民族传统文化而发挥力量。

第二十三章 | 书法与中国文化精神

一、汉字的起源

汉字是世界上使用时间最久、空间最广、人数最多的文字之一，汉字的创制和应用不仅推进了中华文化的发展，还对世界文化的发展产生了深远的影响。大约在距今 6 000 多年的半坡遗址等地方，已经出现刻划符号，共达 50 多种。它们整齐规范，具备了简单文字的特征，学者们认为这可能是汉字的萌芽。最早的文字是在约公元前 14 世纪的殷商后期出现的，这时形成了初步的定型文字，即甲骨文，如图 23-1 所示。甲骨文既是象形字又是表音字，至今汉字中仍有一些和图画一样的象形文字，十分生动。

图 23-1　刻在龟壳上的甲骨文

表意字是中国汉语形成历史中最早的一种文字，汉字经历了表意字、表音兼表意字、表音字三个历程。其中表意字是指根据所概括内容的意义所创造的字，在汉字的初始阶段，没有笔画，没有字母，从画图和实物记事开始慢慢发展，很自然地把依靠最多的意义首先融入字体。

象形字来自图画文字，但是图画性质减弱，象征性质增强，它是一种最原始的造字方法。它的局限性很大，因为有些实体事物和抽象事物是画不出来的。因此，以象形字为基础后，汉字发展成表意字，增加了其他的造字方法，例如六书中的会意、指事、形声。然而，这些新的造字方法，仍须建立在原有的象形字上，以象形字为基础，拼合、减省或增删象征性符号，而中国自古就有"书画同源"一说，这是因为最早的文字来源

就是图画，书与画好比是兄弟，同根生，有很多内在的联系。汉字的起源就是原始的图画，原始人在生活中用来表达自己的"图画"形式。慢慢地从原始图画变成了一种"表意符号"。它们整齐规范，并且有一定的规律性，具备了简单文字的特征，学者们认为这可能是汉字的萌芽。

二、书法的产生

每一种艺术最开始都是为了实用，毛笔书法的出现最开始也是因为其比用刀刻竹简要方便，所以毛笔书法的功能性和艺术性不能割裂开来。

三、书体的简介

书体是指传统书写字体、字形的不同形式和区别。

一般把中国文字的书写形式分为篆、隶、草、行、楷五大类书体，每一大类中又可细分。

四、书法书体的演变

1. 篆书

篆书（图23-2）分为大篆、小篆两类。大篆主要是指商、周时代的甲骨文、钟鼎文和六国古文字等。小篆是专指秦统一中国后颁行的法定文字，流行于秦汉。

2. 隶书

小篆风行天下后，又渐渐呈现出它在书写行文上的弊端。因为篆书笔画复杂，写起来费事，传说当时的狱吏程邈因罪被关在监狱里，他把大篆、小篆的笔画和结体作了简化，把篆书笔画的圆转改为方折。这样便于书写，速度也更快了。

隶书从秦经西汉到三国，在楷书创造成熟和通行以前都使用它，但其形体却时有变化和美化。西汉的隶书还保持着秦代的遗风，到东汉特别是东汉末期，就趋于工整细巧。结体平扁，笔画里边出现了波

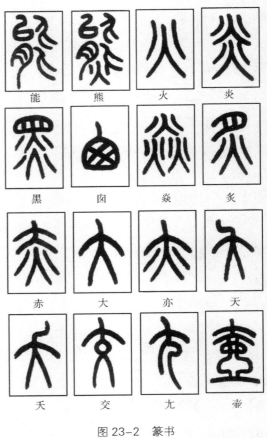

图 23-2　篆书

磔（汉字中的捺），形成了汉隶的基本形态。晋唐以后至近代，虽然各种书体，特别是楷体盛行，但是隶书仍然广泛流传，就是由于两汉的隶书结构用笔富于变化、风格多样、艺术性强的缘故，所以它始终博得人们的喜爱。

汉隶是汉代书法艺术特有的成就，字体的肥瘦大小，结构和运笔变化无穷，各尽其妙。汉隶在书法发展中占有极重要的地位，上承前朝篆书的规则，下启魏晋南北朝及隋唐楷书的风范。汉代留下的石刻有很多，是我国书法艺术的宝贵遗产。另外，残石、汉代竹简的墨迹也都非常真实地表现了汉隶的笔法和风格特点。

中国书法发展到隶书，进入了革新的阶段。小篆和定型的隶书相较，字形由狭长变为扁方，笔画由匀称的弧笔变为粗细结合、笔姿险峻的直笔，曲折处由联绵圆转变为笔笔分断的方角，字的象形意味大多隐没了。隶书的形成，给以后的草、楷、行书奠定了基础，给汉字的普及和书法的发展开辟了广阔的道路。

通常，人们称初期的隶书为"秦隶"或"古隶"，说明其中还保留着篆书的意味。湖北睡虎地秦墓竹简，就是"古隶"的代表作。

3. 草书

草书包括章草、今草和狂草，三者互有其影响和各自的流派。其中，狂草的代表作品有怀素的《自叙帖》（图23-3）等。

图23-3 怀素《自叙帖》（局部）

初期的草书，由隶书演化而来，名为"章草"。一般认为是书写章奏或章程所用的，是比隶书简捷的书体。章草改变了横平竖直、笔笔间断的隶书写法，成为圆转牵连、粗细交替、形态检束的字体。字右仍有波磔，这是它保留隶意，不同于今草的特征。

章草的运用是解散隶体，使它趋于简便，至于用笔还是因袭了隶书的某些笔法。特别是"捺"画的末尾，很是明显。但是其他笔画基本是后来行书的雏形，不少字已有萦

带（连丝）的笔画，开创了草书的连绵笔势，同时也为隶书向楷书过渡创造了条件，起了桥梁与媒介的作用。

4. 行书

行书是在正规书法（如楷书、隶书、篆书）基础上的草写或简化，是介于正规写法与草写之间的一种最通用的书体。一般认为行书始于汉末（传为颍川人刘德升所创），盛于东晋，兼具楷书的规矩和草书的流动，字体整饬，楷法多于草法的叫"行楷"；书写流动，草法多于楷法的称"行草"。它比楷书便于书写，比草书容易辨识，应用极为广泛。东晋王氏豪门子弟，擅长行书者不少，其中以王羲之父子最为著名。《兰亭序》是王羲之的代表作，后人奉为"天下第一行书"。唐太宗李世民尊崇王氏，最爱《兰亭序》，他派肖翼从辩才和尚处骗得《兰亭序》真迹，命冯承素、虞世南临摹，分赠亲近。唐太宗死后，以真迹殉葬。今传《兰亭序》行楷书法所以流传久远，是因为其内容和形式富有时代风格。此中，热爱自然、描写自然的内容和任情真率、洒脱自然的书法形式相结合，正体现了摆脱儒学名教，提倡文艺自觉的东晋时代精神。这正是《兰亭序》气韵生动，是其能成为"天下第一行书"的缘故。晋朝是行书的繁荣时期，自晋以来凡是善书法的人，没有不工行书的。在《淳化阁帖》中，如西晋武帝（司马炎）、宣帝（司马懿），东晋元帝（司马睿）、明帝（司马绍）、康帝（司马岳）、安帝（司马丕）、简文帝（司马昱）、孝武帝（司马曜）等都能写很好的行书，臣僚像王导、庚亮等人，善写行书的就更多了。上行下效，遂为时尚，于是行书在书法艺术上形成一大体系。

5. 楷书

楷书即"真书""正书"或"正楷"。古时曾叫"楷隶"或"今隶"，最初产生于西汉的民间，视为不能登大雅之堂的作品，内有不少隶书的痕迹。楷书是从隶书（包括草隶）演变而来的，始于东汉，通行至今。

汉魏时是楷书逐渐成熟的时代，还有许多章草（即草隶）的笔法，东晋是楷书的盛时，现存在的最早楷书只有三国时钟繇等人的作品。另外，当时还有吴之《谷朗碑》等，字体笔画和楷书相近，其中有些章草痕迹。要注意草书并不是在楷书之后才有的，就和简化字一样，草体楷化，字就简单多了，也便于学习。

谈到楷书，必讲魏体，它不仅是楷书的一种，也是楷书走向成熟的基础。在古代书体中，它是和篆隶一样重要的书体，即专指北魏时的石刻、摩崖、造像、墓志等书体。魏体基本上摆脱了隶法，体貌姿态百出，笔势浑厚，意态跳宕，分行布白各有其妙，但都以方正凝重为主。

第二十四章 | 悠扬流动的隶书之 《曹全碑》《张迁碑》

一、隶书的起源

隶书，亦称汉隶，是汉字中常见的一种庄重的字体，书写效果略微宽扁，横画长而直画短，呈长方形状，讲究"蚕头燕尾""一波三折"。隶书起源于秦朝，在东汉时期达到顶峰，书法界有"汉隶唐楷"之称。

隶书相传为秦末程邈在狱中所整理，去繁就简，字形变圆为方，笔画改曲为直。改"连笔"为"断笔"，从线条向笔画，更便于书写。"隶人"不是囚犯，而指"胥吏"，即掌管文书的小官吏，所以在古代，隶书被叫作"佐书"。隶书盛行于汉朝，成为主要书体。作为初创的秦隶，留有许多篆意，后不断发展加工。打破周秦以来的书写传统，逐步奠定了楷书的基础。在"罢黜百家，独尊儒术"思想的统一下，汉代隶书逐步发展定型，成为占统治地位的书体，同时，派生出草书、楷书、行书各书体，为书法艺术奠定了基础。

隶书基本是由篆书演化来的，主要将篆书圆转的笔画改为方折，书写速度更快。

二、隶书的发展与演变

隶书又名佐书、分书、八分，因盛行于汉代，所以又叫汉隶，它是由篆书圆转婉通的笔画演变成为方折的笔画，字形由修长变为扁方，上下收紧，左右舒展，运笔由缓慢变为短速，从而显示出生动活泼、风格多样的气息，给书写者带来很大的方便。

隶书分为秦隶和汉隶，秦隶指战国、秦至西汉初期的隶书，又叫古隶。秦隶产生于战国时期，从四川青川县出土的战国秦武王二年（前309）的"木牍"上出现的隶书早期形迹看，其减损大篆的繁琐笔画，字的形状由篆书的长方变为正方或扁方。虽然它的结构还带有篆味，但已出现隶书的雏形。

153

西汉中期至东汉，隶书渐臻完美，尤其在东汉，由于统治阶级采取了一些较为明智的政策，整个社会经济繁荣，文化艺术也随之昌盛，树碑立传之风大兴，涌现出了大量技艺精湛、风格鲜明的优秀碑刻，从而隶书发展成为正规而又富于艺术性的、具有高度审美价值的书体。

我们通常所说的汉隶，主要是指东汉碑刻上的隶书。它们的特点是用笔技巧更为丰富，点画的俯仰呼应、笔势的提按顿挫、笔画的一波三折和蚕头燕尾及结构的重浊轻清、参差错落，令人叹为观止。风格多样且法度完备，或雄强、或隽秀、或潇洒、或飘逸、或朴茂、或严谨，如群星灿烂，达到了艺术的高峰。

三、隶书碑帖

1.《曹全碑》

曹全碑，东汉中平二年（185）十月立，碑高253厘米，宽123厘米，明万历初年在陕西省郃阳县（今郃阳）旧城出土，1956年被移入西安碑林博物馆。其碑文（图24-1）内容为记述郃阳令曹全生平。此碑是汉碑代表作品之一，是秀美一派的典型。其结体、笔法都已达到十分完美的境地。清万经评此碑："秀美生动，不束缚，不驰骤，洵神品

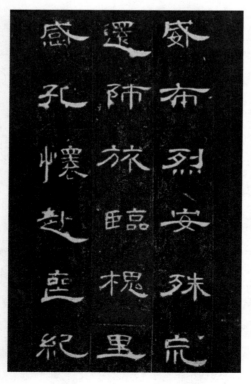

图24-1　《曹全碑》拓片（局部）

也。"《曹全碑》是目前我国汉代石碑中保存比较完整、字体比较清晰的少数作品之一。

2.《张迁碑》

东汉隶书，其字形已基本走出秦及一些西汉隶书带篆意的束缚，由长而渐趋于扁，结构也日益简化，许多碑文则已达到绝对的工致，平稳匀称，与唐代工稳的楷书具有相似的审美意趣。在两汉长达几百年的众多隶书碑刻中，《张迁碑》的风格处于嬗变的中间状态。它字形不合规律，时扁时长，时大时小，用笔方中有圆，劲而内敛，是汉隶中最具风格特征，也具艺术魅力的碑刻作品之一。

图24-2 《张迁碑》拓片（局部）

《张迁碑》（图24-2），刻于东汉中平三年（186）二月。碑原在山东东平，现存山东泰安市岱庙内。此碑高270厘米，宽150厘米。碑阳、碑阴都刻文，碑阳15行，每行42字；碑阴题为三列，上二列每列19行，下列3行。碑额"汉故穀城长荡阴令张君表颂"12字似篆若隶，风格与正文不同，却似乎又有某种联系。在汉碑中，这样的碑额似不多见。其布列颇特殊，上下紧密，甚至参差并连在一起，但行距分明。用笔既有篆书的圆转，又多隶书的方折，极其灵动飘逸；结构宽扁，不拘一格，自然而成；线质劲敛，艰涩中有柔婉；线形屈曲，极具动感，而又不显突兀。这种风格，即使在秦时带篆意的隶书中亦极少见。秦隶常遗有篆之古意，却多规律性，没有这般巧妙生动。世人学《张迁碑》，多疏忽其额书的审美价值，甚至不以之为学习对象，实在令人遗憾。

第二十五章 | 楷法遒劲显风神之《多宝塔碑》《九成宫醴泉铭》

一、《多宝塔碑》鉴赏

《多宝塔碑》（图25-1）是唐代书法家颜真卿的代表作。

图25-1 《多宝塔碑》拓片（局部）

颜真卿（709—785），字清臣，京兆万年（今陕西西安）人，曾任平原太守，世称颜平原，开元间中进士，安史之乱时抗贼有功，入京历任吏部尚书、太子太师，被封为

鲁郡开国公，故又世称颜鲁公。德宗时，李希烈叛乱，他以社稷为重，亲赴敌营，晓以大义，终为李希烈缢杀，终年 77 岁。德宗诏文曰：“器质天资，公忠杰出，出入四朝，坚贞一志。”

颜真卿在书法史上是继“二王”之后成就最高、影响最大的书法家。其书初学褚遂良，后师从张旭，汲取初唐四家特点，兼收篆、隶和北魏笔意，一反初唐书风，化瘦硬为丰腴雄浑，自成一格；结体宽博，气势恢宏，骨力遒劲而气概凛然，被后世称作“颜体”。颜体楷书奠定了颜真卿在中国书法史上的不朽地位。他的书迹作品据说有138种之多，大多为楷书。楷书代表作有《多宝塔碑》《颜勤礼碑》《麻姑仙坛记》等，行草书代表作有《祭侄文稿》《争座位帖》《裴将军帖》《自书告身帖》等。其中，《祭侄文稿》是在极其悲愤的心情下写下的千古绝唱，具有极高的艺术境界，被称为“天下第二行书”。

《多宝塔碑》，全称《大唐西京千福寺多宝佛塔感应碑文》，唐天宝十一载（752）四月立，原在唐长安（今西安）千福寺，现藏于西安碑林博物馆。该碑高为 260.3 厘米，宽为 140 厘米，凡文 34 行，每行为 66 个字，由岑勋撰文，徐浩隶书题额，颜真卿书碑，史华刊石。

《多宝塔碑》是颜真卿早期的代表作品，已初步形成了“雄媚”的自我风格。其起、行、止都有明显的交代。其书笔力贯注厚重，行笔映带丰神，结体匀称缜密，墨酣意足，在笔墨流动处颇显媚秀之姿。此书与唐代经生楷书之迹相近，可见颜真卿从民间书艺汲取营养；同时在笔法上可以看到从张旭《郎官石柱记》胎息而来，亦与徐浩书暗脉相接。这些都说明颜书正在多方吸取化育之中。

《多宝塔碑》用笔笔笔藏锋，笔笔回锋；结构疏密匀称，风格严谨庄重，但并没有形成颜真卿后期宽博雄浑的风格特点，被认为是后人初学书法的极佳范本。在临习此碑时应注意用笔的提按、转折，把握整个结构的内紧外松和上紧下松等特点。

二、《九成宫醴泉铭》鉴赏

《九成宫醴泉铭》（图25-2）为唐代书法家欧阳询的代表作。

欧阳询（557—641），字信本，潭州临湘（今湖南长沙）人，初仕隋，为太常博士，贞观初为太子率更令，故世称欧阳率更。其书法受北碑影响甚深，后学王羲之、王献之，浸润南风，书风逐渐雅致，然而隘峻之势仍存。他诸体皆精，尤以楷书最工，能综合汉隶及魏、晋楷书之长，形成了独特的风格，成为后世的楷模。其用笔方圆兼备而

图 25-2 　《九成宫醴泉铭》拓片（局部）

险劲峻拔，骨力沉着，竖、弯、钩仍具隶意，结体修长，内紧外松，于平正中寓峭劲。其书主笔画向四周伸展，常将竖画上耸下伸以造势，故有"如山岳之耸秀"之美誉，行间布白整齐严谨。其传世碑刻有《九成宫醴泉铭》《化度寺邕禅师塔铭》等，行书代表作有《梦奠帖》《张翰帖》《卜商帖》等。其行书用笔中侧并举，锋芒多露锐劲之意，体势欹侧，左削右展，行款不重丝牵映带，却以单字俯仰取势，体现了质朴的色彩。

　　《九成宫醴泉铭》，楷书，由魏徵撰文，记载唐太宗在九成宫避暑时发现醴泉之事。此碑立于唐贞观六年（632），碑文共24行，满行为50个字。今石尚存，藏于陕西麟游九成宫内，但剜凿过多，已非原貌。传世最佳拓本是明代李琪旧藏宋拓本，今藏于故宫博物院。碑身和碑首连成一体，碑首有六龙缠绕，正面有隶书"九成宫醴泉铭"6个大字，碑座已破损。

　　陕西省麟游县在今西安市西北约160千米处，隋朝在这里修建了避暑离宫仁寿宫，唐朝改建为九成宫。当时长安城水源困乏，宫中用水全靠从河道里"以轮汲水上山"。632年，李世民在九成宫四城之阴散步时发现有一块地地皮比较湿润，用杖疏导便有水流出，于是掘地成井，命名为"醴泉"，意思是水跟美酒一样香甜。众人极为高兴，认为这是祥瑞之兆，于是由魏徵撰写铭文，欧阳询执笔写字，匠工刻于石上。魏徵铭文记述了九成宫建筑的宏伟、唐太宗功业的伟大、醴泉发现的经过及它象征祥瑞的意义。特

别之处是铭文后半部分阐述了魏徵治国安邦的政治主张，至今仍有借鉴价值。"黄屋非贵，天下为忧"和"居高思坠，持满戒溢"的名句就出于此碑。

《九成宫醴泉铭》是欧阳询75岁时的作品，最能代表他的书法水平，充分体现了欧阳询的书法结构严谨、圆润中见秀劲的特点。此碑书法高华庄重，法度森严，笔画若圆；结构布置精严，上承下覆，左揖右让；局部险劲而整体端庄，无一笔松塌；用笔方正紧凑，平稳而险绝。明陈继儒曾评论说："此帖如深山至人，瘦硬清寒，而神气充腴，能令王者屈膝，非他刻可方驾也。"明赵涵《石墨镌华》称此碑为"正书第一"。该碑被视为"楷书之极则"。

第二十六章 | 脱胎换骨创新体之王羲之的《兰亭序》

东晋是我国书法史上的鼎盛时期，出现了以王羲之、王献之为代表的一大批书法家，可谓是群星灿烂。楷、行、草诸体都达到了极高的艺术水平，同楚骚、汉赋、唐诗、宋词一样，一直是后世学习的楷模和难以逾越的艺术高峰。

一、王羲之

王羲之（303—361，一说307—365，一说321—379），东晋书法家，字逸少，原籍琅邪（今山东临沂）人，居会稽山阴（今浙江绍兴），官至右军将军、会稽内史，人称王右军。他出身于两晋的名门望族，性情疏放，以骨鲠著称，淡泊名利却又关心朝政，重视民间疾苦，后因看不惯官场的腐败黑暗，辞官归隐会稽，自适而终。

王羲之幼时即善书，12岁时经父亲传授笔法论，"语以大纲，即有所悟"。后从当时著名的女书法家卫夫人学习书法。之后他渡江北游名山，博采众长，草书师法张芝，楷书得力于钟繇，又遍临蔡邕、曹喜、梁鹄、张昶等诸名家书，精研体势，增损古法，一变汉魏质朴书风，开创了妍美流便、雄逸俊雅的新书风，达到了"贵越群品，古今莫二"的高度，对后世影响深远，历南朝隋唐至宋元明清，成为中国书法的主流，被誉为"书圣"。唐代欧阳询、虞世南、褚遂良、薛稷、颜真卿、柳公权，五代杨凝式，宋代苏轼、黄庭坚、米芾、蔡襄，元代赵孟頫，明代董其昌，历代书学名家无不皈依王羲之。清代虽以碑学打破帖学的范围，但王羲之的书圣地位仍未被动摇。"书圣""墨皇"虽有"圣化"之嫌，但世代名家、巨子通过比较、揣摩，对其无不心悦诚服，推崇备至。

王羲之的书法无体不精，真迹已不可见，仅有刻帖和唐人勾摹本传世。其传世之

作有真、行、草三类。真书有《乐毅论》《黄庭经》《东方朔像赞》等；行书有《兰亭序》《快雪时晴帖》《频有哀祸帖》《二谢帖》《丧乱帖》《远宦帖》《姨母帖》《奉橘帖》《孔侍中帖》《得示帖》等；草书有《十七帖》《初月帖》《游目帖》等。

王羲之将钟繇的楷书进一步完善，从而创立了垂范千古的楷书完备法则，使楷、隶完全分流，形成了两个截然不同的主流书体，为后世广泛效法。王羲之在草书上所取得的成就较楷书和行书更加突出。在王羲之之前，虽然今草已初具规模，但多少还保留着草隶的一些特点，即行笔多用中锋，以平移为主，提按尚不明显，势多方形，笔势方中寓圆；布局上，各字相对独立而成篇，表现出的是一种浑厚质朴的美。而王羲之的小草则出现了妍美的气象，基本上不再保留草隶中的隶书体势和笔意，在用锋上将草隶中的中锋用笔变为中侧并用，从而使侧锋成为用笔中的重要组成部分。行笔过程更加复杂化，一个笔画常常是即侧即中，即中即侧。侧以取妍，因此使得整篇草书华丽多姿，对后来的书法产生了深远的影响。同时在结体上，变方为圆，增添了字体的连贯性，使章法布局突破了字字独立的局面，从而创造出"连字分组"的行款模式。每行几乎都是由若干个组构成，而每组都有不同的笔势和倾斜度，使得整行变得跌宕起伏，充满了美的动感因素，从而打破了自甲骨文以来所形成的单一直线式的布局，使中国书法由原来的以静态美为主转变为以动态美为主。总之，王羲之的书法，在笔势、结体、布局上都较以前出现了大的变化，体现了前所未有的新风貌，既风姿绰约又遒劲华美。

二、《兰亭序》鉴赏

（一）《兰亭序》的由来

据史载，行书是由汉末刘德升创立的，可惜书迹无存，其弟子钟繇也没有留下任何行书痕迹。王羲之继承了钟法，并将其进一步规范。其代表作《兰亭序》（图26-1）被认为是行书的最高成就。

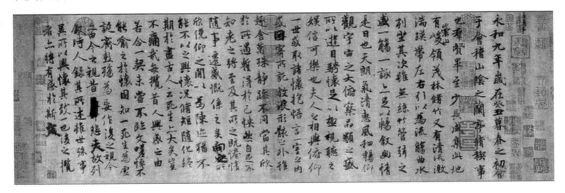

图 26-1　王羲之《兰亭序》

东晋永和九年（353）三月三日，王羲之和居住在山阴的一些文人来到兰亭举行"修禊"之典，大家即兴写下了许多诗篇，《兰亭序》就是王羲之为这个诗集写的序文手稿。全文共28行，324个字，其章法、结构、笔法堪称完美。逸笔天成，而且变化结构、转换笔法，匠心独运而又毫无安排造作的痕迹。通篇从容娴和、气盛神凝，后人评道："右军字体，古法一变。其雄秀之气，出于天然，故古今以为师法。"被后世学书者尊崇为《兰亭序》为"天下第一行书"。

（二）《兰亭序》的结构

《兰亭序》采取纵有行、横无列式，其字大小参差、不求划一，长短相配、错落有致，而点画皆映带而生、气脉顺畅。点画注重提按顿挫，精到而多变，同一点画，写法多样，无法而有法，能寓刚健于优美。其结构强调攲正开合，变化微妙，生动而多姿，同一字形，绝不重复，能尽字之真态，寓攲侧于平正，如楷书者而不呆板，似草书者亦不狂怪，千姿百态，婀娜多姿。用笔十分精到，讲究提按分明、收起得当，可谓"得其自然而兼其众美"。《兰亭序》突出之处就是章法自然、气韵生动。通观全文，行笔不激不厉，从容不迫，得心应手，挥洒自如，收放有度，点画从容而神气内敛，艺术风格同文字内容有机结合，充分表现了王羲之与朋友聚会时流觞曲水之情怀。该帖自始至终流露着一种从容不迫、潇洒俊逸的气度，给人以高雅、清新、华美、蕴藉的艺术感受，表现了晋人特有的超然玄远的深情与风采，这种深情与风采与当时的社会环境息息相关。

晋代玄学盛行，崇尚老庄哲学。因此，王羲之对人生、社会、自然的思考深受其影响。晋室南渡之初，他见会稽有佳山秀水，便有终老之志；辞官归隐后，山阴道上行，山川相映发，自然有应接不暇之感；他又泛舟大海，远采药石，在他的心胸中涤除尘虑，接纳自然万物之美，进一步发现宇宙的深奥精微……所有这些都被他印证到书艺上，正如唐代张怀瓘《书断》所评："千变万化，得之神功。"

除了美轮美奂的书法艺术成就以外，《兰亭序》还是一篇文辞优美的散文，为历代所推崇。作者借景抒情，以事言志，表达了乐观豁达的人生态度和超脱生死的境界，并且阐述了深邃的哲学思想。从中可以看出作者受当时南方士族阶层信奉的老庄思想影响颇深，直到今天，仍然给人启迪。

第二十七章

书法中的"和谐"

书法是中国独有的艺术种类，也是世界上独一无二的艺术形式。它拥有独特的艺术语言和审美特性。它主要通过线条的组合、变化，以汉字的用墨用笔、点画结构、行次章法等造型美来展现创作主体的审美情操，从而达到美的境界。

一、笔情

中国书法之所以能够成为永不衰竭的东方艺术，其重要原因是毛笔所写出的线条变化丰富，含有自然物象和艺术造型之意趣和哲理。

书法的每一笔都是有感而发的，笔毫的行走方向、轻重、缓急，笔锋的逆顺、藏露，点画的长短、粗细，笔法的力度、质感等各个方面都是书法家情感的表达。总体来说，各种书体的线条均须达到圆润饱满、自然灵动、干湿得宜等标准。例如，行书、草书与楷书相比，在用笔上更富于变化，笔画之间由于笔势与韵律的加强，多了牵引和流动。

二、墨意

墨意主要是指墨的着色程度所渲染出的情绪心境。墨色是营造意境的重要元素之一。墨色包括浓淡、枯润等，"墨分五彩"，或指焦、浓、重、淡、清（图27-1），或指浓、淡、干、湿、黑。如明代董其昌用淡墨，其书法章法疏朗，风格玄淡；吴昌硕的书法多用浓墨，古朴厚重，气势雄浑。吴昌硕的画饱满充盈，常以书法入画，如他的作品《牡丹图》（图27-2），墨色淋漓，意境厚拙而高远，以墨色画叶子，衬托了牡丹的红艳。

焦　浓　重　淡　清

图 27-1　墨分五彩　　　　　　　　　　　图 27-2　吴昌硕《牡丹图》

三、经营结构

　　结构包括字的结构，还包括各个字的大小、疏密、斜正，对这些都要精心考虑。元代大书法家赵孟頫说："书法用笔为上，而结字亦须用工，盖结字因时相沿，用笔千古不易。"即字的结构因时因人而异，比用笔具有更大的灵活性。鉴赏一幅书法作品，首先映入我们眼帘的就是字的结构，而字的结构是否得体、相宜直接影响我们的审美情操。

　　无论什么风格的字体，一般都应遵循平衡、对称等规律。比如钟繇的书法作品《贺捷表》（图27-3），结构疏朗庄重，同时有逸动感，作品中"言"字笔画较少，写小了会显得单薄，书法家就把它的第一横画写得较长而且起笔较重，这样的结构安排会显得这个字有担当又很稳重。

图 27-3　钟繇《贺捷表》（局部）

四、立章藏法

立章藏法是指书法神韵气势隐约其间，具体指整幅作品在布局中错综变化、疏密相间，讲究节奏气势，进而体现作品的内在神韵。章法又称布白，是按照美的规律将若干字符串联成行，再将若干行安排成篇的布局方法。一幅好的书法作品必须在字与字、行与行及整体空间的构成上达到完美的统一。

章法涉及作品的大小、长短、收放、急缓等多方面的内容。例如怀素的书法，用笔圆劲有力，使转如环，奔放流畅，一气呵成。他的草书出于张芝、张旭。唐朝吕总《续书评》中说："怀素草书，援毫掣电，随手万变。"宋代朱长文《续书断》列怀素书为妙品，评其作品如壮士拔剑。

五、神采

在艺术史上，书法艺术星光闪耀，积淀了成熟的书法技艺，蕴含着丰富的文化，我们应该尊重和珍惜书法艺术，使它能够得到传承和发展。

第二十八章 | 中国传统服饰

　　中国古代服饰是在一个相对封闭的大陆型地理环境中形成和发展的，东面和南面濒临太平洋，西北有漫漫戈壁和一望无际的大草原，西南耸立着世界屋脊青藏高原。这使得中国古代服饰远离世界其他服饰文化，以"自我"为中心，在吸收其他文化的同时，沿着自己的方向独立发展，自始至终都保持着与众不同的文化和品味。

　　中国绝大多数地区属季风性气候类型，春夏秋冬四季更替。这使得中国传统服装形成了前开前合、多层着装的穿着方式；以及"交领右衽"和"直领对襟"的衣襟结构。"交领右衽"是指衣襟作"y"形重叠相掩，体现了"以右为上""尊右卑左"的文化观念；"直领对襟"是指衣襟为直线，竖垂于胸前。两者组合在一起，具有闭合性好、穿脱方便、富有层次等优点。人们可以通过服装的叠加与递减，实现对身体温度的调节。

　　中华文明的发源地——黄河、长江流域的水系、土地、气候等自然环境，为华夏祖先的农业生产提供了得天独厚的条件。由农耕生活发展而来的"天人合一"的观念，使中国古代服饰具有师法自然、人随天道的品格特点。中国先民通过服装的色彩、纹样、造型等内容与天时、地理、人事之间建立联系，从而在心理上形成"天人感应"的意识。这促成中国古代服饰追求外在形象与内在精神、形式之美与内容之善的协调与统一，也使得中国古代服饰不仅具有珠玉璀璨、文采缤纷的外在之美，还具有表德劝善、文以载道的深厚文化内涵。同时，中国先民通过"四季花"与"节令物"等应景服饰文化进行情景模拟，构建出一个生动和谐、时节有序、内外融合的"新世界"，体现了中华民族的浪漫情怀和充满智慧的文化想象力，也反映了中国先民在历史演变过程中的主动积极的参与意识。

　　中国历史上第一位皇帝是秦始皇，他建立了一套标准的法典和中央集权的官僚体

系。汉代政府则进一步加强了中央集权统治。自此以后，整个封建时代的中国历史发展都有赖于文武分职、等级严密的官僚机构来管理，并不断延续了2 000多年。由此而产生的复杂社会组织系统、血缘脉络和礼仪教化，最终演变成缜密、系统、严格的等级秩序。每到重大祭祀仪式，皇帝都会亲自主持并参与。国家仪式的举行强调帝王的威严，宣告帝王对于维护国家，甚至天地秩序的重要性。

早在西周时期，中国古人就已将前代积淀的服饰礼仪形成系统化的六冕、四弁、六服制度和文化。周王服装从制丝、染色、缝制，再到最终的穿用，要经过20多道严格的管理程序。

汉代是礼仪服装制度化的起始点，18种冠帽和佩绶标识了穿者的身份和等级。到了唐代，服色制度取代了冠帽识别方式。此时的服装分成两类：一类是继承了中原文明传统的汉式冠冕衣裳，用作祭服、朝服和较朝服更简化的公服；另一类则吸取了北方游牧民族的特点，使用便捷、实用的幞头，圆领缺骻袍和乌皮靴，用作平日的常服。隋唐以后，公服和常服也被纳入了服饰制度的范围。汉族传统服制和吸收游牧民族服饰部分特点的"双轨制"，适应了传统社会礼仪等级制度和日常实用的需要。

除了纺织、刺绣等技艺，更令人称道的是先民对于服装裁剪技术的全面掌握与高超运用。在江陵马山楚墓出土的素纱棉袍，其腰部和背部各有一处省道结构，合乎人体特征和运动规律的设计，表现出古代楚人的高超智慧和精妙的制衣技巧。它比起西方中世纪末期（13~14世纪）才开始使用的省道技术，领先了1 500余年。河北满城汉墓出土的金缕玉衣的袖窿造型，就与我们今天西装袖的造型极其相似。

第二十九章 | 风华绝代的唐代服饰

　　唐代是我国封建社会历史阶段中最为光彩夺目的时期，政治昌明，文化包容，社会开放。唐代服饰亦反映了封建盛世的繁荣与光辉，并对周边地区、国家及后世产生了巨大而深远的影响。当时与唐代政府有过往来的国家和地区曾达300多个，每年有大批的留学生、外交使节、客商、僧人、歌舞艺人往来于长安。诗人王维在《和贾至舍人早朝大明宫之作》中描绘了"万国衣冠拜冕旒"的盛况。这使得包括胡服、胡乐、胡食、胡用器皿在内的异域文化成为京城风尚。其中，西域乐舞经过唐代艺人的创造，用陶塑表现得活灵活现。陕西西安东郊豁口磨唐金乡县主墓出土一套5件着男装骑马的女乐俑，身着圆领袖长袍，体态丰腴，神情专注，骑于马上做演奏状，分别手持箜篌、琵琶、腰鼓、笙箫、铜钹演奏。1957年陕西西安唐右领军卫大将军鲜于庭诲墓出土三彩骆驼载乐俑。骆驼驮载的平台上载有一位绿袍高歌欢唱、合乐而舞的胡人，他周围坐有四位神情专注地演奏乐器的乐俑。其作品题材新颖，风格独特，形体高大，体现了盛唐的社会风俗及高超的艺术成就。

　　唐代国力鼎盛，丝绸之路畅通繁荣，促进了东西文化与经济的交流融合，将敦煌莫高窟推向了历史最高峰。敦煌既是丝绸之路的重镇，也是古代中华文明的文化符号。20世纪50年代，中央工艺美术学院院长常沙娜先生借鉴了敦煌石窟唐代藻井装饰风格的"反植荷渠"艺术样式，设计了人民大会堂宴会厅顶部天花板和入口处装饰，如图29-1和图29-2所示。

　　唐代冠服，在继承隋制的基础上有所损益。唐高祖武德四年（621）定《衣服令》，皇帝冠服有大装冕、衮冕、惊冕、毳冕、绨冕、玄冕、通天冠、缁布冠、武弁、弁服、黑介帻、白纱帽、平巾帻、白恰共14种；皇太子冠服有衮冕、远游冠、乌纱帽、

图 29-1 人民大会堂宴会厅顶部天花板装饰　　　图 29-2 人民大会堂宴会厅入口处装饰

弁服、平巾帻、进德冠共6种；群臣之首服有衮冕、惊冕、毳冕、绨冕、玄冕、平冕、爵弁、武弁、弁服、进贤冠、远游冠、法冠、高山冠、委貌冠、却非冠、平巾帻、黑介帻、介帻共18种。

唐代皇帝衮冕服式样如敦煌莫高窟第220窟唐贞观时期（627~649）壁画《维摩诘经变》中文殊菩萨下端身穿冕服的帝王像（图29-3）。画中帝王头戴冕冠，垂白珠十有二旒，青衣缥裳，肩绘日月，腹前悬挂蔽膝，仪态万千，器宇轩昂。群臣礼服形象如唐景云二年（711）《礼宾图》（图29-4）（陕西乾县唐章怀太子李贤墓墓道东壁壁画）中人物头戴漆纱笼冠，身穿交领大袖衫和下裳，腰系大带，革带挂蔽膝，足蹬岐头履。

图 29-3 《维摩诘经变》中身穿冕服的唐代帝　　　图 29-4 《礼宾图》
　　　　　王像

尽管服饰礼制完备，然而《衣服令》颁布不久，据《旧唐书·舆服志》记载，唐太宗"朔望视朝以常服及白练裙、襦通著之"。传唐代阎立本绘《步辇图》（图29-5）中的唐太宗就是穿着圆领袍。开元十一年（723），玄宗又废大裘冕，皇帝的服装只用

衮冕服、通天冠服和幞头常服三种。至中晚唐时，礼服的角色已逐渐让位于常服，常服受朝已成为惯例。将常服纳入服色制度，一方面，使服色制度更趋严密，并扩大了其适用范围；另一方面，正是由于常服的各种规定渐趋严整，使得在日常生活中穿着的常服逐步取代了朝服、公服的地位。唐文宗在元正朝会时，"常服御宣政殿"，接受百官朝贺，这就使得舆服制中的礼服规定常常备而不用。唐代常服为幞头、圆领袍、筠带、乌皮靴。体圆领袍，亦称团领袍、盘领袍，是指右襟需固定于左肩之上，然后顺左肩向腋下拖盖。其领部正适合组扣闭合，而圆领袍属于胡服，是隋唐时期士庶、官宦男子在祭祀、典礼等礼仪场合之外的日常服装。因为圆领袍在唐代属于常服，所以各阶层都可穿着。其式样为圆领窄袖，下摆接横襕不开衩。

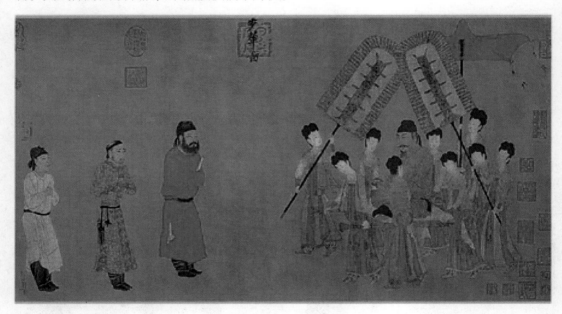

图 29-5　《步辇图》

（一）服色等级

隋唐以后，标志官职身份的汉式冠帽被大力简化，无官职等级区分的常服使用普遍，促成了以不同服色区分身份贵贱、官位高低等序的"品色服"制度。

隋代政府尚不禁黄，隋文帝听朝时着赭黄色文绫袍，与朝臣同服。唐制，流外官、庶人、部曲、奴婢服绸、絁、布，色用黄白。至唐代已确立赤黄色（即赭色）为皇权独有。王楙《野客丛书》载："唐高祖武德初，用隋制，天子常服黄袍，遂禁士庶不得服，而服黄有禁自此始。"白居易《卖炭翁》载："翩翩两骑来是谁？黄衣使者白衫儿。"这里的"黄衣"指唐代宫廷里品位高的宦官。

自从"品色服"制度实施后，"青红皂白"便成了官服和民服用色的界限分野。唐代由于黄色成为帝王之色，紫、绯及香色又为达官贵人服饰所用，因此，这类颜色被封建统治者列为贵色而禁止民服使用。据《宋史·舆服志》记载："庶人、商贾、伎术、不系官伶人，只许服皂、白衣、铁、角带，不得服紫。"至明代，官服使用的红色、青色也被禁服，如何孟春《馀冬序录》载："庶人妻女其大红、青、黄色悉禁勿用。"

（二）袒胸装

中国传统封建礼教对女性要求严格，不仅约束其举止、桎梏其思想，还要求其将身体紧紧包裹起来，不许稍有裸露。但唐代国风开放，女子的社会地位得到极大提高，生活空间也更为广阔，着装风气也开先河，以袒颈露胸为时尚。袒胸装的流行与当时女性以身材丰腴健硕为佳，以皮肤白皙粉嫩、晶莹剔透为美的社会审美风气是分不开的。李洞《赠庞炼师女人》载："两脸酒醺红杏妒，半胸酥嫩白云饶。"李群玉《同郑相并歌姬小饮戏赠》载："胸前瑞雪灯斜照，眼底桃花酒半醺。"这些唐诗均是对这种风尚的描写。最初，袒胸装多在歌伎舞女中流行，后来宫中和社会上层妇女也引以为尚，纷纷效仿。唐代周昉绘《簪花仕女图》中的仕女个个体态丰满，粉胸半掩，极具富贵之态。

唐代敦煌壁画、唐懿德太子墓石椁浅雕画中也都有袒胸装的形象。这种最初流行于宫中的时尚后来也流传到了民间，周渍《逢邻女》诗云："日高邻女笑相逢，慢束罗裙半露胸。莫向秋池照绿水，参差羞煞白芙蓉。"诗中正是对邻家女子身着袒胸装的美丽倩影进行了描绘。

唐代之后，纱、罗成为最受宋代女性欢迎的服装用料，轻衫薄裙的"透视装"继承并延伸了"袒胸装"的审美式样，成为赵宋王朝女性着装的新风尚。

（三）巾舞披帛

披帛，也称帔子，是唐代女性时尚最不可缺少的元素。披帛的结构形制大约有两种，一种横幅较宽，但长度较短，使用时披于肩上形成不同的造型；另一种披帛横幅较窄，长度却有两米以上，妇女平时用时，多将其缠绕于双臂，走起路来，酷似两条飘带。其穿戴方式主要有三种：

第一种，披在肩臂的带状披帛，使用时缠于手臂，走起路来，随风飘荡，如《簪花仕女图》《挥扇侍女图》《捣练图》和《宫乐图》（图29-6）中的人物。

第二种，披帛布幅较宽，中部披在肩头，两端绕臂，经胸部垂于腹前，如1952年陕西西安出土的隋代彩绘女俑、山西太原金胜村墓中的壁画侍女和唐代阎立本绘《步辇图》中的侍女，其人物就是将披帛围搭于肩上，垂吊于肘内侧。

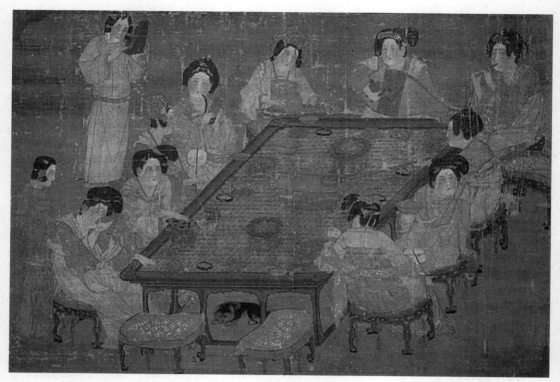

图 29-6　唐人绘《宫乐图》

　　第三种，到了晚唐五代，流行将披帛和大袖衣搭配，中间在身前，两端在身后或手臂外侧绕搭的形式。其形象如敦煌藏经洞绢画《唐代水月观音像》中头戴华丽发梳的贵妇二人。

第三十章

华贵的明清服饰

一、明代服饰

中国传统织绣技艺和各类主题吉祥纹样在明代逐渐迈向顶峰，这无疑为中国古代章服衣冠的进一步发展与完备提供了必需的物质前提和文化保证。

明代天子之服有六种，一曰衮冕，二曰通天冠服，三曰皮弁服，四曰武弁服，五曰常服，六曰燕弁服。明代皇帝常服使用范围最广，如常朝视事、日讲、省牲、谒陵、献俘、大阅等场合均穿常服。龙纹是中国古代统治阶层最重要的图案纹样。明代龙纹造型趋于稳定，头如牛头、身如蛇身、角如鹿角、眼如虾眼、鼻如狮鼻、嘴如驴嘴、耳如猫耳、爪如鹰爪、尾如鱼尾。自明代起，龙纹被广泛应用在皇帝服装上。北京定陵出土的龙袍，质地有绸、缎、纱、妆花等，领型有交领和圆领之分，形制均为大襟右衽，长度在121~155厘米之间，上面有圆形龙补或方形龙补，数量不一，有二龙、四龙、八龙、十龙之分。

明代妇女常服主要有衫、袄、褙子、比甲及裙子等。明代女装大体分礼服和常服两种。衣服的基本样式，大多仿自唐宋。上襦下裙的服装形式，在明代妇女服饰中仍占一定比例。 上襦为交领、长袖短衣，有的还在其胸背部织绣有精美纹样的补子。其式样如北京地区出土的明中期驼色暗花缎织金鹿纹方补斜襟短棉袄（图30-1）。

明代女裙式样更新，异彩纷呈：从质料上分，有绫裙、罗裙、绢裙、绸裙、丝裙、纱裙、布裙、麻裙、葛裙等；从工艺上分，有画裙、插绣裙、堆纱裙、蹙金裙、细褶裙、合欢

图30-1　明中期驼色暗花缎织金鹿纹方补斜襟短棉袄

裙、凤尾裙等；从色泽上分，有茜裙、郁金裙、绿裙、桃裙、紫裙、间色裙、月华裙、青裙、蓝裙、素白裙等，除了诏令严禁的明黄、鸦青和朱红外，裙色尽可随意。

二、清代服饰

清政府统一国家疆域，经顺治、康熙、乾隆等的励精图治，社会生产得到了积极的发展，出现了一个社会安定，经济、文化都比较繁荣的时期——"康（熙）乾（隆）盛世"。在清之初，政府颁发了"剃发令"，强令其统治下的全国各民族改剃满族发型，实行"留头不留发，留发不留头"。由于各族人民的强烈反对，在执行上变通为"十降十不降"制度，如"生降死不降"，指男子生前要穿满人衣装，死后可服明代衣冠入葬；"老降少不降"，是指儿童可穿明代或之前的传统服饰，但成人后须遵照满人规矩穿衣；"男降女不降"，是指男子要穿满人服装，但女子并未被要求改换服饰；"妓降优不降"，是指娼妓要穿着清廷要求穿着的衣服，演员扮演古人时则不受服饰限制；"官降民不降"，是指官员在服饰上要求严格，但一般民间尤其是广大农村地区，仍可穿着明代衣冠；等等。这似乎是清代初建时在服饰问题上与民间达成的一种"协议"，其实也是朝代交替变更期间服饰民俗演化的必然现象。

清代服饰制度，反映了清代社会政治制度的特点。它既借鉴汉族服饰中的某些元素，如以中国传统的十二章纹作为礼服和朝服上的纹饰，以绣有禽兽的补子作为文武官员职别的标志，又不失其本民族的传统礼仪和服饰习俗。由于清人严禁汉族男子保留原有的服饰发式，而对女子则持相对宽容的态度，因此清代汉族民间女子的服饰发式，更多地保留了明代的风格。

（一）朝服龙袍

清代皇帝冠服有礼服、吉服、常服、行服和雨服五大类。其中，礼服的等级最高、最重要，是清代皇帝在祭天、祭地、冬至等重大祭祀和登基、大婚、万寿圣节、元旦等典礼活动时穿戴的服装，它由朝冠、披领、朝服、朝珠、朝带、朝靴及套在朝服外面的端罩（冬季之服）和衮服（百官穿补服）组成。清代以前，祭服和朝服不论君臣皆分制。人们会根据不同祭祀对象的礼节轻重，选择不同等级的祭服。到了清代，唯有皇帝才有祭服（主要指端罩和衮服），其余人员朝、祭合一。这是清代冠服制度区别于其他朝代的地方。

（二）后妃礼服

与皇帝朝服系统相对的是后妃们的朝袍系统。清代皇太后、皇后、亲王和郡王福晋（满语"夫人"之意）及品官夫人等命妇的冠服与男服大体类似，只是冠饰略有不同。

1. 朝冠

皇太后、皇后朝冠，皆顶有三层，各贯一颗大东珠，各缀以金凤，每只金凤上饰东珠3颗、珍珠17颗。如图30-2、图30-3所示，冠体冬用熏貂，夏用青绒，上缀红色帽纬，冠周缀7只金凤，各饰9颗东珠、猫眼石1颗、珍珠21颗。皇后以下的皇族妇女及命妇的冠饰，依次递减。嫔朝冠承以金翟，以青缎为带。郡王福晋以下将金凤改为金孔雀，也以数目多少及不同质量的珠宝区分等级。

图 30-2　清代皇后冬朝冠　　　　　　　图 30-3　清代皇后夏朝冠

2. 朝袍

清代皇太后、皇后、皇贵妃、贵妃、妃、嫔的冬朝袍皆为三式。皇太后的冬朝袍如图30-4所示。

图 30-4　清代皇太后冬朝袍

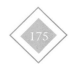

第三十一章 | 传统国服旗袍之韵

20世纪20~40年代，受西方文化的影响，在我国最早步入大都市行列的上海，曾经出现过时装业蓬勃发展的短暂时期。当时的上海同时拥有"东方巴黎"和"东方好莱坞"的美称。作为全国服装业的中心，摩登的上海女郎成为全国时尚的领军人物，"中西合璧"的海派服装也形成于该时期。中国最具民族特色且影响最大的服装莫过于旗袍。受西方文化影响，中华民国时期上海旗袍发生了重大转变。首先，原本宽大的廓形开始变得紧身，能够将东方女性优美的身体曲线表现出来。其次，清代旗袍的封闭性被两侧的高开衩打破。再次，旗袍局部被西化，在领、袖口处采用西式服装装饰，如荷叶领、开衩领、西式翻领及荷叶袖、开衩袖，有的下摆坠有荷叶边并做了夸张变形。最后，还有的大胆使用透明蕾丝材料来搭配里面的衬裙。从服装设计的角度说，这种旗袍运用了很多设计元素，很有创意，被称为"别裁派"旗袍（图31-1）。

图 31-1 "别裁派"旗袍

进入20世纪30年代后，妇女的装饰之风越来越盛，加上外国衣料源源输入，更起了推波助澜的作用。男子服饰的变化却不太显著，初期仍如清代之旧。

进入20世纪40年代后，西风劲吹，中国妇女的服饰与30年代相比，虽然较为简便，但也有不少样式，除了穿着旗袍外，大衣、西装、马甲、绒线衫、长裙等也很流行，此外还有围巾、胸花、别针、耳环、手镯、戒指等配饰。

1948年的上海，新式旗袍（图31-2）的开衩还不高，紧收腰身，形成了漏斗形状。摩登女性的服装已不局限于旗袍一种了，通过报纸杂志和欧美电影等媒体的宣传介绍，千姿百态的西式服装传进了上海。时髦女郎越来越倾向于欧美风格，中式装扮和西式服装并存，选择更加自由。网球、游泳等运动随着西洋文化传入中国，对于运动服的热衷成为一种新的时尚，当时泳衣、球衣的式样及质地都会通过杂志以好莱坞为例做出详细说明。

图31-2　紧身收腰的新式旗袍

　　服饰是人类区别于动物而特有的劳动成果，它在生活中的重要性不言而喻。中国是有着深厚传统文化的泱泱大国，中国服饰文化折射出传统文化中所蕴含的思想理念与时代精神，对礼仪道德的体现、对天人合一的彰显、对多元文化的融合、对工匠深深的追求等，值得每一个时代弘扬、倡导。积极推广与传播中华优秀传统文化，弘扬民族精神中的真、善、美，挖掘中国服饰文化崇善尚美因素，在中外文化交互渗透、融合碰撞的今天，中国服饰文化更加突显其重要性，在全面复兴中华传统文化的新时代精神引领中，对于增强文化自信，有着现实意义。

参考文献

［1］刘爽，毛荣.浅析舞剧《永不消逝的电波》的舞蹈与音乐创作［J］.戏剧之家，2021(22)：57-58.

［2］张林仙.舞蹈基础：中国古典舞身韵［M］.北京：中国妇女出版社，2010.

［3］谢伟.舞蹈鉴赏［M］.北京：中国传媒大学出版社，2021.

［4］钟华，袁文迪，李萍.音乐鉴赏［M］.北京：北京邮电大学出版社，2021.

［5］豆丁网.浅评：王亚彬的古典舞《扇舞丹青》.https://www.docin.com/p-693681227.html.2013.08.

［6］孔晓睿，梁艺轩，郎擎宇.群舞再现悲壮历史 浙师大师生创作《活着1937》震颤心灵［N/OL］.［2018-11-13］.https://zj.zjol.com.cn/news/1073227.html.

［7］张琳，胡秀帆.舞动的"唐三彩"：浅析舞蹈作品《唐宫夜宴》［N/OL］.［2021-02-24］.https://www.sohu.com/a/452393933_703748.

［8］郭克俭.戏曲鉴赏［M］.上海：上海教育出版社，2011.

［9］关迪，于力.音乐鉴赏［M］.成都：电子科技大学出版社，2016.

［10］张唯佳.音乐鉴赏[M].上海：复旦大学出版社，2014.

［11］焦垣生，吴小侠.戏曲鉴赏［M］.西安：西安交通大学出版社，2008.

［12］吴文环，杨虹.音乐鉴赏［M］.北京：对外经济贸易大学出版社，2010.

［13］郭志宏，赵炳汉.音乐欣赏［M］.成都：电子科技大学出版社，2019.

［14］曲雅丽，任红军，刘海婷.音乐欣赏［M］.成都：电子科技大学出版社，2018.

［15］王凯颖.音乐欣赏［M］.济南：山东人民出版社，2016.

［16］赵力.中国画鉴赏［M］.北京：高等教育出版社，2019.

［17］李泽厚.美的历程［M］.北京：文物出版社，1981.

［18］周林.书法鉴赏［M］.北京：北京邮电大学出版社，2015.

［19］贾玺增.中国服装史［M］.上海：东华大学出版社，2021.